世界の文化シリーズ

2022年版

《 目　次 》

■世界無形文化遺産の概要

世界無形文化遺産の概要

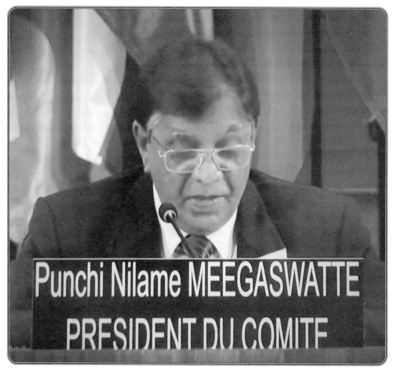

第16回無形文化遺産委員会オンライン会議2022
議長　プンチ・ニラメ・ミーガスワッテ氏（Mr Punchi Nilame Meegaswatte）スリランカ

１ 世界無形文化遺産とは

　本書での世界無形文化遺産とは、ユネスコの「人類の無形文化遺産の代表的なリスト」（略称：「代表リスト」）、「緊急に保護する必要がある無形文化遺産のリスト」（略称：「緊急保護リスト」）、及び、「無形文化遺産保護条約の目的に適った好ましい実践事例」（略称：「グッド・プラクティス」）に登録・選定されている世界的に認められたユネスコの無形文化遺産のことをいう。

２ 世界無形文化遺産が準拠する国際条約

　　無形文化遺産の保護に関する条約（通称：**無形文化遺産保護条約**）
　　(Convention for the Safeguarding of the Intangible Cultural Heritage)
　　　＜2003年10月開催の第32回ユネスコ総会で採択＞

＊ユネスコの無形文化遺産に関する基本的な考え方は、無形文化遺産保護条約にすべて反映されているが、この条約を円滑に履行していく為の運用指示書オペレーショナル・ディレクティブス（Operational Directives）を設け、その中で、「代表リスト」や「緊急保護リスト」への登録基準や無形文化遺産保護基金の運用などについて細かく定めている。

３ 無形文化遺産保護条約の成立の背景

- 1990年代から、グローバル化の時代において、多様な文化遺産が、文化の没個性化、武力紛争、観光、産業化、過疎化、移住、それに環境の悪化によって消滅の危機や脅威にさらされていること。
- 西欧に偏重しがちな有形遺産のみを対象とする世界遺産のもう一方の軸として、より失われやすく保存を必要とする第三世界の文化を守り活用すること。
- 冷戦の終結後、文化的アイデンティティーの肯定、創造性の推進、それに、文化の多様性の保存を図っていく上での活力として、無形遺産が果たす重要な役割への認識が高まったこと。

４ 無形文化遺産保護条約の成立の経緯とその後の展開

1989年11月	伝統文化と民間伝承の保護に関する勧告。
1997年11月	第29回ユネスコ総会において、ユネスコの「人類の口承及び無形遺産の傑作の宣言」という国際的栄誉を設けることを決定。
1998年11月	第155回ユネスコ執行委員会において、「人類の口承及び無形遺産の傑作の宣言」規約を採択。
1999年11月	第30回ユネスコ総会で、無形文化遺産に関する新たな国際法規を作るためのフィージビリティ・スタディを行う事が決定される。
2001年 5月18日	第1回目の「人類の口承及び無形遺産の傑作の宣言」。各加盟国から提出された32件の候補のうち、国際選考委員会は19件（20か国）を選考し、ユネスコの初指定となる。
2001年10月	ユネスコ事務局長、「無形文化遺産の保護の為の国内組織の確立」についてユネスコ加盟国大臣に通達。
2001年11月	第31回ユネスコ総会で、無形文化遺産の為の国際条約づくりを採択。
2001年11月	第2回「人類の口承及び無形遺産の傑作の宣言」の候補の募集。
2002年 6月30日	第2回「人類の口承及び無形遺産の傑作の宣言」の候補書類の提出期限
2003年10月17日	ユネスコ、無形文化遺産保護の為の国際条約（略称：無形文化遺産保護条約）を採択。

2003年11月 7日	第2回目の「人類の口承及び無形遺産の傑作の宣言」。各加盟国から提出された56件の候補のうち、28件（30か国）を指定。
2005年10月20日	「文化的表現の多様性の保護及び促進に関する条約」を採択。
2005年11月25日	第3回「人類の口承及び無形遺産の傑作の宣言」各加盟国から
2006年 1月20日	無形文化遺産保護条約の締約国が30か国に達する。
2006年 4月20日	無形文化遺産保護条約が発効。
2006年 5月31日	無形文化遺産保護条約の締約国が50か国に達する。
2006年 6月27〜29日	第1回締約国会議
2006年 6月29日	第1回無形文化遺産の保護のための政府間委員会メンバーが選任される。
2006年11月 9日	第1回臨時締約国会議
2006年11月18〜19日	第1回無形文化遺産委員会アルジェ会議
2007年 5月23〜27日	第1回臨時無形文化遺産委員会成都会議
2007年 9月3〜 7日	第2回無形文化遺産委員会東京会議。補助機関を創設
2008年 2月18〜22日	第2回臨時無形文化遺産委員会ソフィア会議
2008年 6月16日	第3回臨時無形文化遺産委員会パリ会議
2008年 6月16〜19日	第2回締約国会議。無形文化遺産保護条約履行の為の運用指示書オペレーショナル・ディレクティブス、それに、クロアチアのドラグティン・ダド・コヴァチェヴィッチ氏のデザインによるエンブレムを採択。
2008年11月4 〜 8日	第3回無形文化遺産委員会イスタンブール会議
2009年 1月12〜13日	代表リスト候補の審査に関する補助機関会合（於：パリ）
2009年 4月4 〜 5日	食習慣に関する専門家会合（於：フランス・ヴィトレ）
2009年 5月25〜26日	地中海の生きた遺産（MEDLIHER）開催セミナー（於：パリ）
2009年 6月3 〜 5日	無形文化遺産保護条約に関するヴァヌアツ内部会合（於：ポートヴィラ）
2009年 9月28日〜10月2日	第4回無形文化遺産委員会アブダビ会議 同会議で、事務局から、第5回無形文化遺産委員会審議対象申請書の審査数を制限する旨の提案があり、優先順位を付けて審査する旨の合意がなされる。
2010年 2月22〜23日	無形文化遺産の記録と保護（於：イタリア・パレルモ）
2010年 2月23〜25日	パラオにおける無形文化遺産の保護に関するワークショップ（於：パラオ・コロール）
2010年 3月15日	2003年条約に関する専門家会合（於：パリ）
2010年 5月21日	無形文化遺産保護委員会のワーキング・グループの会合（於：パリ）
2010年 6月 1日	無形文化遺産保護委員会のワーキング・グループの会合（於：パリ）2003年条約のオペレーショナル・ディレクティブズの修正に関するワーキング・グループの会合（於：パリ）
2010年 6月21日	無形文化遺産保護に関する政府間委員会のワーキング・グループ会合（於：パリ）
2010年 6月22〜24日	第3回締約国会議
2010年 7月20〜21日	境界を越える無形文化遺産：国際協力を通じた保護（於：タイ・バンコク）
2010年8月31日〜9月2日	無形文化遺産（アルタ・グレース）の保護に関する国内ワークショップ（於：アルゼンチン・コルドバ）
2010年 9月2 〜 4日	無形文化遺産保護条約の履行におけるNGOの役割（於：エストニア・ターリン）
2010年 9月20〜23日	インベントリーの準備を通じての無形文化遺産保護条約の履行（於：ガボン・リーブルビル）
2010年10月25日	政府間委員会のメンバーの為の情報会合（於：パリ）
2010年11月14日	無形文化遺産の保護と諸文化の和解に対する市民社会とNGOの貢献に関するフォーラム（於：ケニア・ナイロビ）

世界無形文化遺産の概要

2010年11月15〜19日	第5回無形文化遺産委員会ナイロビ会議
2010年11月16〜18日	無形文化遺産保護条約の履行に関する中央アメリカとカリブ海地域における人材育成のワークショップ（於：パナマ・パナマシティ）
2011年 3月	第7回無形文化遺産委員会審議対象申請書提出期限
2011年11月22〜29日	第6回無形文化遺産委員会バリ会議
2012年 6月 4〜 8日	第4回締約国会議
2012年	ユネスコ本部で、開かれた政府間の作業グループ会合、無形文化遺産として適当な規模、または、範囲を議論。
2012年10月	オープンエンド・ワーキング・グループ会議
2012年10月24日〜2013年1月20日	コロンビアの人類の遺産展覧会（コロンビア・ボゴタ）
2012年12月3〜7日	第7回無形文化遺産委員会バリ会議
2013年1月14〜17日	「アラブ地域の無形文化遺産の分野における能力形成の試み」に関するワークショップ（カタール・ドーハ）
2013年10月17日	無形文化遺産保護条約採択10周年
2013年12月2〜8日	第8回無形文化遺産委員会バクー会議
2013年12月	第8回無形文化遺産委員会バクー会議で、運用指示書の改定案が決議される。（2014年6月に開催された第5回締約国会議で承認） 　①国レベルでの無形遺産保護と持続可能な発展 　②代表リストの事前評価区分である「情報照会」（オプション)の継続 　③一国内の案件の拡張・縮小登録 　④事前審査機関（補助機関と諮問機関）の一元化 → 評価機関
2014年3月24〜26日	「持続可能な発展における自然・文化遺産の利活用−発展に向けての相乗効果」に関する国際会議（ノルウェー・ベルゲン）
2014年6月2〜5日	第5回締約国会議
2014年11月24〜28日	第9回無形文化遺産委員会パリ会議（フランス）
2015年11月30〜12月5日	第10回無形文化遺産委員会ウイントフック会議（ナミビア）
2016年11月28〜12月2日	第11回無形文化遺産委員会アディスアベバ会議（エチオピア）
2017年12月 4〜12月9日	第12回無形文化遺産委員会チェジュ会議（韓国）
2018年10月17日	無形文化遺産保護条約採択15周年
2018年11月26日〜12月1日	第13回無形文化遺産委員会ポートルイス会議（モーリシャス）
2019年12月9日〜14日	第14回無形文化遺産委員会ボゴタ会議（コロンビア）
2020年11月30日〜12月 5日	第15回無形文化遺産委員会オンライン会議
2021年12月13日〜12月18日	第16回無形文化遺産委員会オンライン会議
2022年11〜12月	第17回無形文化遺産委員会スリランカ会議

⑥ 無形文化遺産保護条約の理念と目的

● 無形文化遺産を保護すること。
● 関係のあるコミュニティ、集団及び個人の無形文化遺産を尊重することを確保すること。
● 無形文化遺産の重要性及び無形文化遺産を相互に評価することを確保することの重要性に関する意識を地域的、国内的及び国際的に高めること。
● 国際的な協力及び援助について規定すること。

⑦ 無形文化遺産と12の倫理原則

● 2015年3月30日〜4月1日にスペインのヴァレンシアで開催された「無形文化遺産保護の為の倫理のモデルコード」に関する専門家会合で検討された「無形文化遺産保護の為の倫理原則」（通称：12の倫理原則）^(注)が、2015年の第10回無形文化遺産委員会ウイントフック会議で承認された。これは、2003年に採択された無形文化遺産保護条約の理念、それにオペレーショナル・ディレクティブスを補完する規範である。

(注) ＜12の倫理原則＞

1. コミュニティ、集団、個人は、自己自身の無形文化遺産の保護に主要な役割を果たすべきである。

2. コミュニティ、集団、個人が無形文化遺産の実践、表現、知識、技能を実施し続ける権利は、認識され尊重されるべきである。

3. 無形文化遺産は、相互の尊重のみならず相互の理解の為にコミュニティ、集団、個人の間、それに国家間の交流に広げるべきである。

4. 無形文化遺産を創造、保護、維持、継承するコミュニティ、集団、個人との交流は、自由意思による事前の十分な情報に基づく同意を得た上で、率直な協働、対話、交渉、相談によって特徴づけられるべきである。

5. コミュニティ、集団、個人が無形文化遺産を表現するのに必要な楽器、物、工芸品、文化や自然の空間や場所へアクセスする為には、武力紛争の状況などの中に、確保されなければならない。無形文化遺産へのアクセスを管理する慣習は、広範なパブリック・アクセスが制限される場所でさえ、十分に尊重されるべきである。

6. コミュニティ、集団、個人は自己の無形文化遺産の価値や真価を評価すべきで、外部の価値判断に左右されるべきではない。

7. 無形文化遺産を創造するコミュニティ、集団、個人は、遺産、特に、コミュニティのメンバー、或は、他人によって、その使用、研究、記録、促進、或は、適応、精神的及び物質的利益の保護による恩恵を受けるべきである。

8. ダイナミックで生きている無形文化遺産は、連続的に尊重されるべきである。真正性や排他性は、無形文化遺産の保護において、concerns and obstaclesを構成すべきではない。

9. コミュニティ、集団、地方の、国家的な、複数国にまたがる組織、それに、個人は、自己の無形文化遺産の存続を危ぶませる直接的・間接的、短期的・長期的、潜在的・顕在的なインパクトを注意深く評価するべきである。

10. コミュニティ、集団、個人は、脱文脈化、商品化、不当表示など何が自己の無形文化遺産への脅威を構成する見極めるのに、また、その様な脅威を防いだり軽減するやり方を決めるのに重要な役割を果たすべきである。

11. コミュニティ、集団、個人の文化の多様性とアイデンティティは、十分に尊重されるべきである。コミュニティ、集団、個人によって認識される価値、文化的な規模への感性、男女平等への特別な注意、若者の参加、それに、民族のアイデンティティの尊重は、保護措置のthe

designと履行に含められるべきである。

12. 無形文化遺産の保護は人類全体の関心事項であるが故に二国間、準地域間、地域間、国際機関での協力を通じて引き受けられるべきである。それにもかかわらず、コミュニティ、集団、個人は自己の無形文化遺産から疎外されてはならない。

⑧ 無形文化遺産保護条約の締約国の役割

● 自国の領域内に存在する無形文化遺産の保護を確保するために必要な措置をとること。
● 第2条3に規定する保護のための措置のうち自国の領域内に存在する種々の無形文化遺産の認定を、コミュニティ、集団及び関連のある民間団体の参加を得て、行うこと。

<目録>

● 締約国は、保護を目的とした認定を確保するため、各国の状況に適合した方法により、自国の領域内に存在する無形文化遺産について1、または、2以上の目録を作成する。これらの目録は、定期的に更新する。
● 締約国は、定期的に無形文化遺産委員会に報告を提出する場合、当該目録についての関連情報を提供する。

<保護のための他の措置>

● 社会における無形文化遺産の役割を促進し及び計画の中に無形文化遺産の保護を組み入れるための一般的な政策をとること。
● 自国の領域内に存在する無形文化遺産の保護のため、1、または、2以上の権限のある機関を指定し、または、設置すること。
● 無形文化遺産、特に危険にさらされている無形文化遺産を効果的に保護するため、学術的、技術的及び芸術的な研究並びに調査の方法を促進すること。
● 次のことを目的とする立法上、技術上、行政上及び財政上の適当な措置をとること。
　○無形文化遺産の管理に係る訓練を行う機関の設立、または、強化を促進し並びに無形文化遺産の実演、または、表現のための場及び空間を通じた無形文化遺産の伝承を促進すること。
　○無形文化遺産の特定の側面へのアクセスを規律する慣行を尊重した上で（例えば、当該コミュニティーにとって、外部漏出禁止の場合は、その慣行を重視）無形文化遺産へのアクセスを確保すること。
　○無形文化遺産の記録の作成のための機関を設置し及びその機関の利用を促進すること。

<教育、意識の向上及び能力形成>

● 特に次の手段を通じて、社会における無形文化遺産の認識、尊重及び価値の高揚を確保すること。
　○一般公衆、特に若年層を対象とした教育、意識の向上及び広報に関する事業計画
　○関係するコミュニティー及び集団内における特定の教育及び訓練に関する計画
　○無形文化遺産の保護のための能力を形成する活動（特に管理及び学術研究のためのもの）
　○知識の伝承についての正式な手段（学校教育）以外のもの
● 無形文化遺産を脅かす危険及びこの条約に従って実施される活動を公衆に周知させること。
● 自然の空間及び記念の場所であって無形文化遺産を表現するためにその存在が必要なものの保護のための教育を促進すること。

＜コミュニティー、集団及び個人の参加＞

　締約国は、無形文化遺産の保護に関する活動の枠組みの中で、無形文化遺産を創出し、維持し及び伝承するコミュニティー、集団及び適当な場合には個人のできる限り広範な参加を確保するよう努め並びにこれらのものをその管理に積極的に参加させるよう努める。

⑨ 無形文化遺産保護条約の締約国（180か国）と世界無形文化遺産の数　2022年1月現在

＜Group別・無形文化遺産保護条約締約日順＞

＜Group I＞締約国（22か国）

※国名の前の番号は、無形文化遺産保護条約の締約順。

国　名	無形文化遺産保護条約締約日	代表リスト	緊急保護リスト	グッド・プラクティス
27　アイスランド	2005年11月23日　批准	1	0	0
32　ルクセンブルク	2006年 1月31日　承認	1	0	0
34　キプロス	2006年 2月24日　批准	5 *⑬㉟	0	0
42　ベルギー	2006年 3月24日　受諾	13 *①⑫	0	2
45　トルコ	2006年 3月27日　批准	20 *⑩㉗㉜㉞	1	0
54　フランス	2006年 7月11日　承認	20 *①⑫㉕㉟	1	2
66　スペイン	2006年10月25日　批准	17 *⑫⑬㉕㉟	0	3
69　ギリシャ	2007年 1月 3日　批准	8 *⑬㉟	0	1
71　ノルウェー	2007年 1月17日　批准	2	0	0
79　モナコ	2007年 6月 4日　受諾	0	0	0
86　イタリア	2007年10月30日　批准	15 *⑫⑬㉟	0	0
95　ポルトガル	2008年 5月21日　批准	7 *⑫⑬	2	0
99　スイス	2008年 7月16日　批准	7 *㉟㊲	0	1
112　オーストリア	2009年 4月 9日　批准	6 *⑫⑬㊲	0	1
118　デンマーク	2009年10月30日　承認	2	0	0
134　スウェーデン	2011年 1月26日　批准	1	0	1
144　オランダ	2012年 5月15日　受諾	3	0	0
151　フィンランド	2013年 2月21日　受諾	3	0	0
153　ドイツ	2013年 4月10日　受諾	4 *⑫⑬	0	0
156　アンドラ	2013年11月 8日　批准	1 *㉕	0	0
164　アイルランド	2015年12月22日　批准	4	0	0
173　マルタ	2017年 4月13日　批准	2	0	0

＜Group II＞締約国（24か国）

※国名の前の番号は、無形文化遺産保護条約の締約順。

国　名	無形文化遺産保護条約締約日	代表リスト	緊急保護リスト	グッド・プラクティス
8　ラトヴィア	2005年 1月14日　受諾	1 *②	1	0
9　リトアニア	2005年 1月21日　批准	3 *②	0	0
10　ベラルーシ	2005年 2月 3日　承認	1	2	0
17　クロアチア	2005年 7月28日　批准	16 *⑬㉟	1	1
30　ルーマニア	2006年 1月20日　受諾	7 *⑰㉘㉛	0	0
31　エストニア	2006年 1月27日　承認	4 *②	1	0
38　ブルガリア	2006年 3月10日　批准	6 *㉛	0	1
39　ハンガリー	2006年 3月17日　批准	4 *⑫⑬	0	2
43　モルドヴァ	2006年 3月24日　批准	3 *⑰㉘㉛	0	0
44　スロヴァキア	2006年 3月24日　批准	8 *㉙㉝	0	0
47　アルバニア	2006年 4月 4日　批准	1	0	0
49　アルメニア	2006年 5月18日　受諾	7	0	0
51　北マケドニア （マケドニア·旧ユーゴスラヴィア）				
	2006年 6月13日　批准	4 *㉛㉜	1	0

73	アゼルバイジャン	2007年 1月18日 批准	13 *⑩㉗㉚㉞	2	0
89	ウズベキスタン	2008年 1月29日 批准	9 *③⑩	0	1
92	ジョージア	2008年 3月18日 批准	4	0	0
96	ウクライナ	2008年 5月27日 批准	3	1	0
103	スロヴェニア	2008年 9月18日 批准	4 *㉟	0	0
109	チェコ	2009年 2月18日 受諾	7 *⑫㉙㉝	0	0
110	ボスニア・ヘルツェゴヴィナ	2009年 2月23日 批准	4	0	0
115	モンテネグロ	2009年 9月14日 批准	1	0	0
127	セルビア	2010年 6月30日 批准	3	0	0
129	タジキスタン	2010年 8月17日 批准	5 *③⑩	0	0
135	ポーランド	2011年 5月16日 批准	4	0	0

＜Group III＞締約国（32か国）

※国名の前の番号は、無形文化遺産保護条約の締約順。

国 名	無形文化遺産保護条約締約日	代表リスト	緊急保護リスト	グッド・プラクティス
5 パナマ	2004年 8月20日 批准	3	0	0
20 ドミニカ国	2005年 9月 5日 批准	0	0	0
23 ペルー	2005年 9月23日 批准	11 *④	1	1 *(1)
28 メキシコ	2005年12月14日 批准	10	0	1
33 ニカラグア	2006年 2月14日 批准	2 *⑤	0	0
36 ボリヴィア	2006年 2月28日 批准	7	0	1 *(1)
37 ブラジル	2006年 3月 1日 批准	6	1	2
57 ホンジュラス	2006年 7月24日 批准	1 *⑤	0	0
60 アルゼンチン	2006年 8月 9日 批准	3 *⑪	0	0
63 パラグアイ	2006年 9月14日 批准	1	0	0
64 ドミニカ共和国	2006年10月 2日 批准	4	0	0
65 グアテマラ	2006年10月25日 批准	2 *⑤	1	0
72 ウルグアイ	2007年 1月18日 批准	2 *⑪	0	0
74 セント・ルシア	2007年 2月 1日 批准	0	0	0
75 コスタリカ	2007年 2月23日 批准	1	0	0
76 ヴェネズエラ	2007年 4月12日 受諾	5	2 *①	0
78 キューバ	2007年 5月29日 批准	4	0	0
87 ベリーズ	2007年12月 4日 批准	1 *⑤	0	0
90 エクアドル	2008年 2月13日 批准	4 *④㉖	0	0
93 コロンビア	2008年 3月19日 批准	8 *㉖	3 *①	1
104 バルバドス	2008年10月 2日 受諾	0	0	0
106 チリ	2008年12月10日 批准	1	0	1 *(1)
107 グレナダ	2009年 1月15日 批准	0	0	0
116 ハイチ	2009年 9月17日 批准	1	0	0
117 セント・ヴィンセントおよびグレナディーン諸島	2009年 9月25日 批准	0	0	0
128 トリニダード・トバコ	2010年 7月22日 批准	0	0	0
131 ジャマイカ	2010年 9月27日 批准	2	0	0
146 エルサルバドル	2012年 9月13日 批准	0	0	0
154 アンティグア・バーブーダ	2013年 4月25日 批准	0	0	0
162 バハマ	2014年 5月15日 批准	0	0	0
169 セントキッツ・ネイヴィース	2016年 4月15日 批准	0	0	0
175 スリナム	2017年 9月 5日 批准	0	0	0

＜Group IV＞締約国（40か国）

※国名の前の番号は、無形文化遺産保護条約の締約順。

国 名	無形文化遺産保護条約締約日	代表リスト	緊急保護リスト	グッド・プラクティス
3 日本	2004年 6月15日 受諾	22	0	0
6 中国	2004年12月 2日 批准	34 *⑥	7	1

国 名	無形文化遺産保護条約締約日	代表リスト	緊急保護リスト	グッド・プラクティス
11 韓国	2005年 2月 9日 受諾	21 * ⑫㉔㊱	0	0
16 モンゴル	2005年 6月29日 批准	8 * ⑥⑫	7	0
21 インド	2005年 9月 9日 批准	14 * ⑩	0	0
22 ヴェトナム	2005年 9月20日 批准	13 * ㉔	1	0
24 パキスタン	2005年10月 7日 批准	2 * ⑩⑫	1	0
25 ブータン	2005年10月12日 批准	1	0	0
40 イラン	2006年 3月23日 批准	14 * ⑩㉗㉚	2	1
52 カンボジア	2006年 6月13日 批准	3 * ㉔	2	0
61 フィリピン	2006年 8月18日 批准	3 * ㉔	1	1
67 キルギス	2006年11月 6日 批准	9 * ⑩⑲㉓㉗	1	1
83 インドネシア	2007年10月15日 受諾	9	2	1
94 スリランカ	2008年 4月21日 批准	2	0	0
102 パプアニューギニア	2008年 9月12日 批准	0	0	0
105 北朝鮮	2008年11月21日 批准	3 * ㊱	0	0
111 アフガニスタン	2009年 3月 3日 受諾	1 * ⑩	0	0
114 バングラデシュ	2009年 6月11日 批准	4	0	0
119 ラオス	2009年11月26日 批准	1	0	0
121 フィジー	2010年 1月19日 批准	0	0	0
122 トンガ	2010年 1月26日 受諾	1	0	0
125 ネパール	2010年 6月15日 批准	0	0	0
130 ヴァヌアツ	2010年 9月22日 批准	1	0	0
137 ブルネイ	2011年 8月12日 批准	0	0	0
139 パラオ	2011年11月 7日 批准	0	0	0
140 トルクメニスタン	2011年11月25日 批准	5 * ⑩	0	0
142 カザフスタン	2011年12月28日 批准	11 * ⑩⑫⑲㉓㉗㉞	0	0
176 キリバチ	2018年 1月 2日 批准	0	0	0
157 サモア	2013年11月13日 受諾	1	0	0
150 ミクロネシア	2013年 2月13日 批准	0	1	0
152 ナウル	2013年 3月 1日 批准	0	0	0
155 マレーシア	2013年 7月23日 批准	6	0	0
161 ミャンマー	2014年 5月 7日 批准	0	0	0
163 マーシャル諸島	2015年 4月14日 受諾	0	0	0
170 クック諸島	2016年 5月 3日 批准	0	0	0
171 タイ	2016年 6月10日 批准	3	0	0
172 東ティモール	2016年10月31日 批准	0	1	0
174 ツバル	2017年 5月12日 受諾	0	0	0
176 キリバス	2018年 1月 2日 批准	0	0	0
177 シンガポール	2018年 2月22日 批准	1	0	0
178 ソロモン諸島	2018年 5月11日 批准	0	0	0

＜Group V(a)＞締約国（44か国）

※国名の前の番号は、無形文化遺産保護条約の締約順。

国 名	無形文化遺産保護条約締約日	代表リスト	緊急保護リスト	グッド・プラクティス
2 モーリシャス	2004年 6月 4日 批准	3	1	0
4 ガボン	2004年 6月18日 受諾	0	0	0
7 中央アフリカ	2004年12月 7日 批准	1	0	0
12 セイシェル	2005年 2月15日 批准	1	0	0
15 マリ	2005年 6月 3日 批准	6 * ⑭⑯	3	0
26 ナイジェリア	2005年10月21日 批准	5 * ⑩	0	0
29 セネガル	2006年 1月 5日 批准	3 * ⑧	0	0
35 エチオピア	2006年 2月24日 批准	4	0	0
46 マダガスカル	2006年 3月31日 批准	2	0	0
48 ザンビア	2006年 5月10日 承認	4 * ⑨	0	0
50 ジンバブエ	2006年 5月30日 承認	2	0	0

世界無形文化遺産の概要

	国名	締約日	代表リスト	緊急保護リスト	グッド・プラクティス
55	コートジボワール	2006年 7月13日 批准	3 * ⑭	0	0
56	ブルキナファソ	2006年 7月21日 批准	1 * ⑭	0	0
59	サントメプリンシペ	2006年 7月25日 批准	0	0	0
62	ブルンディ	2006年 8月25日 批准	1	0	0
77	ニジェール	2007年 4月27日 批准	2 * ⑯	0	0
80	ジブチ	2007年 8月30日 批准	0	0	0
81	ナミビア	2007年 9月19日 批准	1	1	0
84	モザンビーク	2007年10月18日 批准	2 * ⑨	0	0
85	ケニア	2007年10月24日 批准	0	4	1
91	ギニア	2008年 2月20日 批准	1	0	0
97	チャド	2008年 6月17日 批准	0	0	0
100	レソト	2008年 7月29日 批准	0	0	0
108	トーゴ	2009年 2月 5日 批准	1 * ⑦	0	0
113	ウガンダ	2009年 5月13日 批准	1	5	0
123	マラウイ	2010年 3月16日 批准	6 * ⑨	0	0
124	ボツワナ	2010年 4月10日 受諾	0	3	0
126	赤道ギニア	2010年 6月17日 批准	0	0	0
132	コンゴ民主共和国	2010年 9月28日 批准	1	0	0
133	エリトリア	2010年10月 7日 批准	0	0	0
136	ガンビア	2011年 5月26日 批准	1	0	0
138	タンザニア	2011年10月18日 批准	0	0	0
143	ベナン	2012年 4月17日 批准	1	0	0
145	コンゴ	2012年 7月16日 批准	1	0	0
147	カメルーン	2012年10月 9日 批准	0	0	0
148	スワジランド	2012年10月30日 受諾	0	0	0
149	ルワンダ	2013年 1月21日 批准	0	0	0
158	コモロ	2013年11月20日 批准	0	0	0
165	カーボ・ヴェルデ	2016年 1月 6日 批准	1	0	0
166	ガーナ	2016年 1月20日 批准	0	0	0
167	ギニア・ビサウ	2016年 3月 7日 受諾	0	0	0
168	南スーダン	2016年 3月 9日 批准	0	0	0
179	ソマリア	2020年 7月 23日 批准	0	0	0
180	アンゴラ	2020年 7月27日 批准	0	0	0

＜Group V(b)＞締約国（18か国）

※国名の前の番号は、無形文化遺産保護条約の締約順。

	国 名	無形文化遺産保護条約締約日	代表リスト	緊急保護リスト	グッド・プラクティス
1	アルジェリア	2004年 3月15日 承認	8 * ⑯	1	0
13	シリア	2005年 3月11日 批准	3 * ⑫	1	0
14	アラブ首長国連邦	2005年 5月 2日 批准	10 * ⑫⑮⑱⑳㉑㉒	2	0
18	エジプト	2005年 8月 3日 批准	4	2	0
19	オマーン	2005年 8月 4日 批准	10 * ⑮⑱⑳㉑㉒	0	0
41	ヨルダン	2006年 3月24日 批准	4	0	0
53	モロッコ	2006年 7月 6日 批准	11 * ⑫⑬	1	0
58	チュニジア	2006年 7月24日 批准	5	0	0
68	モーリタニア	2006年11月15日 批准	3	1	0
70	レバノン	2007年 1月 8日 受諾	2	0	0
82	イエメン	2007年10月 8日 批准	3	0	0
88	サウジアラビア	2008年 1月10日 受諾	8 * ⑫⑳㉑	0	0
98	スーダン	2008年 6月19日 批准	2	0	0
101	カタール	2008年 9月 1日 批准	3 * ⑫⑳㉑	0	0
120	イラク	2010年 1月 6日 批准	7 * ⑩	0	0
141	パレスチナ	2011年12月 8日 批准	4	0	0
159	バーレーン	2014年 3月 7日 批准	3	0	0
160	クウェート	2015年 4月 9日 批准	2	0	0

（注）「批准」（Ratification）とは、いったん署名された条約を、署名した国がもち帰って再検討し、その条約に拘束されることについて、最終的、かつ、正式に同意すること。批准された条約は、批准書を寄託者に送付することによって正式に効力をもつ。多数国条約の寄託者は、それぞれの条約で決められるが、世界遺産条約は、国連教育科学文化機関（ユネスコ）事務局長を寄託者としている。「批准」、「受諾」（Acceptance）、「加入」のどの手続きをとる場合でも、「条約に拘束されることについての国の同意」としての効果は同じだが、手続きの複雑さが異なる。この条約の場合、「批准」、「受諾」は、ユネスコ加盟国がこの条約に拘束されることに同意する場合、「加入」は、ユネスコ非加盟国が同意する場合にそれぞれ用いる手続き。「批准」と他の2つの最大の違いは、わが国の場合、衆参両議院の承認を得た後、天皇による認証という手順を踏むこと。「受諾」、「承認」（Approval）、「加入」の3つは、手続的には大きな違いはなく、基本的には寄託する文書の書式、タイトルが違うだけである。この無形文化遺産保護条約は、国連により完全な内政上の自治権を有すと認められているが、完全な独立を達成していない地域も加入できる。　（第33条-2）

＊二か国以上の複数国にまたがる世界無形文化遺産　61

＜緊急保護リスト＞

１コロンビア・ヴェネズエラのリャノ地方の労働歌　　　　　　　コロンビア／ヴェネズエラ

＜代表リスト＞

①ベルギーとフランスの巨人と竜の行列　　ベルギー／フランス
②バルト諸国の歌と踊りの祭典　　ラトヴィア／エストニア／リトアニア
③シャシュマカムの音楽　　ウズベキスタン／タジキスタン
④ザパラ人の口承遺産と文化表現　　エクアドル／ペルー
⑤ガリフナの言語、舞踊、音楽　　ベリーズ／グアテマラ／ホンジュラス／ニカラグア
⑥オルティン・ドー：伝統的民謡の長唄　　モンゴル／中国
⑦ゲレデの口承遺産　　ベナン／ナイジェリア／トーゴ
⑧カンクラング、或は、マンディング族の成人儀式　　セネガル／ガンビア
⑨グーレ・ワムクル　　マラウイ／モザンビーク／ザンビア
⑩ナウルーズ、ノヴルーズ、ノウルーズ、ナウルズ、ノールーズ、ノウルズ、ナヴルズ、ネヴルズ、ナヴルーズ
　アゼルバイジャン／インド／イラン／キルギス／ウズベキスタン／パキスタン／トルコ／イラク／アフガニスタン／
　カザフスタン／タジキスタン／トルクメニスタン
⑪タンゴ　　アルゼンチン／ウルグアイ
⑫鷹狩り、生きた人間の遺産
　アラブ首長国連邦、オーストリア、ベルギー，クロアチア、チェコ、フランス、ドイツ、ハンガリー、
　アイルランド、イタリア、カザフスタン、韓国，キルギス、モンゴル、モロッコ、オランダ、パキスタン，
　ポーランド、ポルトガル、カタール、サウジアラビア、スロヴァキア、スペイン、シリア
⑬地中海料理
　スペイン／ギリシャ／イタリア／モロッコ／キプロス／クロアチア／ポルトガル
⑭マリ、ブルキナファソ、コートジボワールのセヌフォ族のバラフォンにまつわる文化的な慣習と表現
　マリ／ブルキナファソ／コートジボワール
⑮アル・タグルーダ、アラブ首長国連邦とオマーンの伝統的なベドウィン族の詠唱詩
　アラブ首長国連邦／オマーン
⑯アルジェリア、マリ、ニジェールのトゥアレグ社会でのイムザドに係わる慣習と知識
　アルジェリア／マリ／ニジェール
⑰男性グループのコリンダ、クリスマス期の儀式　　ルーマニア／モルドヴァ
⑱アル・アヤラ、オマーン‐アラブ首長国連邦の伝統芸能　　アラブ首長国連邦／オマーン
⑲キルギスとカザフのユルト（チュルク族の遊牧民の住居）をつくる伝統的な知識と技術
　カザフスタン／キルギス
⑳アラビア・コーヒー、寛容のシンボル　　アラブ首長国連邦／オマーン／サウジアラビア／カタール
㉑マジリス、文化的・社会的な空間　　アラブ首長国連邦／オマーン／サウジアラビア／カタール
㉒アル・ラズファ、伝統芸能　　アラブ首長国連邦／オマーン
㉓アイティシュ/アイティス、即興演奏の芸術　　カザフスタン／キルギス
㉔綱引きの儀式と遊戯　　ヴェトナム／カンボジア／フィリピン／韓国
㉕ピレネー山脈の夏至の火祭り　　アンドラ／スペイン／フランス

㉖コロンビアの南太平洋地域とエクアドルのエスメラルダス州のマリンバ音楽、伝統的な歌と踊り
　コロンビア／エクアドル

㉗フラットブレッドの製造と共有の文化：ラヴァシュ、カトリマ、ジュプカ、ユフカ
　カザフスタン／キルギス／イラン／アゼルバイジャン／トルコ

㉘ルーマニアとモルドヴァの伝統的な壁カーペットの職人技　　ルーマニア／モルドヴァ

㉙スロヴァキアとチェコの人形劇　　チェコ／スロヴァキア

㉚カマンチェ／カマンチャ工芸・演奏の芸術、擦弦楽器　　イラン／アゼルバイジャン

㉛3月1日に関連した文化慣習　　ブルガリア／マケドニア／モルドヴァ／ルーマニア

㉜春の祝祭、フドゥレルレス　　トルコ／マケドニア

㉝藍染め　ヨーロッパにおける防染ブロックプリントとインディゴ染色
　オーストリア／チェコ／ドイツ／ハンガリー／スロヴァキア

㉞デデ・クォルクード／コルキト・アタ／デデ・コルクトの遺産、叙事詩文化、民話、民謡
　アゼルバイジャン／カザフスタン／トルコ

㉟空石積み工法：ノウハウと技術
　クロアチア／キプロス／フランス／ギリシャ／イタリア／スロヴェニア／スペイン／スイス

㊱朝鮮の伝統的レスリングであるシルム　　北朝鮮／韓国

㊲雪崩のリスク・マネジメント　　スイス・オーストリア

㊳移牧、地中海とアルプス山脈における家畜を季節ごとに移動させて行う放牧
　オーストリア，ギリシャ，イタリア

㊴ナツメヤシの知識、技術、伝統及び慣習
　バーレン、エジプト、イラク、ヨルダン、クウェート、モーリタニア、モロッコ、オマーン、パレスチナ、
　サウジアラビア、スーダン、チュニジア、アラブ首長国連邦、イエメン

㊵ビザンティン聖歌　　キプロス、ギリシャ

㊶アルピニズム　　フランス、イタリア、スイス

㊷メキシコのプエブラとトラスカラの職人工芸のタラベラ焼きとスペインのタラベラ・デ・ラ・
　レイナとエル・プエンテ・デル・アルソビスポの陶磁器の製造工程
　メキシコ、スペイン

㊸マラウイとジンバブエの伝統的な撥弦楽器ムビラ／サンシの製作と演奏の芸術　　マラウイ／ジンバブエ

㊹競駝：ラクダにまつわる社会的慣習と祭りの資産　　アラブ首長国連邦／オマーン

㊺クスクスの生産と消費に関する知識・ノウハウと実践アルジェリア／モーリタニア／モロッコ／チュニジア

㊻伝統的な織物、アル・サドゥ　サウジアラビア／クウェート

㊼人間と海の持続可能な関係を維持するための王船の儀式、祭礼と関連する慣習　　中国／マレーシア

㊽パントゥン・　インドネシア／マレーシア

㊾聖タデウス修道院への巡礼　　イラン／アルメニア

㊿伝統的な知的戦略ゲーム：トギズクマラク、トグズ・コルゴール、マンガラ／ゲチュルメ
　カザフスタン／キルギス／トルコ

51ミニアチュール芸術　　アゼルバイジャン／イラン／トルコ／ウズベキスタン

52機械式時計の製作の職人技と芸術的な仕組み　　スイス／フランス

53ホルン奏者の音楽的芸術：歌唱、息のコントロール、ビブラート、場所と雰囲気の共鳴に
　関する楽器の技術　　フランス／ベルギー／ルクセンブルク／イタリア

54ガラスビーズのアート　　イタリア／フランス

55木を利用する養蜂文化　ポーランド／ベラルーシ

56アラビア書道：知識、技術及び慣習　サウジアラビア／アルジェリア／バーレン／エジプト／
　イラク／ヨルダン／クウェート／レバノン／モーリタニア／
　モロッコ／オマーン／パレスチナ／スーダン／チュニジア／アラブ首長国連邦／イエメン

57コンゴのルンバ　コンゴ民主共和国／コンゴ

58北欧のクリンカー・ボートの伝統　デンマーク／フィンランド／アイスランド／ノルウェー／スウェーデン

＜グッド・プラクティス＞

(1)ボリヴィア、チリ、ペルーのアイマラ族の集落での無形文化遺産の保護
　ペルー／ボリヴィア／チリ

(2)ヨーロッパにおける大聖堂の建設作業場、いわゆるバウヒュッテにおける工芸技術と慣習：
　ノウハウ、伝達、知識の発展およびイノベーション
　ドイツ／オーストリア／フランス／ノルウェー／スイス

⑩ 無形文化遺産保護条約の締約国会議と開催歴

- ●無形文化遺産保護条約締約国会議（略称：締約国会議）は、無形文化遺産保護条約の最高機関である。
- ●締約国会議は、通常会期として2年ごとに会合する。締約国会議は、自ら決定するとき、または、無形文化遺産委員会、もしくは締約国の少なくとも3分の1の要請に基づき、臨時会期として会合することができる。

締約国会議の開催歴

回 次	開催都市（国名）		開催期間
第 1 回	パリ（フランス）	ユネスコ本部	2006年6月27〜29日
第 2 回	パリ（フランス）	ユネスコ本部	2008年6月16〜19日
第 3 回	パリ（フランス）	ユネスコ本部	2010年6月22〜24日
第 4 回	パリ（フランス）	ユネスコ本部	2012年6月 4〜 8日
第 5 回	パリ（フランス）	ユネスコ本部	2014年6月 2〜 4日
第 6 回	パリ（フランス）	ユネスコ本部	2016年5月30日〜6月1日
第 7 回	パリ（フランス）	ユネスコ本部	2018年6月 4日〜6月6日
第 8 回	パリ（フランス）	ユネスコ本部	2020年6月9日〜6月11日 ↓

※新型コロナ・ウィルス感染症パンデミックで延期　2020年8月25日〜8月27日

臨時締約国会議の開催歴

回 次	開催都市（国名）		開催期間
第 1 回	パリ（フランス）	ユネスコ本部	2006年11月 9日

⑪ 無形文化遺産の保護のための政府間委員会（略称：無形文化遺産委員会）

無形文化遺産委員会は24か国で構成される。

＜構成国の選出及び任期＞

- ●無形文化遺産委員会の構成国の選出は、衡平な地理的代表及び輪番の原則に従う。
- ●無形文化遺産委員会の構成国は、締約国会議に出席するこの条約の締約国により4年の任期で選出される。
- ●最初の選挙において選出された無形文化遺産委員会の構成国の2分の1の任期は、2年に限定される。これらの国は、最初の選挙において、くじ引で選ばれる。
- ●締約国会議は、2年ごとに、無形文化遺産委員会の構成国の2分の1を更新する。
- ●締約国会議は、また、空席を補充するために必要とされる無形文化遺産委員会の構成国を選出する。
- ●無形文化遺産委員会の構成国は、連続する2の任期について選出されない。
- ●無形文化遺産委員会の構成国は、自国の代表として無形文化遺産の種々の領域における専門家を選定する。

＜無形文化遺産委員会の任務＞

- ●無形文化遺産保護条約の目的を促進し並びにその実施を奨励及び監視。
- ●無形文化遺産を保護するための最良の実例に関する指針を提供し及びそのための措置の勧告。
- ●無形文化遺産保護基金の資金の使途と運用に関する計画案の作成及び承認を得るため締約国会議への提出。
- ●締約国が提出する報告を検討し及び締約国会議のために当該報告の要約。

世界無形文化遺産の概要

● 締約国が提出する次の要請について、検討し並びに無形文化遺産委員会が定め及び締約国会議が承認する客観的な選考基準に基づく決定。

<無形文化遺産委員会の主要議題>

● 人類の無形文化遺産の代表的なリストへの登録候補の審議
● 緊急に保護する必要がある無形文化遺産のリストへの登録候補の審議
● 条約の原則を反映する計画、事業及び活動の申請の審議　など。

<無形文化遺産委員会の決議区分>

● 「登録」(Inscribe)　無形文化遺産保護条約代表リストに登録するもの。
● 「情報照会」(Refer)　追加情報を提出締約国に求めるもの。再申請が可能。
● 「不登録」(Decide not to inscribe)　無形文化遺産保護条約代表リストの登録にふさわしくないもの。4年間、再申請できない。

12 無形文化遺産委員会の委員国

第16回無形文化遺産委員会パリ（フランス）会議での委員国

Group I	オランダ、スウェーデン、スイス
Group II	アゼルバイジャン、チェコ、ポーランド
Group III	ブラジル、ジャマイカ、パナマ、ペルー
Group IV	中国、日本、カザフスタン、韓国、スリランカ
Group Va	ボツワナ、カメルーン、コートジボワール、ジブチ、ルワンダ、トーゴ
Group Vb	クウェート、モロッコ、サウジアラビア

<任期別>
　2020年～2024年　スウェーデン、スイス、チェコ、ブラジル、パナマ、ペルー、韓国、ボツワナ、コートジボワール、ルワンダ、モロッコ、サウジアラビア
　2018年～2022年　アゼルバイジャン、カメルーン、中国、ジブチ、ジャマイカ、日本、カザフスタン、クウェート、オランダ、ポーランド、スリランカ、トーゴ

第16回無形文化遺産委員会パリ（フランス）会議でのビューロー委員国

◎　**議長国**　スリランカ
　議長　プンチニラメ・ミーガスワッテ氏 (Mr Punchinilame Meegaswatte)
○　**副議長国**　スウェーデン、チェコ、ブラジル、ジブチ、サウジアラビア
回　**ラポルチュール（報告担当国）**　日本
　報告担当者：高井絢氏 (Ms Jun Takai)

第15回無形文化遺産委員会キングストーン（ジャマイカ）会議でのビューロー委員国

◎　**議長国**　ジャマイカ
　議長　オリヴィア・グランジェ氏
　(H. E. Ms Olivia Grange Minister of Culture, Gender, Entertainment and Sport)
○　**副議長国**　オランダ、アゼルバイジャン、中国、ジブチ、クウェート
回　**ラポルチュール（報告担当国）**　カザフスタン
　報告担当者：アスカル・アブドラクマノフ氏 (Mr Askar Abdrakhmanov)

⑬ 無形文化遺産委員会の開催歴

無形文化遺産委員会の開催歴

回 次	開催都市（国名）	開催期間
第 1 回	アルジェ（アルジェリア）	2006年11月18日〜11月19日
第 2 回	東京（日本）	2007年 9月 3日〜 9月 7日
第 3 回	イスタンブール（トルコ）	2008年11月 4日〜11月 8日
第 4 回	アブダビ（アラブ首長国連邦）	2009年 9月28日〜10月 2日
第 5 回	ナイロビ（ケニア）	2010年11月15日〜11月19日
第 6 回	バリ（インドネシア）	2011年11月22日〜11月29日
第 7 回	パリ（フランス）*	2012年12月 3日〜12月 7日
第 8 回	バクー（アゼルバイジャン）	2013年12月 2日〜12月 8日
第 9 回	パリ（フランス）	2014年11月24日〜11月28日
第 10 回	ウィントフック（ナミビア）	2015年11月30日〜12月 5日
第 11 回	アディスアベバ（エチオピア）	2016年11月28日〜12月 2日
第 12 回	チェジュ（韓国）	2017年12月 4日〜12月 9日
第 13 回	ポートルイス（モーリシャス）	2018年11月26日〜12月 1日
第 14 回	ボゴタ（コロンビア）	2019年12月 9日〜12月14日
第 15 回	パリ（フランス）**	2020年11月30日〜12月 5日
第 16 回	パリ（フランス）	2021年12月13日〜12月18日
第 17 回	コロンボ（スリランカ）	2022年11〜12月

＊セントジョージズ（グレナダ）から諸事情により変更。
＊＊キングストーン（ジャマイカ）から諸事情により変更。

臨時無形文化遺産委員会の開催歴

回 次	開催都市（国名）	開催期間
第 1 回	成都（中国）	2007年 5月23日〜 5月27日
第 2 回	ソフィア（ブルガリア）	2008年 2月18日〜 2月22日
第 3 回	パリ（フランス）ユネスコ本部	2008年 6月16日
第 4 回	パリ（フランス）ユネスコ本部	2012年 6月 8日

⑭ 無形文化遺産保護条約の事務局と役割

事務局は、締約国会議及び無形文化遺産委員会の文書並びにそれらの会合の議題案を作成し、並びに締約国会議及び無形文化遺産委員会の決定の実施を確保する。

インターネット：http://www.unesco.org/culture/ich/

E-mail	●一般及びメディア関係	ich@unesco.org
	●登録	ICH-Nominations@unesco.org
	●国際援助	ICH-Assistance@unesco.org
	●NGOの認定	ICH-NGO@unesco.org
	●後援・エンブレム	ICH-Emblem@unesco.org

電話　Ms Josiane Poivre, +33 (0) 1 45 68 43 95
郵便　UNESCO - Section of Intangible Cultural Heritage (CLT/CEH/ITH)
　　　7, place de Fontenoy
　　　75352 Paris 07　France

⑮ 登録（選定）候補の評価機関の役割

＜評価機関＞

無形文化遺産委員会は、実験的に、無形文化遺産委員会によって指名された12のメンバー：無形文化遺産の分野を代表する6人の専門家、無形文化遺産委員会の委員国から選出された6か国の非委員国のNGO）からなる実質「評価機関」であった諮問機関を設立していた。

評価機関は、
　　　○「緊急保護リスト」と「代表リスト」への登録提案書類
　　　○「グッド・プラクティス」への登録の為に提出された提案書類
　　　○ US$25,000以上の「国際援助」への承認要請
の審査業務を請け負い、勧告を行うと共に年次の無形文化遺産委員会に提出する。

＜2021年の第16回無形文化遺産委員会パリ（フランス）会議＞
【2021年登録サイクル】の評価機関

（専門家）【 】内は任期
EG Ⅰ　　　ピエール・ルイジ・ペトリロ氏（イタリア）【2019-2022】
EG Ⅱ　　　ルビツァ・ヴォランスカ氏（スロヴァキア）【2019-2022】
EG Ⅲ　　　ナイジェル・エンカラーダ氏（ベリーズ）【2021-2024】
EG Ⅳ　　　カーク・シアン・ヨウ氏（シンガポール）【2021-2024】
EG Va　　　リメネー・ゲタチェウ・セネショウ氏（エチオピア）【2020-2023】
EG Vb　　　サイード・アル・ブサイディ氏（オマーン）【2018-2021】

（専門機関）
EG Ⅰ　　　フランダース無形遺産ワークショップ（ベルギー）【2020-2023】
EG Ⅱ　　　ヨーロッパ・フォークロア・フェスティバル協会【2020-2023】
EG Ⅲ　　　エリガイエ財団（コロンビア）【2018-2021】
EG Ⅳ　　　韓国文化遺産財団（韓国）【2018-2021】
EG Va　　　仮面劇保護協会【2019-2022】
EG Vb　　　シリア発展トラスト【2021-2024】

【2022年-2025登録サイクル】の評価機関
　EG Ⅲ NGO、EG Ⅳ NGO、EG V(b) 専門家
【2023年-2026登録サイクル】の評価機関
　EG Ⅰ 専門家、EG Ⅱ 専門家、EG V(a) NGO
【2024年-2027登録サイクル】の評価機関
　EG Ⅰ NGO、EG Ⅱ NGO、EG V(a) 専門家
【2025年-2028登録サイクル】の評価機関
　EG Ⅲ 専門家、EG Ⅳ 専門家、EG V(b) NGO

⑯ 緊急に保護する必要がある無形文化遺産のリスト（略称：「緊急保護リスト」）

● 無形文化遺産委員会は、適当な保護のための措置をとるため、「緊急に保護する必要がある無形文化遺産のリスト」（List of Intangible Cultural Heritage in Need of Urgent Safeguarding）を作成し、常時最新のものとし及び公表し並びに関係する締約国の要請に基づいて当該リストにそのような遺産を記載する。
● 無形文化遺産委員会は、このリストの作成、更新及び公表のための基準を定め並びにその基準を承認のため締約国会議に提出する。
● 極めて緊急の場合（その客観的基準は、無形文化遺産委員会委員会の提案に基づいて締約国会議が承認する）には、無形文化遺産委員会は、関係する締約国と協議した上で、緊急保護リストに関係する遺産を記載することができる。
● 緊急保護リストへの登録は、2022年1月現在、71件（38か国）

世界無形文化遺産の概要

⑰「緊急保護リスト」への登録基準

登録申請書類において、提出する締約国、或は、喫緊の場合において、申請者は、「緊急保護リスト」への登録申請の要素が、次のU.1〜U.6までの6つの基準を全て満たさなければならない。

U.1 要素は、条約第2条で定義された無形文化遺産を構成すること。

U.2 a 要素は、関係するコミュニティー、集団、或は、場合によっては、個人及び締約国の努力にもかかわらず、その存続が危機にさらされている為、緊急の保護の必要があること。

b 要素は、即時の保護なしでは存続が期待できない終末的な脅威に直面している為、喫緊の保護の必要があること。

U.3 要素を保護し促進する保護措置が図られていること。

U.4 要素は、関係するコミュニティー、集団、或は、場合によっては、個人の可能な限り幅広い参加、そして、彼らの自由な、事前説明を受けた上での同意をもって申請されたものであること。

U.5 要素は、条約第11条と第12条で定義された、締約国の領域内にある無形文化遺産の提出目録に含まれていること。

U.6 喫緊の場合には、関係締約国は、条約第17条3項に則り、要素の登録について、正式に協議を受けていること。

(注) 第2条 第11条、第12条 については、⑲「代表リスト」への登録基準 の (注) P.23〜P.24 を参照のこと。

第17条 緊急に保護する必要がある無形文化遺産のリスト
1. 委員会は、適当な保護のための措置をとるため、緊急に保護する必要がある無形文化遺産のリストを作成し、常時最新のものとし及び公表し並びに関係する締約国の要請に基づいて当該リストにそのような遺産を記載する。
2. 委員会は、このリストの作成、更新及び公表のための基準を定め並びにその基準を承認のため締約国会議に提出する。
3. 極めて緊急の場合(その客観的基準は、委員会の提案に基づいて締約国会議が承認する。)には、委員会は、関係する締約国と協議した上で、1に規定するリストに関係する遺産を記載することができる。

⑱「緊急保護リスト」への登録に関するタイム・テーブルと手続き

<2022年の登録に関するタイム・テーブルと手続き>【2022年登録サイクル】

第1段階:準備と提出

2020年10月 1日 無形文化遺産委員会から要請される事前支援の提出期限
2021年 3月31日 事務局による登録申請書類の提出期限。この期限後に受領された登録申請書類は、次のサイクルで審査される。
2021年 6月 1日 事務局による登録申請書類の受理期限。
登録申請書類が不完全な場合には、締約国は、登録申請書類を完備する様、通告される。
2021年 9月 1日 登録申請書類の完成させる為に、追加情報の提出を要請された場合の、締約国による事務局への提出期限。登録申請書類が不完全な場合には、次のサイクルにおいて完成させることができる。

第2段階:審査

2021年 9月 各登録申請書類の審査の為、諮問機関を構成する6つのNGOと6人の専門家を無形文化遺産委員会が選定。

2021年10月〜
 2022年4月 審査
2022年 3月31日 諮問機関が登録申請書類を適切にレビューする為に締約国に要求した補足情報
 の提出期限。
2022年 4月30日 事務局は、締約国に、諮問機関による審査報告書を送付。

第3段階：評価と決議

2022年 8月 事務局は、委員会メンバーに、諮問機関による審査報告書を送付。
 諮問機関による勧告は、ユネスコ・ホームページで公開される。
2022年12月 第16回無形文化遺産委員会パリ（フランス）会議は、
 緊急保護リストへの登録可否について、決議を行う。

⑲ 人類の無形文化遺産の代表的なリスト（略称：「代表リスト」）

● 無形文化遺産委員会委員会は、無形文化遺産の一層の認知及びその重要性についての意識の向上を確保するため並びに文化の多様性を尊重する対話を奨励するため、関係する締約国の提案に基づき、「人類の無形文化遺産の代表的なリスト」（Representative List of the Intangible Cultural Heritage of Humanity）を作成し、常時最新のものとし及び公表する。
● 無形文化遺産委員会は、この代表的なリストの作成、更新及び公表のための基準を定め並びにその基準を承認のため締約国会議に提出する。
● 代表リストへの登録は、2022年1月現在、529件（135の国と地域）

＜無形文化遺産の定義＞

● 無形文化遺産とは、慣習、実演、表現、知識及びわざ並びにそれらに関連する器具、物品、加工品及び文化空間 (注) であって、コミュニティー、集団及び場合によっては個人が自己の文化遺産の一部として認めるものをいう。
● この無形文化遺産は、世代から世代へと伝承され、コミュニティ及び集団が自己の環境、自然との相互作用及び歴史に呼応して絶えず再創造され、かつ、当該コミュニティ及び集団にアイデンティティー及び継続性の認識を与えることにより文化の多様性及び人類の創造性に対する尊重を助長するものである。
● 無形文化遺産保護条約の適用上、無形文化遺産については、既存の人権に関する国際文書並びにコミュニティー、集団及び個人間の相互尊重並びに持続可能な開発の要請と両立するものにのみ考慮を払う。

(注) 文化空間とは、時間的、物的場所を指す。物語、儀式、市場、フェスティバル等の大衆的・伝統的な文化活動が常時行われる場所、或は、日常の儀式、行列、公演などが定期的に行われる時間の広がりをいう。

＜無形文化遺産の領域＞

● 口承による伝統及び表現（無形文化遺産の伝達手段としての言語を含む）
（Oral Traditions and Expressions, including Language as a vehicle of the Intangible Cultural Heritage）
● 芸能（Performing Arts）
● 社会的慣習、儀式及び祭礼行事（Social Practices, Rituals and Festive events）
● 自然及び万物に関する知識及び慣習（Knowledge and Practices concerning Nature and the Universe）
● 伝統工芸技術（Traditional Craftsmanship）

＜無形文化遺産の保護＞

● 無形文化遺産の保護とは、無形文化遺産の存続を確保するための措置（認定、記録の作成、研究、保存、保護、促進、価値の高揚、伝承（特に正規の、または、正規でない教育を通じたもの）及び無形文化遺産の種々の側面の再活性化を含む）をいう。

⑳「代表リスト」への登録基準

「代表リスト」への登録申請にあたっては、次のR.1～R.5までの5つの基準を全て満たさなければならない。

R.1 要素は、条約第2条で定義された無形文化遺産を構成すること。

R.2 要素の登録は、無形文化遺産の認知と重要性の意識の向上が確保され、世界の文化の多様性を反映し、人類の創造性を示す対話が奨励されること。

R.3 要素を保護し促進する保護措置が図られていること。

R.4 要素は、関係するコミュニティー、集団、或は、場合によっては、個人の可能な限り幅広い参加、そして、彼らの自由な、事前説明を受けた上での同意をもって申請されたものであること。

R.5 要素は、条約第11条と第12条で定義された、締約国の領域内にある無形文化遺産の提出目録に含まれていること。

(注)

第2条 定義

この条約の適用上、

1. 「無形文化遺産」とは、慣習、描写、表現、知識及び技術並びにそれらに関連する器具、物品、加工品及び文化的空間であって、コミュニティー、集団及び場合によっては個人が自己の文化遺産の一部として認めるものをいう。この無形文化遺産は、世代から世代へと伝承され、社会及び集団が自己の環境、自然との相互作用及び歴史に対応して絶えず再現し、かつ、当該社会及び集団に同一性及び継続性の認識を与えることにより、文化の多様性及び人類の創造性に対する尊重を助長するものである。この条約の適用上、無形文化遺産については、既存の人権に関する国際文書並びにコミュニティー、集団及び個人間の相互尊重並びに持続可能な開発の要請と両立するものにのみ考慮を払う。

2. 1に定義する「無形文化遺産」は、特に、次の領域において明示される。
 (a) 口承及び表現（無形文化遺産の伝達手段としての言語を含む。）
 (b) 芸能
 (c) 社会的慣習、儀式及び祭礼行事
 (d) 自然及び万物に関する知識及び慣習
 (e) 伝統工芸技術

3. 「保護」とは、無形文化遺産の存続を確保するための措置(認定、記録の作成、研究、保存、保護、促進、拡充、伝承（特に正規の、または、正規でない教育を通じたもの）及び無形文化遺産の種々の側面の再活性化を含む。）をいう。

4. 「締約国」とは、この条約に拘束され、かつ、自国についてこの条約の効力が生じている国をいう。

5. この条約は、第33条に規定する地域であって、同条の条件に従ってこの条約の当事者となるものについて準用し、その限度において「締約国」というときは、当該地域を含む。

第11条 締約国の役割

締約国は、次のことを行う。

(a) 自国の領域内に存在する無形文化遺産の保護を確保するために必要な措置をとること。

(b) 第2条3に規定する保護のための措置のうち自国の領域内に存在する種々の無形文化遺産の認定を、コミュニティー、集団及び関連のある民間団体の参加を得て、行うこと。

第12条 目録

1. 締約国は、保護を目的とした認定を確保するため、各国の状況に適合した方法により、自国の領域内に存在する無形文化遺産について1、または、2以上の目録を作成する。これらの目録は、定期的に更新する。

2. 締約国は、第29条に従って定期的に委員会に報告を提出する場合、当該目録についての関連情報を提供する。

世界無形文化遺産の概要

21 「代表リスト」への登録に関するタイム・テーブル

＜2022年の登録に関するタイム・テーブルと手続き＞【2022年登録サイクル】

第1段階：準備と提出

2021年3月31日　　2021年審査対象の登録申請書類の事務局への提出期限

2021年6月30日　　2021年審査対象の登録申請書類の事務局の受理期限
　　　　　　　　　書類が不完全であれば、締約国に完成させる様、助言される。

2021年9月30日　　追加情報が必要な場合の、締約国の事務局への提出期限
　　　　　　　　　不完全なままの場合は、締約国に返却され、後の審査サイクルで再提出する
　　　　　　　　　ことができる。

第2段階：審査

2021年12月　　　補助機関による事前審査
～2022年5月

2022年4月～6月　補助機関による最終審査の為の会合

第3段階：評価と決議

2022年11月　　　第16回無形文化遺産委員会パリ（フランス）会議の4週間前
　　　　　　　　　事務局が、委員会メンバーに補助機関による審査報告書を送付。
　　　　　　　　　補助機関による勧告は、ユネスコ・ホームページで公開される。

2022年12月　　　第16回無形文化遺産委員会パリ（フランス）会議による決議

　　　　　　　　＜無形文化遺産委員会の決議区分＞
　　　　　　　　●「登録」(Inscribe)　無形文化遺産保護条約「代表リスト」に登録するもの。
　　　　　　　　●「情報照会」(Refer)　追加情報を提出締約国に求めるもの。再申請が可能。
　　　　　　　　●「不登録」(Decide not to inscribe)　無形文化遺産保護条約「代表リスト」の
　　　　　　　　　　　　　　　　　　　　　　　　　　登録にふさわしくないもの。
　　　　　　　　　　　　　　　　　　　　　　　　　　4年間、再申請できない。

22 無形文化遺産保護のための好ましい計画、事業及び活動の実践事例
（略称：「グッド・プラクティス」）

　委員会は、締約国の提案に基づき並びに委員会が定め及び締約国会議が承認する基準に従って、また、発展途上国の特別のニーズを考慮して、無形文化遺産を保護するための国家的、小地域的及び地域的な計画、事業及び活動であってこの条約の原則及び目的を最も反映していると判断するものを定期的に選定し並びに促進する。（条約第18条1項）

　無形文化遺産を保護する為の国家的、小地域的及び地域的な計画、事業及び活動であって、ユネスコの無形文化遺産保護条約の原則及び目的を最も反映する無形文化保護のための好ましい計画、事業及び活動の実践事例（略称：グッド・プラクティス Good Safeguarding Practices）は、諮問機関の事前審査による勧告を踏まえ、無形文化遺産委員会で選定が決定される。

㉓「グッド・プラクティス」の選定基準

「グッド・プラクティス」への選定申請にあたっては、次のP. 1〜P. 9までの9つの基準を全て満たさなければならない。

P. 1　計画、事業及び活動は、条約の第2条3で定義されている様に、保護することを伴うこと。

P. 2　計画、事業及び活動は、地域、小地域、或は、国際レベルでの無形文化遺産を保護する為の取組みの連携を促進するものであること。

P. 3　計画、事業及び活動は、条約の原則と目的を反映するものであること。

P. 4　計画、事業及び活動は、関係する無形文化遺産の育成に貢献するのに有効であること。

P. 5　計画、事業及び活動は、コミュニティ、グループ、或は、適用可能な個人が関係する場合には、それらの、自由、事前に同意した参加であること。

P. 6　計画、事業及び活動は、保護活動の事例として、小地域的、地域的、或は、国際的なモデルとして機能すること。

P. 7　申請国は、関係する実行団体とコミュニティ、グループ、或は、もし適用できるならば、関係する個人は、もし、彼らの計画、事業及び活動が選定されたら、グッド・プラクティスの普及に進んで協力すること。

P. 8　計画、事業及び活動は、それらの実績が評価されていること。

P. 9　計画、事業及び活動は、発展途上国の特定のニーズに、主に適用されること。

　第16回無形文化遺産委員会では、グッド・プラクティスとして、4件が選ばれ、通算29件（26の国と地域）になった。

<2021年選定>
◎ケニアにおける伝統的な食物の促進と伝統的な食物道の保護に関する成功談
（Success story of promoting traditional foods and safeguarding traditional foodways in Kenya）　ケニア
◎生きた伝統を学ぶ学校（SLT）（The School of Living Traditions (SLT)）　フィリピン
◎遊牧民のゲーム群、遺産の再発見と多様性の祝福
（Nomad games、rediscovering heritage、celebrating diversity）　キルギス
◎イランの書道の伝統芸術を保護する為の国家プログラム
（National programme to safeguard the traditional art of calligraphy in Iran）　イラン

<2020年選定>
◎ヨーロッパにおける大聖堂の建設作業場、いわゆるバウヒュッテにおける工芸技術と慣習：ノウハウ、伝達、知識の発展およびイノベーション
（Craft techniques and customary practices of cathedral workshops、or Bauhütten、in Europe、know-how、transmission、development of knowledge and innovation）
ドイツ／オーストリア／フランス／ノルウェー／スイス
◎ポリフォニー・キャラバン：イピロス地域の多声歌唱の調査、保護と促進
（Polyphonic Caravan、researching、safeguarding and promoting the Epirus polyphonic song）　ギリシャ
◎遺産保護のモデル：マルティニーク・ヨールの建造から出航までの実践
（The Martinique yole、from construction to sailing practices、a model for heritage safeguarding）　フランス

<2019年選定>

◎平和建設の為の伝統工芸の保護戦略
（Safeguarding strategy of traditional crafts for peace building）
コロンビア　2019年

◎ヴェネズエラにおける聖なるヤシの伝統保護のための生物文化プログラム
（Biocultural programme for the safeguarding of the tradition of the Blessed Palm in Venezuela）
ヴェネズエラ　2019年

<2018年選定>

◎南スウェーデンのクロノベリ地方における話術の促進と活性化の為の伝承プログラム
（Land-of-Legends programme, for promoting and revitalizing the art of storytelling
in Kronoberg Region （South-Sweden））
スウェーデン　2018年

<2017年選定>

◎マルギラン工芸開発センター、伝統技術をつくるアトラスとアドラスの保護
（Margilan Crafts Development Centre, safeguarding of the atlas and adras making traditional
technologies）
ウズベキスタン　2017年

◎春ブルガリア・チタリシテ（コミュニティ文化センター）：無形文化遺産の活力を保護する
実践経験
（Bulgarian Chitalishte (Community Cultural Centre): practical experience in safeguarding the vitality of
the Intangible Cultural Heritage）
ブルガリア　2017年

<2016年選定>

◎職人技の為の地域センター：文化遺産保護の為の戦略
（Regional Centres for Craftsmanship: a strategy for safeguarding the cultural heritage of traditional
handicraft）
オーストリア　2016年

◎コプリフシツァの民俗フェスティバル：遺産の練習、実演、伝承のシステム
（Festival of folklore in Koprivshtitsa: a system of practices for heritage presentation and transmission）
ブルガリア　2016年

◎ロヴィニ／ロヴィーニョの生活文化を保護するコミュニティ・プロジェクト：バタナ・エコミュージアム
（Community project of safeguarding the living culture of Rovinj/Rovigno: the Batana Ecomuseum）
クロアチア　2016年

◎コダーイのコンセプトによる民俗音楽遺産の保護
（Safeguarding of the folk music heritage by the Kodaly concept）　　ハンガリー　2016年

◎オゼルヴァー船 － 伝統的な建造と使用から現代的なやり方への再構成
（Oselvar boat - reframing a traditional learning process of building and use to a modern context）
ノルウェー　2016年

<2015年選定>

該当なし

<2014年選定>

◎カリヨン文化の保護：保存、継承、交流、啓発
（Safeguarding the carillon culture: preservation, transmission, exchange and awareness-raising）
ベルギー　2014年

<2013年選定>

◎生物圏保護区における無形文化遺産の目録作成の手法：モンセニーの経験
（Methodology for inventorying intangible cultural heritage in biosphere reserves: the experience of
Montseny）
スペイン　2013年

＜2012年選定＞

◎福建省の人形劇の従事者の後継者研修の為の戦略
 （Strategy for training coming generations of Fujian puppetry practitioners）
 中国　2012年
◎タクサガッケト　マクカットラワナ：メキシコ、ベラクルス州のトトナック人の先住民芸術と
 無形文化遺産の保護に貢献するセンター
 （Xtaxkgakget Makgkaxtlawana: the Centre for Indigenous Arts and its contribution to safeguarding the
 intangible cultural heritage of the Totonac people of Veracruz, Mexico）　メキシコ　2012年

＜2011年選定＞

◎ルードの多様性養成プログラム：フランダース地方の伝統的なゲームの保護
 （Programme of cultivating ludodiversity: safeguarding traditional games in Flanders）
 ベルギー　2011年
◎無形文化遺産に関する国家プログラムの公募
 （Call for projects of the National Programme of Intangible Heritage）　ブラジル　2011年
◎ファンダンゴの生きた博物館（Fandango's Living Museum）　ブラジル　2011年
◎アンダルシア地方の石灰生産に関わる伝統生産者の活性化事例
 （Revitalization of the traditional craftsmanship of lime-making in Moron de la Frontera, Seville,
 Andalusia）スペイン　2011年
◎ハンガリーの無形文化遺産の伝承モデル「ダンス・ハウス方式」
 （Tanchaz method: a Hungarian model for the transmission of intangible cultural heritage）
 ハンガリー　2011年

＜2010年選定＞
 該当なし

＜2009年選定＞

◎プソル教育学プロジェクトの伝統的な文化・学校博物館のセンター
 （Centre for traditional culture-school museum of Pusol pedagogic project）　スペイン　2009年

◎ペカロンガンのバティック博物館との連携による初等、中等、高等、職業の各学校と工芸学校
 の学生の為のインドネシアのバティック無形文化遺産の教育と研修
 （Education and training in Indonesian Batik intangible cultural heritage for elementary, junior, senior,
 vocational school and polytechnic students, in collaboration with the Batik Museum in Pekalongan）
 インドネシア　2009年
◎ボリヴィア、チリ、ペルーのアイマラ族の集落での無形文化遺産の保護
 （Safeguarding intangible cultural heritage of Aymara communities in Bolivia, Chile and Peru）
 ボリヴィア、チリ、ペルー　2009年

＜2008年選定＞
 該当なし

24 無形文化遺産基金からの「国際援助」

●USD25,000以上の場合は、諮問機関の事前審査による勧告を踏まえ、無形文化遺産委員会で
 承認が決定される。要請書類の提出期限は、緊急援助は随時、その他の援助は5月1日。

　　＜これまでの援助実績の例示＞
　コートジボワール　緊急保護の観点でのコートジボワールの無形文化遺産の目録作成　USD 299,972　2015年
　スーダン　　　　コルドファン州と青ナイル州のパイロットプロジェクトの無形文化遺産の記録と目録の作成
　　　　　　　　　USD 174,480　2015年
　ケニア　　　　　マサイ族の男性三大通過儀礼エンキパータ、ユーノート、オルングシェーの保護
　　　　　　　　　USD 144,430　2015年

マラウイ	コンデ族、トゥンブ族、チェワ族の諺(格言)や民謡の伝承　USD 90,000　2015年
マリ	無形文化遺産の目録の編集　USD 307,307　2013年
モンゴル	モンゴルの伝統叙事詩の保護と再生　USD 107,000　2012年
ウルグアイ	モンテヴィデオ市近隣のスール、パレルモ、コルドンのアイデンティティである
	カンドンベの伝統的な太鼓の記録、保護、普及　USD 186,875　2012年
ウガンダ	ウガンダの4部族の無形文化遺産の目録の作成　USD 216,000　2012年
ブルキナファソ	無形文化遺産の目録(インベントリー)と振興　USD 262,080　2012年
セネガル	伝統音楽の目録　USD 80,789　2012年
ベラルーシ	無形文化遺産の国内(目録)の作成　USD 133,600　2010年
ケニア	ミジケンダ族の神聖な森林群のカヤに関連した伝統と慣習　USD 126,580　2009年
モーリシャス	無形文化遺産の書類作成　USD 52,461　2009年
モーリシャス	無形遺産の要素のインベントリー(目録)作成　USD 33,007　2009年

● USD25,000未満の場合は、無形文化遺産委員会のビューローの決裁権限で、要請書類の提出
　期限は、緊急援助とその他は随時、事前援助は9月1日。

25 無形文化遺産保護基金等への資金提供者とユネスコの業務を支援するパートナー

(1) 無形文化遺産保護基金等への資金提供者

① 無形文化遺産保護基金

● この条約により、「無形文化遺産保護基金」(以下「基金」という)を設立する。
● 無形文化遺産保護基金は、ユネスコの財政規則に従って設置される信託基金とする。
● 無形文化遺産保護基金の資金は、次のものからなる。
　○ 締約国による分担金及び任意拠出金
　○ ユネスコの総会がこの目的のために充当する資金
　○ 次の者からの拠出金、贈与、または、遺贈
　　(ⅰ) 締約国以外の国
　　(ⅱ) 国際連合の機関 (特に国際連合開発計画) その他の国際機関
　　(ⅲ) 公私の機関、または、個人
　○ 無形文化遺産保護基金の資金から生ずる利子
　○ 募金によって調達された資金及び基金のために企画された行事による収入
　○ 無形文化遺産委員会が作成する基金の規則によって認められるその他のあらゆる資金

② 信託基金

　アブダビ文化遺産局(アラブ首長国連邦)、ブラジル、ブルガリア、キプロス、EU (欧州連合)、
　フランダース地方政府 (ベルギー)、ハンガリー、イタリア、日本、ノルウェー、韓国、
　スペイン

(2) ユネスコの業務を支援するパートナー

<u>ユネスコが賛助するカテゴリー2センターとの連携</u>

● アフリカ無形文化遺産保護地域センター (アルジェリア)
● 西・中央アジア無形文化遺産保護地域研究センター (イラン　テヘラン)
　<参加国>アルメニア、イラン、イラク、カザフスタン、キルギス、レバノン、パキスタン、
　パレスチナ、タジキスタン、トルコ
● アジア太平洋無形文化遺産研究センター (略称:IRCI　日本　堺市博物館内)
　<参加国>アフガニスタン、ブータン、ブルネイ、中国、クック諸島、日本、カザフスタン、
　フィリピン、スリランカ、トルコ、ウズベキスタン
● アジア・太平洋地域無形遺産国際研修センター (略称:CRIHAP　中国　北京)
　<参加国>カンボジア、中国、フィジー、パキスタン、サモア、スリランカ、トンガ

● アジア・太平洋地域無形文化遺産国際情報ネットワークセンター
　（略称：ICHCAP　韓国　大田広域市）
　＜参加国＞ブルネイ、中国、フィジー、インドネシア、日本、カザフスタン、マレーシア、
　ネパール、パラオ、パプア・ニューギニア、フィリピン、韓国、スリランカ、タジキスタン、
　トンガ、ウズベキスタン、ヴェトナム
● 南東ヨーロッパ無形文化遺産保護地域センター（ブルガリア　ソフィア）
● ラテンアメリカ無形文化遺産保護地域センター（CRESPIAL）（ペルー　クスコ）
● 地域遺産管理研修センター（ルシオ・コスタ）（ブラジル　ブラジリア）

<u>メディアとの連携</u>

● 朝日新聞（日本）
● 東亜日報（韓国）

<u>ミュージアムとの連携</u>

● ケ・ブランリ美術館（フランス　パリ）

㉖ 日本の無形文化遺産保護条約の締結とその後の展開

2000年 9月22日	文化庁は、「人類の口承及び無形遺産の傑作の宣言」に向けて、文化財保護審議会（現 文化審議会　会長：西川杏太郎 トキワ松学園横浜美術短期大学長）に対し、登録候補の調査審議を依頼。
2000年11月17日	文化審議会は、登録候補として「能楽」を、暫定リストとして、「人形浄瑠璃文楽」及び「歌舞伎」を選定。
2000年12月27日	文化庁、外務省を通じ、申請書類をユネスコに提出。
2001年 5月18日	第1回「人類の口承及び無形遺産の傑作の宣言」（20か国の19件）が行われ、「能楽」が、「人類の口承及び無形遺産の傑作」として選定される。
2002年 3月12日〜16日	「人類の口承および無形遺産の傑作の宣言」アジア・太平洋地域普及会議主催：ユネスコ・アジア文化センター（東京）
2003年11月 7日	第2回「人類の口承及び無形遺産の傑作の宣言」（30か国の28件）が行われ、「人形浄瑠璃文楽」が、「人類の口承及び無形遺産の傑作」として選定される。
2004年 5 月19日	無形文化遺産保護条約、国会承認。
2004年 6 月15日	無形文化遺産保護条約、受託書寄託。無形文化遺産保護条約の3番目の締約国になる。
2004年10月20日	ユネスコと文化庁が国際会議「有形文化遺産と無形文化遺産の保護・統合的アプローチをめざして」を奈良で開催、「大和宣言」（Yamato Declaration）を採択。
2005年11月25日	第3回「人類の口承及び無形遺産の傑作の宣言」（44の国と地域の43件）が行われ、「歌舞伎」が、「人類の口承及び無形遺産の傑作」として選定される。
2006年 3月13日〜15日	ユネスコ・アジア文化センター（ACCU）「無形文化遺産の保護に関する条約」におけるコミュニティ参加に関する専門家会合をユネスコと共同で東京で開催。
2008年 7月30日	文化庁、「代表リスト」への登録候補として、「雅楽」、「アイヌ古式舞踊」、「京都祇園祭の山鉾行事」、「石州半紙」、「木造彫刻修理」など14件を選定。
2008年 9月	日本の代表リスト候補14件の登録申請書類をユネスコに提出
2009年 5月	事前審査で、日本が申請した「木造彫刻修理」については情報不足などを理由に「登録不可」と勧告。
2009年 8月	ユネスコ事務局への記載提案書提出期限。ユネスコ日本政府代表部を通じてわが国の13件の提案案件の提案書をユネスコ事務局に提出。（提案総数は35か国から147件）
2009年10月 2日	第4回無形文化遺産委員会で、日本の13件（「雅楽」、「小千谷縮・越後上布」、「石州半紙」、「日立風流物」、「京都祇園祭の山鉾行事」、「甑島のトシドン」、

	「奥能登のあえのこと」、「早池峰神楽」、「秋保の田植踊」、「チャッキラコ」、「大日堂舞楽」、「題目立」、「アイヌ古式舞踊」)が新たに登録される。
2010年5月	補助機関による第2回提案案件の事前審査。54件(わが国提案件は2件)を事前審査、93件(わが国提案案件は11件)は事前審査が行われなかった。
2010年11月	第5回無形文化遺産委員会で、日本の2件(「組踊、伝統的な沖縄の歌劇」、「結城紬、絹織物の生産技術」)が新たに登録される。事前審査が行われなかった93件及び平成22年8月31日までにユネスコ事務局が受け付けた14件を含めた107件のうち、ユネスコ事務局が処理可能な範囲内で、31乃至54件について第6回無形文化遺産委員会で審査されることが決定。
2011年 7月 5日	農水省は、「日本の食文化」の世界無形文化遺産登録をめざし、第1回目の検討会を開催。
2011年10月	(独)国立文化財機構、堺市博物館内に、ユネスコが賛助するアジア太平洋無形文化遺産研究センターを開設。
2011年11月	補助機関による勧告。49件(わが国提案案件は6件、うち「記載」の勧告が2件、「情報照会」の勧告が4件)を事前審査、わが国提案の5件は事前審査が行われなかった。
2011年11月27日	第6回無形文化遺産委員会で、日本の2件(「壬生の花田植」、「佐陀神能」)が新たに登録される。
2011年11月28日	第6回無形文化遺産委員会で、「本美濃紙」、「秩父祭の屋台行事と神楽」、「高山祭の屋台行事」及び「男鹿のナマハゲ」の4件については、「情報照会」の決議。
2012年 1月24日	第8回文化審議会文化財分科会無形文化遺産保護条約に関する特別委員会。
2012年 2月17日	文化審議会文化財分科会、「和食;日本人の伝統的な食文化-正月を例として-」を2013年の「代表リスト」への提案候補とすることを決定。
2012年 6月 1日	文化審議会に世界文化遺産・無形文化遺産部会を設置。
2012年12月 6日	第7回無形文化遺産委員会で、日本の「那智の田楽」が新たに登録される。
2013年 3月 6日	文化審議会(世界文化遺産・無形文化遺産部会)、「和紙;日本の手漉和紙技術」を2014年の「代表リスト」への提案候補とすることを決定。
2013年10月21日	補助機関により、「和食;日本人の伝統的な食文化-正月を例として-」が「登録」勧告。
2013年12月 7日	第8回無形文化遺産委員会バクー会議で「和食;日本人の伝統的な食文化-正月を例として-」が登録される。
2014年 3月	文化庁、既に登録されている「京都祇園祭の山鉾行事」(京都府)と「日立風流物」(茨城県)に、「高山祭の屋台行事」(岐阜県)や「博多祇園山笠行事」(福岡県)など30件を追加して、「山・鉾・屋台行事」として2015年の登録をめざすことを決定。
2014年 6月	2015年の「代表リスト」への提案候補「山・鉾・屋台行事」の審査が、2016年に1年先送りとなる。(各国からの提案が、審査上限の50件を超える61件となった為)
2014年10月28日	補助機関により、「和紙;日本の手漉和紙技術」が「登録」勧告。
2014年11月26日	第9回無形文化遺産委員会パリ会議で「和紙;日本の手漉和紙技術」が登録される。(2009年登録の「石州半紙:島根県石見地方の製紙」を拡張し、「本美濃紙」(岐阜県美濃市)、「細川紙」(埼玉県比企郡小川町)の伝統工芸技術をグルーピング化し、新たな登録となった。)
2015年 2月17日	文化審議会(世界文化遺産・無形文化遺産部会)、「山・鉾・屋台行事」を2016年の「代表リスト」への再提案候補とすることを決定。
2015年 3月	無形文化遺産保護条約関係省庁連絡会議において審議。
2015年 3月末	「山・鉾・屋台行事」の提案書をユネスコ事務局に提出。
2016年 2月17日	文化審議会(世界文化遺産・無形文化遺産部会)、「来訪神:仮面・仮装の神々」を2017年の「代表リスト」への提案候補とすることを決定。(2009年登録の「甑島のトシドン」を拡張し、新たに「男鹿のナマハゲ」など7件を追加して再提案するもの)
2016年 6月	2017年の「代表リスト」への提案候補「来訪神:仮面・仮装の」の審査が、2018年に1年先送りとなる。(各国からの提案が、審査上限の50件を超える56件となった為)

2016年10月31日	「山・鉾・屋台行事」、ユネスコ評価機関によるの事前審査において、「登録」の勧告。
2016年12月1日	第11回無形文化遺産委員会アディスアベバ会議において「日本の山・鉾・屋台行事」が登録される。(2009年に登録された「京都祇園祭の山鉾行事」(京都府)と「日立風流物」(茨城県)を拡張し、新たに祭礼行事31件を加えてグルーピング化し、18府県33件の構成要素として再登録された。)
2017年2月22日	文化審議会(世界文化遺産・無形文化遺産部会)、「来訪神：仮面・仮装の神々」を2018年の「代表リスト」への提案候補とすることを決定。(2009年登録の「甑島のトシドン」を拡張し、新たに「男鹿のナマハゲ」「薩摩硫黄島のメンドン」「悪石島のボゼ」など9件を追加して再提案するもの)
2018年2月7日	文化審議会無形文化遺産部会において、「伝統建築工匠の技：木造建造物を受け継ぐための伝統技術」を2019年以降の「代表リスト」への提案候補とすることを決定。
2019年2月25日	無形文化遺産保護条約関係省庁連絡会議において「伝統建築工匠の技：木造建造物を受け継ぐための伝統技術」をユネスコ無形文化遺産(人類の無形文化遺産の「代表リスト」)へ再提案することを決定。
2019年3月	ユネスコに提案書を提出
2020年11月	第15回無形文化遺産委員会パリ会議で「伝統建築工匠の技：木造建造物を受け継ぐ ための伝統技術」が「代表リスト」に登録される。
2022年2月25日	文化審議会無形文化遺産部会において、「伝統的酒造り」が2024年の世界無形文化遺産(代表リスト)への登録候補として選定された。

27 「代表リスト」に登録されている日本の世界無形文化遺産

2022年1月現在、22件が「代表リスト」に登録されている。

- ●能楽（Nogaku Theatre） 2008年 ← 2001年第1回傑作宣言
 国立能楽堂（東京都渋谷区）ほか 【国指定重要無形文化財】
- ●人形浄瑠璃文楽（Ningyo Johruri Bunraku Puppet Theatre） 2008年 ← 2003年第2回傑作宣言
 国立文楽劇場（大阪市中央区）ほか 【国指定重要無形文化財】
- ●歌舞伎（Kabuki theatre） 2008年 ← 2005年第3回傑作宣言
 国立劇場（東京都千代田区）ほか 【国指定重要無形文化財】
- ●雅楽（Gagaku） 2009年
 皇居、国立劇場（東京都千代田区）ほか 【国指定重要無形文化財】
- ●小千谷縮・越後上布-新潟県魚沼地方の麻織物の製造技術
 （Ojiya-chijimi, Echigo-jofu:techniques of making ramie fabric in Uonuma region, Niigata Prefecture）
 2009年 新潟県魚沼地方塩沢・小千谷地区 【国指定重要無形文化財】
- ●奥能登のあえのこと（Oku-noto no Aenokoto） 2009年
 石川県 珠洲市、輪島市、鳳珠郡能登町、穴水町
- ●早池峰神楽（Hayachine Kagura） 2009年 岩手県花巻市大迫町【国指定重要無形民俗文化財】
- ●秋保の田植踊（Akiu no Taue Odori） 2009年
 宮城県仙台市太白区秋保町 【国指定重要無形民俗文化財】
- ●チャッキラコ（Chakkirako）
 2009年 神奈川県三浦市三崎町【国指定重要無形民俗文化財】
- ●大日堂舞楽（Dainichido Bugaku）
 2009年 秋田県鹿角市八幡平 【国指定重要無形民俗文化財】
- ●題目立（Daimokutate） 2009年 奈良県奈良市 【国指定重要無形民俗文化財】
- ●アイヌ古式舞踊（Traditional Ainu Dance） 2009年
 北海道 札幌市、千歳市、旭川市、白老郡白老町、勇払郡むかわ町、沙流郡平取町、沙流郡日高町、新冠郡新冠町、日高郡新ひだか町、浦河郡浦河町、様似郡様似町、帯広市、釧路市、川上郡弟子屈町、白糠郡白糠町 【国指定重要無形民俗文化財】
- ●組踊、伝統的な沖縄の歌劇（Kumiodori, traditional Okinawan musical theatre） 2010年
 沖縄県 沖縄諸島 【国指定重要無形文化財】
- ●結城紬、絹織物の生産技術（Yuki-tsumugi, silk fabric production technique） 2010年
 茨城県結城市、栃木県小山市 【国指定重要無形文化財】

●壬生の花田植、広島県壬生の田植の儀式
（Mibu no Hana Taue, ritual of transplanting rice in Mibu, Hiroshima）　　2011年
広島県山県郡北広島町壬生　【国指定重要無形民俗文化財】
●佐陀神能、島根県佐太神社の神楽（Sada Shin Noh, sacred dancing at Sada shrine, Shimane）
2011年　島根県松江市鹿島町　【国指定重要無形民俗文化財】
●那智の田楽、那智の火祭りで演じられる宗教的な民俗芸能
（Nachi no Dengaku, a religious performing art held at the Nachi fire festival）
2012年　和歌山県那智勝浦町　【国指定重要無形民俗文化財】
●和食；日本人の伝統的な食文化−正月を例として−
（Washoku, traditional dietary cultures of the Japanese, notably for the celebration of New Year）
2013年　北海道から沖縄まで全国
●和紙；日本の手漉和紙技術
（Washi, craftsmanship of traditional Japanese hand-made paper）
(2009年)／2014年 島根県浜田市、岐阜県美濃市、埼玉県比企郡小川町【国指定重要無形文化財】
●日本の山・鉾・屋台行事（Yama, Hoko, Yatai, float festivals in Japan）
(2009年)／2016年 青森県、秋田県、山形県、茨城県、栃木県、埼玉県、千葉県、富山県、石川県、
岐阜県、愛知県、三重県、滋賀県、京都府、福岡県、佐賀県、熊本県、大分県の18府県33件
【国指定重要無形文化財】
＊2009年に登録した「日立風流物」、「京都祇園祭の山鉾行事」の2件を拡張、新たに祭礼行事31件を加えてグルー
　ピング化し、新規登録となった。
●来訪神：仮面・仮装の神々
(2009年)／2018年 岩手県、宮城県、秋田県、山形県、石川県、佐賀県、鹿児島県、沖縄県の8県10件
【国指定重要無形文化財】
＊2009年に登録した「甑島のトシドン」を拡張し、新たに9件を加えてグルーピング化し、
　「来訪神：仮面・仮装の神々」として登録。
●伝統建築工匠の技：木造建造物を受け継ぐための伝統技術
2020年　全国

28 今後の日本からの世界無形文化遺産の候補

<u>2022年の第17回無形文化遺産委員会で審議予定の候補</u>

●風流踊（ふりゅうおどり）
2009年(平成21年)に単独で登録された「チャッキラコ」（Chakkirako 神奈川県三浦市）の
「拡張」登録で盆踊りや念仏踊りなどとして伝承された23都府県の37件で構成される。

<u>2024年の第19回無形文化遺産委員会で審議予定の候補</u>

●伝統的酒造り
「伝統的酒造り」とは、穀物を原料とする伝統的なこうじ菌を使い、杜氏（とうじ）らが
手作業のわざとして築き上げてきた日本酒、焼酎、泡盛などの酒造り技術である。

29 今後の無形文化遺産委員会等の開催スケジュール

2022年11〜12月　第17回無形文化遺産委員会コロンボ（スリランカ）会議2022

30 今後の無形文化遺産委員会での審議対象件数

	審議対象件数	→	実績
●2023年第18回無形文化遺産委員会【2023年登録サイクル】	55件	→	XX件
●2022年第17回無形文化遺産委員会【2022年登録サイクル】	55件	→	XX件
●2021年第16回無形文化遺産委員会【2021年登録サイクル】	60件	→	47件
＜参考＞	審議対象件数	→	実績
●2020年第15回無形文化遺産委員会【2020年登録サイクル】	50件	→	53件
●2019年第14回無形文化遺産委員会【2019年登録サイクル】	50件	→	50件

●2018年第13回無形文化遺産委員会【2018年登録サイクル】	50件	→	50件
●2017年第12回無形文化遺産委員会【2017年登録サイクル】	52件	→	49件
●2016年第11回無形文化遺産委員会【2016年登録サイクル】	50件	→	50件
●2015年第10回無形文化遺産委員会【2015年登録サイクル】	50件	→	45件
●2014年第9回無形文化遺産委員会【2014年登録サイクル】	63件	→	60件
●2013年第8回無形文化遺産委員会【2013年登録サイクル】	61件	→	46件

※審議対象件数＝緊急保護リストへの登録候補数＋代表リストへの登録候補数＋
　　　　　　　グッド・プラクティスの計画数＋10万ドル以上の国際援助要請件数
※審議対象件数の上限を審査する為の優先順位
　①複数国による提案
　②緊急保護リスト、または、代表リストへの登録がなく、グッド・プラクティスの選定
　がなく、国際援助の採択がない締約国の申請を優先
　③登録、採択が少ない締約国を優先
但し、可能な限り、多くの申請書を評価する為に、申請締約国毎に少なくとも1件は審査される
ことを確保。また、各締約国は、少なくとも、2年に1件は審査が保障される。

③1 今後の世界無形文化遺産の課題

●世界無形文化遺産全体の認知や重要性の認識の向上。
●無形遺産の保持者であるコミュニティや集団、個人が主導する保護政策及び方法の促進。
●コミュニティや集団、個人間の対話の促進、情報の共有、役割の分担。
●ロシア連邦、英国、カナダ、アメリカ合衆国、オーストラリア、ニュージーランドなど
　無形文化遺産保護条約未締約国の締約の促進と未締約国の無形文化遺産の保護。
●「代表リスト」に登録されている無形文化遺産の地域・国の偏りの解消。
●「代表リスト」の提案件の評価方法、並びに、委員会での登録決定審議方法の見直し。
●「代表リスト」に登録する要素は、共通の認識を高める為にも、単体ではなく、類似の構成要素
　をグループ化し、包括的な要素名にする事例があるが、一方で、「文化の多様性」との矛盾を
　指摘されてもおり、議論が必要。
●「グッド・プラクティス」に選定されている無形文化遺産は、「代表リスト」にも登録される
　べきではないのか、或は、「代表リスト」に登録されている無形文化遺産の中から「グッド・
　プラクティス」を選定するべきではないのか、或は、現状のままで良いのか、議論が必要。
●代表リストの審議での「情報照会」と「不記載」との区別が曖昧。
●既登録の無形文化遺産の登録範囲や規模の拡張・縮小提案の手続きの明文化。
●無形文化遺産保護条約(2003年10月採択)、世界遺産条約(1972年11月採択)、文化の多様性条約
　(2005年10月採択)との相互の連携。
●写真、ビデオ、音声、地図、書籍などの記録、アーカイヴの充実。
●世界の食文化は、「フランスの美食」、「地中海料理」、「伝統的なメキシコ料理」、トルコの
　「ケシケキの儀式的な伝統」、タジキスタンの伝統食「オシュ・パラフ」、ウズベキスタンの
　「パロフ」、北朝鮮や韓国の「キムチの製造」、「ベルギーのビール文化」、「アラビア・コーヒー」、
　「トルコ・コーヒー」、そして「和食；日本人の伝統的な食文化-正月を例として-」など多様で
　ある。今後、各国から自国の食文化の登録申請が相次ぐ可能性があり、一定のガイドライン
　が必要。
●上記の「食文化」に関連して、世界の伝統的な「住文化」や「服飾文化」などの分野について
　も検討が必要。
●ユネスコの無形文化遺産の領域、すなわち、口承及び表現、芸能、社会的慣習、儀式及び祭礼
　行事、自然及び万物に関する知識及び慣習、伝統工芸技術に準拠した日本の文化財保護法の
　「無形文化財」の定義の見直し。なかでも、「和食；日本人の伝統的な食文化-正月を例として-」
　などの社会的慣習を文化財保護法上、どのように位置づけるのか議論が必要。
●日本からの「緊急保護リスト」(例えば、盆踊りの衰退などによる「炭鉱節」など)、それに、
　「グッド・プラクティス」の候補の検討。
●ユネスコ主催の「国際無形文化遺産フェスティバル」の世界各地での開催。
●文化の多様性の保護、人類の創造性に対する敬意、ジェンダーの視点を尊重し、地域社会の
　誇りや愛着を育む知恵の創造と仕組みの構築。

32 **備考**

● 2015年9月25日の第70回国連総会で採択された「我々の世界を変革する：持続可能な開発のための2030アジェンダ」で掲げられた、貧困の解消、飢餓の終焉、エネルギーの確保、気候変動と闘うための緊急行動、平和的社会の促進などの17の目標と169のターゲットからなる「持続可能な開発目標」（SDGs）を達成する上での「国家レベルでの無形文化遺産の保護と持続可能な開発」について、2016年の第6回締約国会議での決議に基づき、運用指示書の第6章を追加、改訂された。

● 2017年2月22日の文化審議会（世界文化遺産・無形文化遺産部会）において、過去にユネスコに提案済みで未審査のままの案件、「綾子踊」（香川県）、「諸鈍芝居」（鹿児島県）、「多良間の豊年祭」（沖縄県）、「建造物修理・木工」（選定保存技術）、「木造彫刻修理」（選定保存技術）について、これまでの方針に基づきグルーピング化を行った上で、優先的に提案することを決定した。

● 「和食」、「和紙」に続く「日本酒、焼酎、泡盛」、「日本書道」、「茶道」、「華道」、「空手」、「和装」、「盆栽」、「和装」、「盆栽」、「将棋」、「俳句」、「温浴」、「海女文化」それに「日本古来からの
伝統構法」などの「和の文化」を世界無形文化遺産登録へと提案する民間団体の
動きがある。
例えば、「日本の節句文化」（1月7日の「七草（人日）の節句」、3月3日の「桃（上巳）の節句」、
5月5日の「菖蒲（端午）の節句」、7月7日の「笹（七夕）の節句」、9月9日の「菊（重陽）の節句」の
「五節句」）の伝統的な年間行事の登録を働きかける民間団体の動きなどである。
生活様式の変化や核家族化などによって失われつつある近年の状況もあり、文化審議会では、このような生活文化にかかる案件については、これまで明確な対象としてこなかったが、わが国の文化の中で共有され、受け継がれてきた無形文化遺産として位置づけるための調査研究を行い、提案対象とすることを検討すべきとの見解を示している。

出典

第16回無形文化遺産委員会オンライン会議2021での新登録

初出国（9か国）ミクロネシア、東ティモール、コンゴ民主共和国, コンゴ 、セーシェル、デンマーク 、アイスランド、モンテネグロ、ハイチ

〈緊急保護リスト〉 （4件）

〈アフリカ〉（1件）

マリ
★伝統的な打楽器ボロンに関連した文化的慣習と表現
　（Cultural practices and expressions linked to the 'M'Bolon'、a traditional musical percussion instrument）

〈アジア・太平洋〉（2件）

ミクロネシア *New*
★カロリン人の航法とカヌー製作（Carolinian wayfinding and canoe making）

東ティモール *New*

★タイス、伝統的な繊維（Tais、traditional textile）

〈ヨーロッパ・北米〉（1件）

エストニア
★スーマ地方の丸木舟の建造と使用
　（Building and use of expanded dugout boats in the Soomaa region）

〈代表リスト〉 （37件）

〈アフリカ〉（4件）

コンゴ民主共和国 *New*、コンゴ *New*
コンゴのルンバ（ Congolese rumba）

セーシェル *New*
モウチャ（Moutya）

マダガスカル
マダガスカル・カバリー、マダガスカルの講談芸術（Malagasy Kabary、the Malagasy oratorical art）

セネガル
チェブジェン、セネガルの調理法（Ceebu Jën、a culinary art of Senegal）

〈アラブ諸国〉（6件）

サウジアラビア、アルジェリア、バーレン、エジプト、イラク、ヨルダン、クウェート、レバノン、モーリタニア、モロッコ、オーマン、パレスチナ、スーダン、チュニジア、アラブ首長国連邦、イエメン
アラビア書道：知識、技術及び慣習
（Arabic calligraphy、knowledge、skills and practices）

バーレン　フィジーリ（Fjiri）

イラク
アル・ナオールの伝統工芸の技術と芸術
（Traditional craft skills and arts of Al-Naoor）

シリア
アル・クドゥッド、アル・ハラビヤ（Al-Qudoud al-Halabiya）

パレスチナ
パレスチナの刺繍芸術とその慣習・技術・知識及び儀式
（ The art of embroidery in Palestine、practices、skills、knowledge and rituals）

モロッコ
タブリーダ（Tbourida）

〈アジア・太平洋〉（9件）

マレーシア　ソンケット（Songket）

インドネシア　ガムラン（ Gamelan）

タイ
ノーラー、タイ南部の舞踊（ Nora、dance drama in southern Thailand）

ヴェトナム
ヴェトナムにおけるタイ族のソエ舞踊の芸術
（Art of Xòe dance of the Tai people in Viet Nam）

インド
コルカタのドゥルガー・プージャ（Durga Puja in Kolkata）

スリランカ
ドゥンバラ織の伝統的職人技能
（ Traditional craftsmanship of making Dumbara Ratā Kalāla）

ウズベキスタン　バクシの芸術（Bakhshi art）

タジキスタン　ファラク（Falak）

トルクメニスタン
ドゥタール製作の職人技能と歌を伴う伝統音楽演奏芸術
（Dutar making craftsmanship and traditional music performing art combined with singing）

〈ヨーロッパ・北米〉（14件）

デンマーク *New*、フィンランド、アイスランド *New*、ノルウェー、スウェーデン
北欧のクリンカー・ボートの伝統（Nordic clinker boat traditions）

パレスチナ
パレスチナの刺繍芸術とその慣習・技術・知識及び儀式
（The art of embroidery in Palestine、practices、skills、knowledge and rituals）

トルコ
ヒュスニ・ハット：トルコのイスラム芸術における伝統書道
（Hüsn-i Hat、traditional calligraphy in Islamic art in Turkey）

フィンランド
カウスティネンのフィドル演奏と関連の慣習及び表現
（Kaustinen fiddle playing and related practices and expressions）

デンマーク *New*
イヌイット・ドラムの舞踊と歌謡（Inuit drum dancing and singing）

マルタ
アーナ、マルタの伝統民謡（L-Ghana、a Maltese folksong tradition）

ポルトガル
カンポ・マイオールの地域の祭（Community festivities in Campo Maior）

ブルガリア
ブルガリア南西部のドレンとサトフチャのヴィソコ多声歌唱
（Visoko multipart singing from Dolen and Satovcha、South-western Bulgaria）

ウクライナ
オルネック、クリミア・タタール人の装飾と関連知識
（Ornek、a Crimean Tatar ornament and knowledge about it）

ベルギー
ナミュールの高床式馬上槍試合（Namur stilt jousting）

イタリア
イタリアにおけるトリュフ・ハンティングと採取、伝統的な知識と慣習
(Truffle hunting and extraction in Italy、traditional knowledge and practice)

オランダ
コルソ文化、オランダにおける花とフルーツのパレード
(Corso culture、flower and fruit parades in the Netherlands)

モンテネグロ *New*

コトルの海洋組織ボカの文化遺産：記念的文化的アイデンティティの祭祀表現
(Cultural Heritage of Boka Navy Kotor: a festive representation of a memory and cultural identity)

ポーランド
聖体祭行列のためのフラワー・カーペットの伝統
(Flower carpets tradition for Corpus Christi processions)

＜拡大（拡張）登録＞
アラブ首長国連邦、オーストリア、ベルギー，クロアチア、チェコ、フランス、ドイツ、
ハンガリー、アイルランド、イタリア，カザフスタン、韓国，キルギス、モンゴル、モロッコ、
オランダ、パキスタン，ポーランド、ポルトガル、カタール、サウジアラビア，スロヴァキア、
スペイン、シリア：
鷹狩り、生きた人類の遺産（ Falconry、a living human heritage）(the inscription of
this element have been extended to countries in bold)

〈ラテンアメリカ・カリブ〉（4件）

エクアドル
パシージョ、歌と詩（Pasillo、song and poetry）

パナマ
聖体祭の舞踊と表現（Dances and expressions associated with the Corpus Christi Festivity）

ペルー
アワフン族の陶器関連の価値観・知識・伝承及び慣習
(Pottery-related values、knowledge、lore and practices of the Awajún people)

ハイチ *New*
ジューム・スープ（Joumou soup）

〈**グッド・プラクティス**〉　（4件）

〈アフリカ〉（1件）
◎ケニアにおける伝統的な食物の促進と伝統的な食物道の保護に関する成功談
(Success story of promoting traditional foods and safeguarding traditional foodways in Kenya)
ケニア

〈アジア・太平洋〉（3件）

フィリピン
◎生きた伝統を学ぶ学校（SLT）　（The School of Living Traditions (SLT)）

キルギス
◎遊牧民のゲーム群、遺産の再発見と多様性の祝福
（Nomad games、rediscovering heritage、celebrating diversity）

イラン
◎イランの書道の伝統芸術を保護する為の国家プログラム
（National programme to safeguard the traditional art of calligraphy in Iran）

世界無形文化遺産の概要

世界無形文化遺産の分類と地域別分類

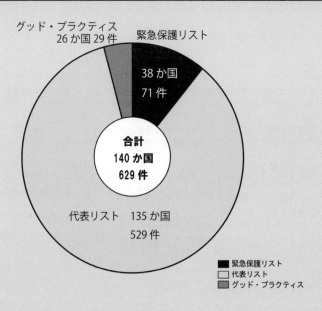

グッド・プラクティス
26 か国 29 件

緊急保護リスト
38 か国
71 件

合計
140 か国
629 件

代表リスト　135 か国
529 件

■ 緊急保護リスト
□ 代表リスト
■ グッド・プラクティス

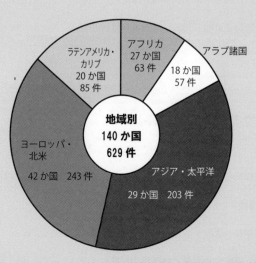

ラテンアメリカ・
カリブ
20 か国
85 件

アフリカ
27 か国
63 件

アラブ諸国
18 か国
57 件

地域別
140 か国
629 件

ヨーロッパ・
北米
42 か国　243 件

アジア・太平洋
29 か国　203 件

※注　複数の地域にまたがるものがあるため、各地域の件数を合計すると、差異が生じます。

2022 年 1 月現在

世界無形文化遺産の概要

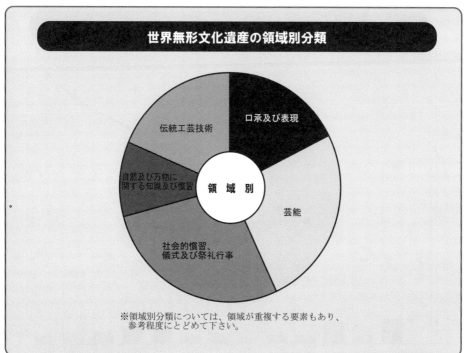

世界無形文化遺産の領域別分類

口承及び表現

伝統工芸技術

自然及び万物に
関する知識及び慣習

領域別

芸能

社会的慣習、
儀式及び祭礼行事

※領域別分類については、領域が重複する要素もあり、
参考程度にとどめて下さい。

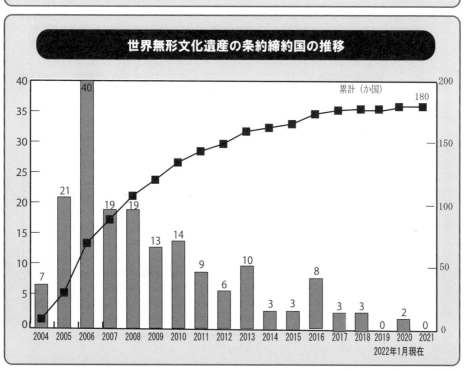

世界無形文化遺産の条約締約国の推移

累計（か国）

2004 : 7
2005 : 21
2006 : 40
2007 : 19
2008 : 19
2009 : 13
2010 : 14
2011 : 9
2012 : 6
2013 : 10
2014 : 3
2015 : 3
2016 : 8
2017 : 3
2018 : 3
2019 : 0
2020 : 2
2021 : 0

180

2022年1月現在

世界無形文化遺産の概要

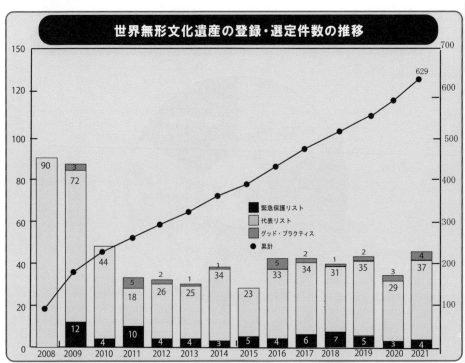

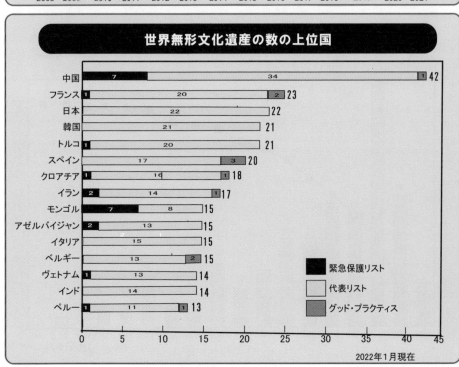

世界無形文化遺産の年次別登録数の推移

回次	開催年	登録件数				登録件数（累計）				備考
		緊急保護	代表リスト	グッド・プラクティス	合計	緊急保護	代表リスト	グッド・プラクティス	合計	
第1回	2006年	0	0	0	0	0	0	0	0	
第2回	2007年	0	0	0	0	0	0	0	0	
第3回	2008年	0	90①	0	90	0	90①	0	90	
第4回	2009年	12	76②③④⑤	3	91	12	166	3	181	
第5回	2010年	4	47⑥⑦	0	51	16	213	3	232	
第6回	2011年	11⑨	19⑧	5	35	27	232	8	267	
第7回	2012年	4	27	2	33	31	257⑤⑧	10	298	
第8回	2013年	4	25	1	30	35	281⑥	11	327	
第9回	2014年	3	34	1	38	38	314②	12	364	
第10回	2015年	5	23	0	28	43	336⑦	12	391	
第11回	2016年	4	33	5	42	47	365③④⑤	17	429	
第12回	2017年	6	34	2	42	52⑨	399	19	470	
第13回	2018年	7	31	1	39	59	429	20	508	
第14回	2019年	5	35	2	42	64	463⑩	22	549	
第15回	2020年	3	29	3	35	67	492	25	584	
第16回	2021年	4	37	4	45	71	529	29	629	

①2001年、2003年、2005年に指定された「人類の口承及び無形遺産の傑作宣言」が、この年に登録となった。
②2009年登録された日本の「石州半紙」について、2014年、本美濃紙（岐阜県）、細川紙（埼玉県）を追加し、2014年「和紙：日本の手漉和紙技術」として、改めて登録。
③2009年登録された日本の「日立風流物」、「京都祇園祭の山鉾行事」について、新たに祭礼行事31件を加え、グルーピング化し、2016年「日本の山・鉾・屋台行事」として、改めて登録。
④「ノウルズ」アゼルバイジャンなど7か国で2009年登録。2016年、アフガニスタンなど5か国を追加し、改めて登録。
⑤「鷹狩り、生きた人間の遺産」アラブ首長国連邦など11か国で2010年登録。
2012年、オーストリアとハンガリーを追加し、改めて登録。
更に2016年、ドイツ、イタリアなど5か国を追加し、再登録。
⑥「地中海の健康的な食事」ギリシャ、イタリアなど4か国で2010年登録。
2013年、ポルトガル、キプロス、クロアチアを追加し、改めて登録。
⑦「南太平洋地域のマリンバ音楽と伝統的な歌」コロンビアで2010年登録。
2015年、エクアドルを追加し、改めて登録。
⑧「セヌフォ族のバラフォンにまつわる文化的な慣習と表現」マリとブルキナファソで2011年登録。
2012年、コートジボワールを追加し、改めて登録。
⑨2011年緊急保護リストに登録されたヴェトナムの「ヴェトナム、フート省のソアン唱歌」について、2017年、代表リストへ移行し登録。
⑩リストからの初の「登録抹消」ベルギーの「アールストのカーニバル」（Aalst carnival）2010年／2019年
⑪「鷹狩り、生きた人間の遺産」クロアチア、アイルランド、キルギス、オランダ、ポーランド、スロヴァキアなど6か国を追加して2021年に再登録。

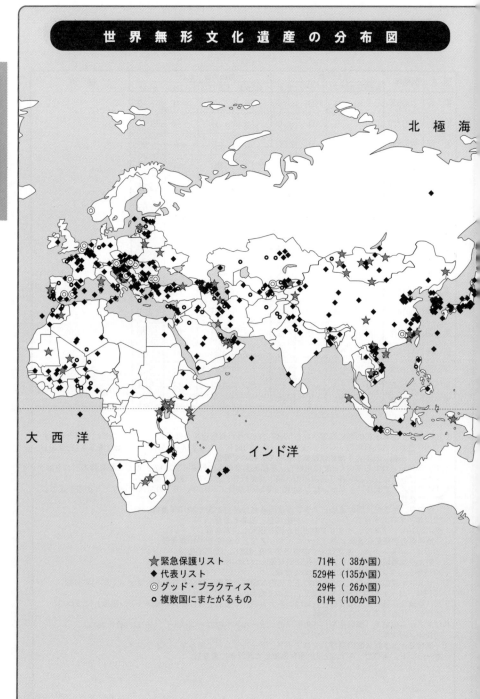

世界無形文化遺産の分布図

北極海

大　西　洋

インド洋

☆緊急保護リスト　　　　　　　71件（ 38か国）
◆代表リスト　　　　　　　　　529件（135か国）
◎グッド・プラクティス　　　　 29件（ 26か国）
o 複数国にまたがるもの　　　　 61件（100か国）

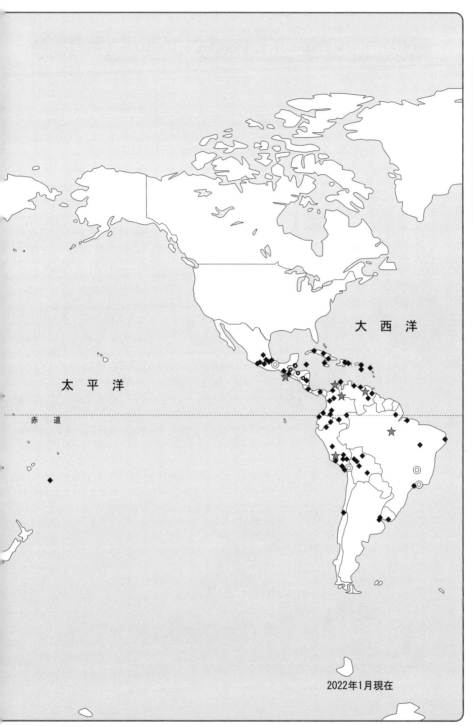

大 西 洋

太 平 洋

赤 道

2022年1月現在

世界無形文化遺産の概要

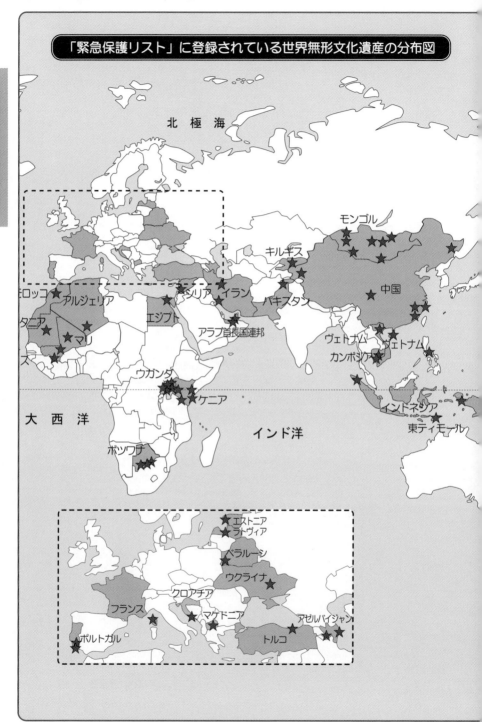

「緊急保護リスト」に登録されている世界無形文化遺産の分布図

北 極 海

モンゴル

キルギス

中国

モロッコ アルジェリア シリア イラン パキスタン

タニア エジプト アラブ首長国連邦

ズ マリ ヴェトナム ヴェトナム

ウガンダ カンボジア

ケニア インドネシア

大 西 洋 インド洋 東ティモール

ボツワナ

エストニア
ラトヴィア

ベラルーシ

ウクライナ

クロアチア

フランス マケドニア アゼルバイジャン

ポルトガル トルコ

世界無形文化遺産の概要

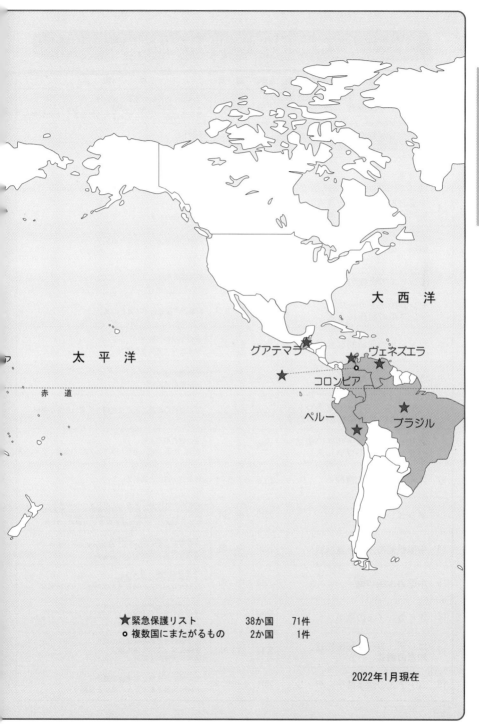

大　西　洋

太　平　洋

グアテマラ

ヴェネズエラ

コロンビア

赤　道

ペルー

ブラジル

★緊急保護リスト　　　　38か国　　71件
○ 複数国にまたがるもの　　2か国　　1件

2022年1月現在

「緊急保護リスト」に登録された理由

	緊急に保護する必要がある無形文化遺産	登録年	国 名	理 由
1	サンケ・モン：サンケにおける合同魚釣りの儀式	2009	マ リ	・イベントの歴史や重要性を軽視 ・イベント中の偶発的な事故 ・降雨量の減少によるサンケ池への影響　・都市開発
2	ミジケンダ族の神聖な森林群のカヤに関連した伝統と慣行	2009	ケニア	・都市化 ・社会の変容
3	羌年節	2009	中 国	・移住等で若者間での先族の遺産への関心の低下 ・外部の文化の影響による参加者の減少 ・2008年の四川大地震による村落の被害　・都市開発
4	中国の木造アーチ橋建造の伝統的なデザインと慣習	2009	中 国	・急速な都市化 ・木材の欠乏 ・建設場所の不足
5	伝統的な黎（リー）族の繊維技術：紡績、染色、製織、刺繍	2009	中 国	・製織や刺繍のできる女性の減少
6	モンゴル・ビエルゲー：モンゴルの伝統的民族舞踊	2009	モンゴル	・継承者の高齢化
7	モンゴル・トゥーリ：モンゴルの叙事詩	2009	モンゴル	・叙事詩の訓練者や学習者の減少
8	ツォールの伝統的な音楽	2009	モンゴル	・民俗や信仰の軽視 ・ツォールの演奏者の減少
9	カー・チューの歌	2009	ヴェトナム	・継承者の減少 ・施術者の高齢化
10	パディエーッラにおけるカントウ：コルシカの世俗的な典礼の口承	2009	フランス	・若い世代の移民による世代間の伝達の急激な減少
11	カリャディ・ツァルスの儀式（クリスマスのツァルス）	2009	ベラルーシ	・若い世代の不人気 ・衣装、楽器、内装、料理に関する知識の伝達、継承に溝
12	スイティの文化空間	2009	ラトヴィア	・継承者の減少と高齢化
13	メシュレプ	2010	中 国	・都市化や近代化によるライフスタイルの変化 ・メシュレプの主役や民俗芸術家の死去や高齢化 ・メシュレプの社会的、文化的機能の喪失 ・若者の無関心、精巧な技を習得する機会の減少
14	中国帆船の水密隔壁技術	2010	中 国	・木造船から鉄製船への転換 ・木材不足と価格高騰の為、帆船の建造の採算性 ・造船の発注の激減 ・離職や転職などによる後継者難
15	中国の木版印刷	2010	中 国	・従事者の急速な減少 ・デジタル印刷技術の普及 ・伝統文化や家系の考え方の弱体化　・都市開発
16	オイカンィェの歌唱	2010	クロアチア	・生活様式などの社会状況の変化 ・出演者の数の急激な減少、伝統的な口承の中断 ・歌唱法などの古風な流儀、独唱のジャンルの喪失 ・若者たちの間での関心の欠如
17	コレデュガーの秘密結社、知恵の儀式	2011	マ リ	・生活様式などの社会状況の変化 ・流儀を知っている数の減少 ・儀式の開催が不定期
18	ムーア人の叙事詩ティディン	2011	モーリタニア	・ティディンを演じる機会の減少 ・十分な知識を有する人の減少と高齢化

	緊急に保護する必要がある無形文化遺産	登録年	国　名	理　由
19	アル・サドゥ、アラブ首長国連邦の伝統的な織物技術	2011	アラブ首長国	・急速な経済の発展と社会の変容 ・都市化によるコミュニティの分散 ・従事する女性の高齢化
20	ナッガーリー、イランの劇的物語り	2011	イラン	・舞台であるコーヒー・ハウスの人気の衰退 ・達人の高齢化と減少
21	ペルシャ湾でイランのレンジュ船を建造し航行させる伝統技術	2011	イラン	・従事者のコミュニティの減少と高齢化 ・木造より安価な硝子繊維への変化
22	サマン・ダンス	2011	インドネシア	・指導者の高齢化と後継者不足 ・衣装代などの資金不足
23	ホジェン族のイマカンの物語り	2011	中　国	・学校教育の近代化と標準化の加速 ・若者の都会への流出
24	リンベの民謡長唄演奏技法−循環呼吸	2011	モンゴル	・演奏者の減少
25	ヤオクワ、社会と宇宙の秩序を維持するエナウェン・ナウェ族の儀式	2011	ブラジル	・森林破壊　・侵略的な採鉱　・伐木　・牛の放牧 ・大豆プランテーション　・道路建設 ・水路やダム建設　・殺虫剤による水質汚染　・密漁
26	エシュヴァ、ペルーの先住民族ウアチパエリの祈祷歌	2011	ペルー	・若者の間での興味や関心の欠如 ・国内移住 ・外部の文化要素への同化
27	ビグワーラ、ウガンダのブソガ王国の瓜型トランペットの音楽と舞踊	2012	ウガンダ	・演奏機会の減少
28	ボツワナのカトレン地区の製陶技術	2012	ボツワナ	・陶芸家の数の減少 ・完成品の低価格化 ・大量生産された容器の使用の増加
29	アラ・キーズとシルダック、キルギスの伝統的なフェルト絨毯芸術	2012	キルギス	・織手の数の高齢化と減少 ・若い世代の無関心 ・原材料不足、合成繊維のカーペットの出現
30	パプア人の手工芸、ノケンの多機能編みバッグ	2012	インドネシア	・工場生産のかばんの普及 ・作り手の激減
31	ウガンダ西部のバトロ、バンヨロ、バック、バタグエンダ、バニャビンディのエンパーコの伝統	2013	ウガンダ	・伝統文化の斜陽化 ・エンパーコに関する言葉の使用機会減少
32	モンゴル書道	2013	モンゴル	・若手の書道家の数の激減
33	チョヴガン、伝統的なカラバフ馬に乗ってのゲーム	2013	アゼルバイジャン	・若者の間での人気の低下 ・都市化や移住などの社会環境の変化による騎手、トレーナー、カラバフ馬の不足
34	パーチの儀式	2013	グアテマラ	・関係者の高齢化による儀式開催の減少
35	西ケニアのイスハ族とイダホ族のイスクティ（太鼓）・ダンス	2014	ケニア	・関係者の高齢化と後継者不足 ・資金や道具の不足
36	ウガンダ中北部のランゴ地方の男子の清浄の儀式	2014	ウガンダ	・担い手達の高齢化 ・破門を恐れて秘密裡に行うこと
37	マポヨ族の先祖代々の地に伝わる口承とその象徴的な基準点群	2014	ヴェネズエラ	・若者の就職や就学の為の移住による後継者不足 ・鉱工業による土地の侵食 ・マポヨ語の使用を止めさせようとする公教育への若者の不信感

世界無形文化遺産の概要

	緊急に保護する必要がある無形文化遺産	登録年	国名	理由
38	バソンゴラ人、バニャビンディ人、バトロ人に伝わるコオゲレの口承の伝統	2015	ウガンダ	・口承に関する情報や知識の集積が欠如 ・語り部の数の減少
39	ラクダを宥める儀式	2015	モンゴル	・輸送手段の車への変化・鉱業の発展による就労の変化 ・若者の牧畜民の数減少・ゴビ地域から都会への移住
40	カウベルの製造	2015	ポルトガル	・社会経済環境の変化 ・工業技術の発達による安価なカウベルの製造 ・若者カウベルの製造業者の高齢化や減少
41	グラソエコー：ポロク地方の男性二部合唱	2015	マケドニア	・グラソエコーの録音などの記録がない ・若者の無関心
42	大マグダレーナ地方の伝統的なヴァレナート音楽	2015	コロンビア	・コロンビア内戦・都市化の進行 ・ヴァレナート音楽の演奏場所や機会の減少
43	マディ・ボウル・ライルの音楽・舞踊	2016	ウガンダ	・担い手達の減少
44	チャペイ・ダン・ヴェン	2016	カンボジア	・演奏家の高齢化 ・若者の後継者難
45	ビサルハエス黒陶器の製造工程	2016	ポルトガル	・担い手の数の減少 ・若者の無関心 ・工業用の代替品の人気の消滅
46	ドニプロペトロウシク州のコサックの歌	2016	ウクライナ	・後継者難
47	クガトレン地区のバクガトラ・バ・クガフェラ文化における民俗音楽ディコペロ	2017	ボツワナ	・ディコペロの重要性を説明できる有識者の減少
48	タスキウィン、高アトラス山脈の西部の武道ダンス	2017	モロッコ	・後継者難 ・楽器やアクセサリーなどに関連した職人技の低下
49	アル・アジ、賞賛、誇り、不屈の精神の詩を演じる芸術	2017	アラブ首長国連邦	・人々の砂漠から都会への移住 ・伝統的な文化・芸術活動から経済ブームによる職種転換 ・アル・アジを演じる詩人の減少
50	聖地を崇拝するモンゴル人の伝統的な慣習	2017	モンゴル	・グローバル化、都市化、遊牧民の聖地域から都会への流出などによる有識者の大幅な減少
51	口笛言語	2017	トルコ	・携帯電話の使用など技術開発や社会経済の変化
52	コロンビア・ヴェネズエラのリャノ地方の労働歌	2017	コロンビアヴェネズエラ	・環境の変化による労働歌の歌われる機会の減少
53	トゥアトとティディケルト地域のフォガラの水の測量士または水の管理人の知識と技能	2018	アルジェリア	・当事者間、関係者間のコミュニケーションの不足、都市化など時代の変化による知識の継承への配慮不足や新規参入者の不足
54	ヤッル（コチャリ、タンゼラ）、ナヒチェヴァンの伝統的な集団舞踊	2018		・1980年代後期〜1990年代初期の経済危機、移住など社会環境の変化でヤッルの社会的な役割の低下
55	ワット・スヴァイ・アンデットの仮面舞踊劇ラコーン・コル	2018	カンボジア	・経済的な理由でコミュニティからの移住、不十分な財源など、戦争やクメール・ルージュによる1970年から1984年までの14年間の継承の中断
56	伝統的な指人形劇	2018	エジプト	・社会、政治、法律、文化、テレビ番組の普及などの環境変化、若者の関心の低下、指人形を操る人の減少
57	エンキパアタ、エウノトそれにオルング・エシェル、マサイ族の地域社会の3つの男性通過儀礼	2018	ケニア	・主たる収入源の農業の脱却、土地制度の改革、気候変動の影響による家畜の生存
58	スリ・ジャゲク（太陽観測）、太陽・月・星の局地観測に基づく伝統的な気象および天文の運行術	2018	パキスタン	・デジタル時代の先進技術による天候の予測の進化その文化的な重要性などについての若者の認識不足
59	影絵芝居	2018	シリア	・シリア内戦による演者など大量の移住
60	セペルの民族舞踊と関連の慣習	2019	ボツワナ	・実演者の数の著しい減少、近代化、学校の履修での認識不足
61	キトゥ・ミカイの聖地に関する儀式と慣習	2019	ケニア	・不法侵入、実践者の高齢化、頻度の減少
62	セガ・タンブール・チャゴス	2019	モーリシャス	・年長者の死去、若者の他の音楽分野への転向、記憶の衰失
63	ブクログ、スパネン族の感謝祭の儀式の仕組み	2019	フィリピン	・厳しい相互関係の脅威や制約
64	ジュラウスキ・カラホドの春の儀式	2019	ベラルーシ	・実践者の高齢化、失業、地域の社会・経済状況グローバリゼーション

緊急に保護する必要がある無形文化遺産		登録年	国 名	理 由
65	アイハンズガナゾブザンス・ツィ・ズカシグ：先祖から受け継いだ楽音の知識と技術	2020	ナミビア	・知識と技術を有する年長者の数の減少。
66	上エジプト（サイード）地域の手織り	2020	エジプト	・新世代の若者が職人として定着しない。
67	プトゥマヨ県とナリーニョ県におけるパスト・ワニスのモパ・モパに関する伝統的知識と技術	2020	コロンビア	・若者の後継者不足。 ・気候変動などによるモパ・モパの欠乏。
68	カロリン人の航法とカヌー製作	2021	ミクロネシア	・核家族の減少や移住の為、カヌーの操縦や製作の知識や技術の伝達機会が少ないこと。 ・より速い交通手段へのシフト。 ・環境劣化。
69	タイス、伝統的な繊維	2021	東ティモール	・若い世代間での現代的な衣類の好み。 ・不十分な収入。 ・減少し続ける織り手の数。
70	スーマ地方の丸木舟の建造と使用	2021	エストニア	・師匠と弟子間の知識の伝達の欠如。 ・舟の建造と使用の需要薄。 ・原材料の入手難。 ・スーマ地方の人口減少。
71	伝統的な打楽器ボロンに関連した文化的慣習と表現	2021	マリ	・都市化。 ・若者の間での興味の減少。

2022年1月現在

「緊急保護リスト」登録数の上位国

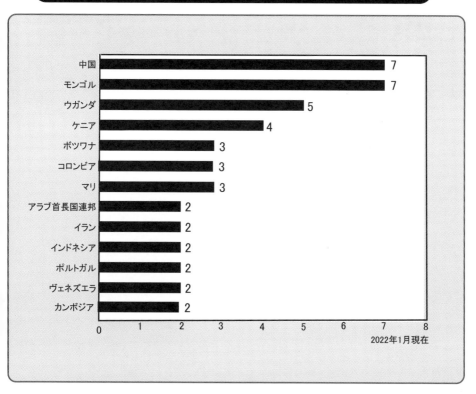

2022年1月現在

世界無形文化遺産の概要

「代表リスト」に登録されている世界無形文化遺産の分布図

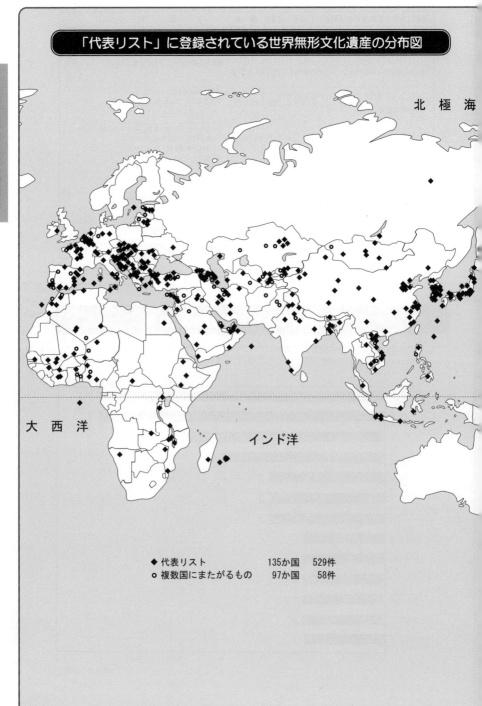

北 極 海

大 西 洋

インド洋

◆ 代表リスト　　　　　　　　　　135か国　　529件
○ 複数国にまたがるもの　　　　　97か国　　58件

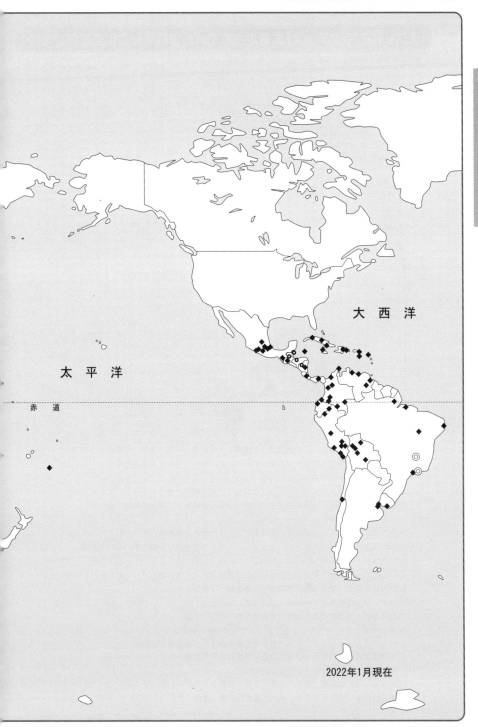

大　西　洋

太　平　洋

赤　道

2022年1月現在

世界無形文化遺産の概要

「グッド・プラクティス」に選定されている世界無形文化遺産の分布図

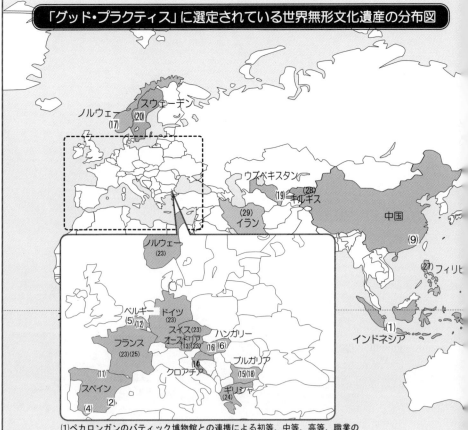

(1)ペカロンガンのバティック博物館との連携による初等、中等、高等、職業の
　各学校と工芸学校の学生の為のインドネシアのバティック無形文化遺産の
　教育と研修（インドネシア）2009年
(2)プソル教育学プロジェクトの伝統的な文化・学校博物館のセンター（スペイン）2009年
(3)ボリヴィア、チリ、ペルーのアイマラ族の集落での無形文化遺産の保護
　（ボリヴィア／チリ／ペルー）2009年
(4)アンダルシア地方の石灰生産に関わる伝統生産者の活性化事例（スペイン）2011年
(5)ルドの多様性養成プログラム：フランダース地方の伝統的な遊戯（ゲーム）の保護
　（ベルギー）2011年
(6)ハンガリーの無形文化遺産の伝承モデル「ダンス・ハウス方式」（ハンガリー）2011年
(7)無形文化遺産に関する国家プログラムの公募（ブラジル）2011年
(8)ファンダンゴの生きた博物館（ブラジル）2011年
(9)福建省の人形劇の従事者の後継者研修の為の戦略（中国）2012年
(10)タクサガッケト マクカットラワナ：メキシコの先住民族芸術センターと
　ベラクルス州のトトナック族の無形文化遺産保護への貢献（メキシコ）2012年
(11)生物圏保護区内の無形文化遺産の目録作成の為の方法論：
　モンセニーの実践経験（スペイン）2013年
(12)カリヨン文化の保護：保存、継承、交流、啓発（ベルギー）2014年
(13)職人技の為の地域センター：文化遺産保護の為の戦略（オーストリア）2016年

物件名　（国名）　登録年

ロヴィニ／ロヴィーニョの生活文化を保護するコミュニティ・プロジェクト：
バタナ・エコミュージアム（クロアチア）2016年

コプリフシツァの民俗フェスティバル：遺産の練習、実演、伝承のシステム
（ブルガリア）2016年

コダーイのコンセプトによる民俗音楽遺産の保護（ハンガリー）2016年

オゼルヴァー船 − 伝統的な建造と使用から現代的なやり方への再構成（ノルウェー）2016年

ブルガリア・チタリシテ（コミュニティ文化センター）：無形文化遺産の活力を保護する実践経験
（ブルガリア）2017年

マルギラン工芸開発センター、伝統技術をつくるアトラスとアドラスの保護（ウズベキスタン）2017年

南スウェーデンのクロノベリ地方におけるストーリー・テリングの促進と活性化の為の
伝承プログラム（スウェーデン）2018年

1)平和建設の為の伝統工芸の保護戦略（コロンビア）2019年

2)ヴェネズエラにおける聖なるヤシの伝統保護のための生物文化プログラム（ヴェネズエラ）2019年

3)ヨーロッパにおける大聖堂の建設作業場、いわゆるバウヒュッテにおける工芸技術と慣習：
ノウハウ、伝達、知識の発展およびイノベーション（ドイツ、オーストリア、フランス、ノルウェー、スイス）2020

4)ポリフォニー・キャラバン：イピロス地域の多声歌唱の調査、保護と促進（ギリシャ）2020年

5)遺産保護のモデル：マルティニーク・ヨールの建造から出航までの実践（フランス）2020年

6)ケニアにおける伝統的な食物の促進と伝統的な食物道の保護に関する成功談（ケニア）2021年

7)生きた伝統を学ぶ学校（SLT）（フィリピン）2021年

8)遊牧民のゲーム群、遺産の再発見と多様性の祝福（キルギス）2021年

9)イランの書道の伝統芸術を保護する為の国家プログラム　（イラン）2021年

無形文化遺産保護条約　目次構成

前　文

I　一般規定

　　第 1 条　条約の目的
　　第 2 条　定義
　　第 3 条　他の国際文書との関係

II　条約の機関

　　第 4 条　締約国会議
　　第 5 条　無形文化遺産の保護のための政府間委員会
　　第 6 条　委員会の構成国の選出及び任期
　　第 7 条　委員会の任務
　　第 8 条　委員会の活動方法
　　第 9 条　助言団体の認定
　　第 10 条　事務局

III　無形文化遺産の国内的保護

　　第 11 条　締約国の役割
　　第 12 条　目録
　　第 13 条　保護のための他の措置
　　第 14 条　教育、意識の向上及び能力形成
　　第 15 条　コミュニティー、集団及び個人の参加

IV　無形文化遺産の国際的保護

　　第 16 条　人類の無形文化遺産の代表的なリスト
　　第 17 条　緊急に保護する必要がある無形文化遺産のリスト
　　第 18 条　無形文化遺産の保護のための計画、事業及び活動

V　国際的な協力及び援助

　　第 19 条　協力
　　第 20 条　国際的な援助の目的
　　第 21 条　国際的な援助の形態
　　第 22 条　国際的な援助に関する条件

世界無形文化遺産の概要

※「無形文化遺産の保護に関する条約」の英語の原文と和訳については、
「世界無形文化遺産データ・ブック-2010年版-」の93頁〜117頁をご参照下さい。

無形文化遺産保護条約の履行の為の運用指示書　目次構成

第2回締約国会議（2008年6月16〜19日　フランス・パリ）　採択
第3回締約国会議（2010年6月22〜24日　フランス・パリ）　改訂
第4回締約国会議（2012年6月　4〜 8日　フランス・パリ）　改訂
第5回締約国会議（2014年6月 2〜 5日　フランス・パリ）　改訂
第6回締約国会議（2016年5月30日〜6月1日　フランス・パリ）改訂
第7回締約国会議（2018年6月4日〜6日　フランス・パリ）　改訂

第1章　国際レベルでの無形文化遺産の保護、協力、国際援助

I. 1　緊急の保護を要する無形文化遺産リストへの登録基準
I. 2　人類の無形文化遺産の代表リストへの登録基準
I. 3　条約の原則、目的を最大限に反映する計画、事業及び活動の登録基準
I. 4　国際援助の要請の適格性と選定基準
I. 5　多国間の登録申請書類
I. 6　登録申請書類の提出
I. 7　登録申請書類の審査
I. 8　極めて緊急の場合に進めるべき緊急保護リストへの登録
I. 9　委員会による登録申請書類の評価
I. 10　一つのリストから他への要素の移行
I. 11　リストから要素の除去
I. 12　登録された要素の名称の変更
I. 13　条約の原則、目的を最大限に反映する計画、事業及び活動
I. 14　国際援助
I. 15　タイムテーブル−手続きの概要
I. 16　人類の無形文化遺産の代表リストにおける人類の口承及び無形遺産の傑作宣言の項目の編入

第2章　無形文化遺産基金

II. 1　基金の財源の使用に関するガイドライン
II. 2　無形文化遺産基金の財源を増やすための手段
　II. 2.1　　提供者
　II. 2.2　　条件
　II. 2.3　　提供者の利点

第3章　条約の履行における参加

III. 1　コミュニティ、グループ、専門家、専門のセンター、研究機関、それに、個人の参加
III. 2　NGOと条約
　III. 2.1　　国内レベルでのNGOの参加
　III. 2.2　　認定されたNGOの参加

第4章　無形文化遺産の啓発、無形文化遺産保護条約のエンブレムの使用

IV. 1　無形文化遺産についての啓発
　IV. 1.1　　一般的な規定
　IV. 1.2　　地方と国内レベル
　IV. 1.3　　国際レベル

※「無形文化遺産保護条約の履行の為の運用指示書」については、UNESCOのホームページ http://www.unesco.org/culture/ich/index の Operational Directives の項をご参照下さい。

世界無形文化遺産の概要

「緊急保護リスト」への登録申請事項

A. 締約国名

B. 要素の名称

 B.1. 英語、或は、フランス語での要素の名称（200語以内）

 B.2. 関係コミュニティの言語での要素の名称（200語以内）

 B.3. 要素の他の名称（もしあれば）

C. コミュニティ、集団、或は、関係する個人（150語以内）

D. 地理的な所在地と要素の範囲（150語以内）

E. 要素が代表する領域

 ☐ 口承及び表現（無形文化遺産の伝達手段としての言語を含む）

 ☐ 芸能

 ☐ 社会的慣習、儀式及び祭礼行事

 ☐ 自然及び万物に関する知識及び慣習

 ☐ 伝統工芸技術

 ☐ その他

F. 連絡先と担当者名

1. 要素の特定と定義（750語以上1000語以内）

2. 緊急保護の必要性（750語以上1000語以内）

3. 保護対策

 3.a. 要素を保護する為の過去と現在の努力（300語以上500語以内）

 3.b. 保護対応策（1000語以上2000語以内）

 3.c. 保護に関与する管轄機関

4. 登録手続きにおけるコミュニティの参画と同意

 4.a. 登録手続きに関係するコミュニティ、集団及び個人の参画（300語以上500語以内）

 4.b. 登録への同意（150語以上250語以内）

 4.c. 要素への管理する慣行に関する点（50語以上250語以内）

 4.d. 関係するコミュニティの組織、或は、代表者

5. 目録に要素を含めること　（150語以上250語以内）

6. 書類の作成

 6.a. 別記書類

 ☐ 関係するコミュニティの同意書（英語、或は、仏語の翻訳付き）

 ☐ 国内のインベントリーに要素が含まれていることを示す書類

 ☐ 最近の写真　10枚

 ☐ 各写真の権利者（書式　ICH-07-写真）

 ☐ 編集されたビデオ（5～10分）

 ☐ ビデオの記録の権利者（書式　ICH-07-ビデオ）

 6.b. 主要な参考発行物

7. 締約国の代理署名

「代表リスト」への登録申請事項

A. 締約国名
B. 要素の名称
　B.1. 英語、或は、フランス語での要素の名称（200語以内）
　B.2. 関係コミュニティの言語での要素の名称（200語以内）
　B.3. 要素の他の名称（もしあれば）（150語以内）
C. コミュニティ、集団、或は、関係する個人（150語以内）
D. 地理的な所在地と要素の範囲（150語以内）
E. 連絡先と担当者名

1. 要素の特定と定義
　(i) 見たり経験したこともない読者に紹介する要素の概要の簡潔な要約（250語以内）
　(ii) 要素の担い手や実践者（150語以上250語以内）
　(iii) 要素に関連した知識や技量の継承（150語以上250語以内）
　(iv) 要素が有するコミュニティにとっての社会・文化機能と意味（150語以上250語以内）
　(v) 要素は、国際的な人権の法律文書、或は、コミュニティ、集団、個人間の相互尊重、或は、持続可能な発展に適合しない部分があるか？（150語以上250語以内）
2. 視認と意識の確保と対話の奨励への貢献
　(i) 要素が代表リストに登録されることによる地元、国内、国際の各レベルでの視認と重要性の啓発への貢献（100語以上150語以内）
　(ii) 登録がもたらすコミュニティ、集団、個人間の対話の奨励（100語以上150語以内）
　(iii) 登録がもたらす文化の多様性と人間の創造性の尊重の促進（100語以上150語以内）
3. 保護対策
　3.a.要素を保護する為の過去と現在の努力
　(i) 要素の視認の確保について、関係者による、過去、現在、未来の対応（150語以上250語以内）
　(ii) 関係締約国の保護策、外的、或は、内的制約の特定。過去・現在の努力（150語以上250語以内）
　3.b.保護対応策
　(i) 将来的な要素の視認性を確保する為の方策（500語以上750語以内）
　(ii) 関係締約国は、保護対応策の履行をどの様に支援するか（150語以上250語以内）
　(iii) コミュニティ、集団、個人は、保護対応策の計画、そして履行への参画（150語以上250語以内）
　3.c. 保護に関与する管轄機関
4. 登録手続きにおけるコミュニティの参画と同意
　4.a. 登録手続きに関係するコミュニティ、集団及び個人の参画（300語以上500語以内）
　4.b. 登録への同意（150語以上250語以内）
　4.c. 要素への管理する慣行に関する点（50語以上250語以内）
　4.d. 関係するコミュニティの組織、或は、代表者
5. 目録に要素を含めること（150語以上250語以内）
6. 書類の作成
　6.a. 別記書類
　6.b. 主要な参考発行物
7. 締約国の代理署名

「グッド・プラクティス」への選定申請事項

A. 締約国名
B. 連絡先と担当者名
　B.1. 窓口担当者
　B.2. 他の担当者（複数国にまたがって申請する場合のみ）
C. 要素の名称
D. 地理的な範囲
　□ 国家的（単一国内）
　□ 小地域的（1か国以上）
　□ 地域的（1か国以上）
　□ 国際的（含む地理的な非連続地域）
E. 地理的な所在地
F. 現状
　□ 完成
　□ 進捗中
G. コミュニティ、集団、或は、関係する個人（150語以内）
H. 領域
　□ 口承及び表現（無形文化遺産の伝達手段としての言語を含む）
　□ 芸能
　□ 社会的慣習、儀式及び祭礼行事
　□ 自然及び万物に関する知識及び慣習
　□ 伝統工芸技術
　□ その他

1. 概要
　1.a. 背景、理由、目的（300語以上500語以内）
　1.b. 保護対応策（300語以上500語以内）
　1.c. 保護に関与する管轄機関
2. 地域的、小地域的、国際的なレベルでの調整（500語以内）
3. 条約の原則と目的の反映（300語以上500語以内）
4. 効果（300語以上500語以内）
5. コミュニティの参加と同意
　5.a. コミュニティ、集団、或は、個人の参加（300語以上500語以内）
　5.b. 申請への同意（150語以上250語以内）
　5.c. 関係コミュニティの組織、或は、代表者（150語以上250語以内）
6. 地域的、小地域的、国際的なモデル（300語以上500語以内）
7. グッド・プラクティスの普及への協力（300語以上500語以内）
8. 実績が評価されていること（300語以上500語以内）
9. 開発途上国にとってのお手本（300語以上500語以内）
10. 書類の作成
　□ 関係するコミュニティの同意書（英語、或は、仏語の翻訳付き）
　□ 最近の写真　10枚（高解像度）
　□ 各写真の権利者（書式　ICH-07-写真）
　□ 編集されたビデオ（5〜10分　英語、或は、仏語の翻訳付き）
　□ ビデオの記録の権利者（書式　ICH-07-ビデオ）
11. 締約国の代理署名

無形文化遺産基金からの「国際援助」への要請事項

1. 締約国名
2. 連絡先と担当者名
 2.a. 窓口担当者
 2.b. 他の担当者（複数国にまたがって申請する場合のみ）
3. 要素の名称
4. 援助要請額

 基金からの要請額：USドル

 締約国の寄付：USドル

 他の寄付（有れば）：USドル

 合計プロジェクト予算：USドル
5. コミュニティ、集団、或は、関係する個人（200語以内）
6. 地理的な所在地と要素の範囲（100語以内）
7. 要素が代表する領域
 - □ 口承及び表現（無形文化遺産の伝達手段としての言語を含む）
 - □ 芸能
 - □ 社会的慣習、儀式及び祭礼行事
 - □ 自然及び万物に関する知識及び慣習
 - □ 伝統工芸技術
 - □ その他
8. 実施機関（援助が提供されるならば、契約者）
9. 登録に向けての努力のプロセス（250語以内）
10. この要請によって財政的に支援される準備措置（250語以内）
11. プロジェクトのタイム・テーブル
12. 予算
13. 同様な、或は、関連した活動に対するユネスコからの財政的な援助実績
 - □ 無
 - □ 有（詳細は下記の通り）
14. 締約国の代理署名

世界無形文化遺産の概要

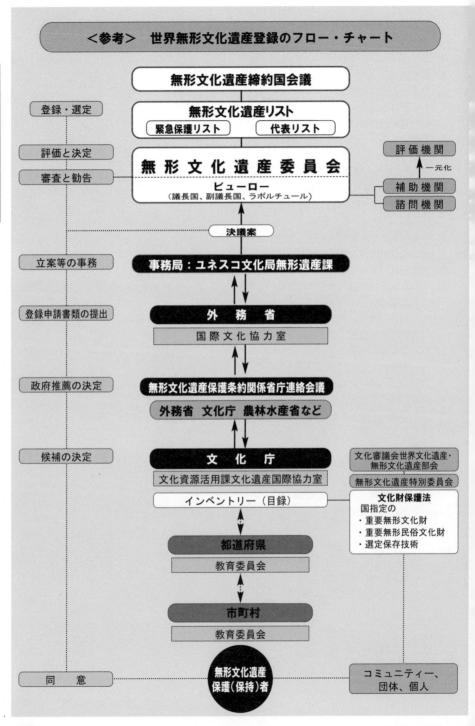

＜参考＞　世界無形文化遺産登録のフロー・チャート

無形文化遺産締約国会議

登録・選定

無形文化遺産リスト
緊急保護リスト　　代表リスト

評価と決定
審査と勧告

無 形 文 化 遺 産 委 員 会
ビューロー
（議長国、副議長国、ラポルチュール）

評 価 機 関
一元化
補 助 機 関
諮 問 機 関

決議案

立案等の事務

事務局：ユネスコ文化局無形遺産課

登録申請書類の提出

外 務 省
国 際 文 化 協 力 室

政府推薦の決定

無形文化遺産保護条約関係省庁連絡会議
外務省　文化庁　農林水産省など

候補の決定

文 化 庁
文化資源活用課文化遺産国際協力室

文化審議会世界文化遺産・
無形文化遺産部会
無形文化遺産特別委員会

インベントリー（目録）

文化財保護法
国指定の
・重要無形文化財
・重要無形民俗文化財
・選定保存技術

都道府県
教育委員会

市町村
教育委員会

同 意

無形文化遺産
保護（保持）者

コミュニティー、
団体、個人

＜参考＞2022年登録をめざす日本の「風流踊」（ふりゅうおどり）

「風流踊」は、広く親しまれている盆踊や、小歌踊、念仏踊、太鼓踊など、各地の歴史や風土に応じて様々な形で伝承されてきた民俗芸能である。

華やかな、人目を惹くという「風流」の精神を体現し、衣裳や持ちものに趣向をこらして、笛、太鼓、鉦などで囃し立て、賑やかに踊ることにより、災厄を祓い、安寧な暮らしがもたされることを願うという共通の特徴をもつ。

世代を超え、地域全体で伝承されていることから、地域社会の核ともなる役割を果たしている。その起源は中世に由来し、時代に応じて変化しながら、今日まで伝承されている。長い伝統を背景に、特に災害の多い日本では、被災地域の復興の精神的な基盤ともなるなど、文化的な意味だけでなく、社会的な機能も有する。

各地で受け継がれてきた「風流踊」の代表リスト」への登録は，地域間の対話や交流を促進し、地域の人々の絆（きずな）としての役割をもつ無形文化遺産の保護・伝承の事例として、国際社会における無形文化遺産の保護の取組に大きく貢献する。

「風流踊」の登録は、2009年（平成21年）に単独登録した「チャッキラコ」（神奈川県三浦市）をベースに国の重要無形民俗文化財に指定されている37件（23都府県・40市町村）からなる拡張登録を図り登録遺産名を変更するものである。

「永井の大念仏剣舞」（岩手県盛岡市）、「鬼剣舞」（岩手県北上市、奥州市）、「西馬音内の盆踊」（秋田県雄勝郡羽後町）、「毛馬内の盆踊」（秋田県鹿角市）、「小河内の鹿島踊」（東京都西多摩郡奥多摩町）、「新島の大踊」（東京都新島村）、「下平井の鳳凰の舞」（東京都西多摩郡日の出町）、「チャッキラコ」（神奈川県三浦市三崎）、「山北のお峰入り」（神奈川県足柄上郡山北町）、「綾子舞」（新潟県柏崎市）、「大の阪」（新潟県魚沼市）、「無生野の大念仏」（山梨県上野原市）、「跡部の踊り念仏」（長野県佐久市）、「和合の念仏踊」（長野県下伊那郡阿南町）、「郡上踊」（岐阜県郡上市）、「徳山の盆踊」（静岡県榛原郡川根本町）、「有東木の盆踊」（静岡県静岡市）、「綾渡の夜念仏と盆踊」（愛知県豊田市）、「勝手神社の神事踊」（三重県伊賀市）、「近江湖南のサンヤレ踊り」（滋賀県草津市、栗東市）、「近江のケンケト祭り長刀振り」（滋賀県守山市、甲賀市、東近江市、蒲生郡竜王町）、「京都の六斎念仏」（京都府京都市）、「やすらい花」（京都府京都市）、「久多の花笠踊」（京都府京都市）、「阿万の風流大踊小踊」（兵庫県南あわじ市）、「十津川の大踊」（奈良県吉野郡十津川村）、「津和野弥栄神社の鷺舞」（島根県鹿足郡津和野町）、「白石踊」（岡山県笠岡市）、「大宮踊」（岡山県真庭市）、「西祖谷の神代踊」（徳島県三好市）、「綾子踊」（香川県仲多度郡まんのう町）、「滝宮の念仏踊」（香川県綾歌郡綾川町）、「感応楽」（豊前市）、「平戸のジャンガラ」（長崎県平戸市）、「大村の沖田踊・黒丸踊」（長崎県大村市）、「吉弘楽」（大分県国東市）、「五ケ瀬の荒踊」（宮崎県西臼杵郡五ヶ瀬町）

郡上踊（岐阜県郡上市）

津和野弥栄神社の鷺舞（島根県津和野町）

世界無形文化遺産の概要

＜参考＞2024年登録をめざす日本の「伝統的酒造り」

　2022年2月25日（金）に開催された文化審議会無形文化遺産部会において，「伝統的酒造り」が次の世界無形文化遺産（代表リスト）への提案候補として選定された。

　「伝統的酒造り」の提案については，無形文化遺産保護条約関係省庁連絡会議において審議の上、了承を得られれば、2022年3月末にユネスコに提案書が提出される予定である。

　「伝統的酒造り」は、穀物を原料とする伝統的なこうじ菌を使い、杜氏（とうじ）らが手作業のわざとして築き上げてきた日本酒、焼酎、泡盛などの酒造り技術である。

　また、酒そのものが日本人の社会的慣習や儀式、祭礼行事に深く根ざしていることから、「提案が適切」とされた。

　「伝統的酒造り」は、2021年、改正文化財保護法で新設した登録無形文化財になっている。

＜今後の予定＞

2022年（令和4年）3月　　　　　無形文化遺産保護条約関係省庁連絡会議において審議
2022年（令和4年）3月末まで　　ユネスコ事務局に提案書を提出
2024年（令和6年）10月頃　　　評価機関による勧告
2024年（令和6年）11月頃　　　政府間委員会において審議・決定
わが国のユネスコ無形文化遺産の審査は、現在2年に1件となっており、本件提案についても2023年（令和5年）に再提案の上，2024年（令和6年）11月頃に審議となる可能性が高い。

日本酒

焼酎

泡盛

＜参考＞世界無形文化遺産に登録されている世界の食文化の例示

世界無形文化遺産に登録されている食文化	登録年	国　名
シマ、マラウィの伝統料理	2017	マラウイ
アラビア・コーヒー、寛容のシンボル	2015	アラブ首長国連邦、オマーン、カタール、サウジアラビア
クスクスの生産と消費に関する知識・ノウハウと実践	2020	アルジェリア、モーリタニア、モロッコ、チュニジア
パロフの文化と伝統	2016	ウズベキスタン
オシュ・パラフ、タジキスタンの伝統食とその社会的・文化的環境	2016	タジキスタン
フラットブレッドの製造と共有の文化：ラヴァシュ、カトリマ、ジュプカ、ユフカ	2016	アゼルバイジャン、イラン、カザフスタン、キルギス、トルコ
シンガポールのホーカー文化：多文化都市の文脈におけるコミュニティの食事と料理の慣習	2020	シンガポール
キムジャン、キムチ作りと分かち合い	2013	韓国
北朝鮮の伝統的なキムチの製造方法	2015	北朝鮮
和食：日本人の伝統的な食文化—正月を例として—	2013	日本
ケシケキの儀式的な伝統	2011	トルコ
トルコ・コーヒーの文化と伝統	2013	トルコ
イル・フティラ：マルタにおけるサワードウを使ったフラットブレッドの調理法と文化	2020	マルタ
ナポリのピザ職人「ピッツァアイウォーロ」の芸術	2017	イタリア
地中海料理	2010 2013	ギリシャ、イタリア、スペイン、モロッコ、キプロス、クロアチア、ポルトガル
フランスの美食	2010	フランス
ベルギーのビール文化	2016	ベルギー
北クロアチアのジンジャーブレッド工芸	2010	クロアチア
伝統をつくり分かち合うドルマ、文化的なアイデンティティーの印	2017	アゼルバイジャン
アルメニアの文化的表現としての伝統的なアルメニア・パンの準備、意味、外見	2014	アルメニア
伝統的なメキシコ料理−真正な先祖伝来の進化するコミュニティ文化、ミチョアカンの規範	2010	メキシコ
ジューム・スープ	2021	ハイチ

2022年1月現在

世界無形文化遺産の概要

<div style="writing-mode: vertical-rl">世界無形文化遺産の概要</div>

＜参考＞ 世界遺産、世界無形文化遺産、世界の記憶の違い

	世界遺産	世界無形文化遺産	世界の記憶
準拠	世界の文化遺産および自然遺産の保護に関する条約 （略称 ： 世界遺産条約）	無形文化遺産の保護に関する条約 （略称：無形文化遺産保護条約）	メモリー・オブ・ザ・ワールド・プログラム（略称：MOW） ＊条約ではない
採択・開始	1972年	2003年	1992年
目的	かけがえのない遺産をあらゆる脅威や危険から守る為に、その重要性を広く世界に呼びかけ、保護・保全の為の国際協力を推進する。	グローバル化により失われつつある多様な文化を守るため、無形文化遺産尊重の意識を向上させ、その保護に関する国際協力を促進する。	人類の歴史的な文書や記録など、忘却してはならない貴重な記録遺産を登録し、最新のデジタル技術などで保存し、広く公開する。
対象	有形の不動産 （文化遺産、自然遺産）	文化の表現形態 ・口承及び表現 ・芸能 ・社会的慣習、儀式及び祭礼行事 ・自然及び万物に関する知識及び慣習 ・伝統工芸技術	・文書類（手稿、写本、書籍等） ・非文書類（映画、音楽、地図等） ・視聴覚類（映画、写真、ディスク等） ・その他　記念碑、碑文など
登録申請	各締約国（194か国） 2022年1月現在	各締約国（180か国） 2022年1月現在	国、地方自治体、団体、個人など
審議機関	世界遺産委員会 （委員国21か国）	無形文化遺産委員会 （委員国24か国）	ユネスコ事務局長 ↑ 国際諮問委員会
審査評価機関	NGOの専門機関 (ICOMOS, ICCROM, IUCN) 現地調査と書類審査	無形文化遺産委員会の評価機関 6つの専門機関と6人の専門家で構成	国際諮問委員会の補助機関　登録分科会 専門機関 (IFLA, ICA, ICAAA, ICOM などのNGO)
リスト	世界遺産リスト　（1154件） うち日本　　　（25件）	人類の無形文化遺産の代表的なリスト（529件） うち日本（22件）	世界の記憶リスト　（427件） うち日本　（7件）
登録基準	必要条件 ：10の基準のうち、1つ以上を完全に満たすこと。 顕著な普遍的価値	必要条件 ：5つの基準を全て満たすこと。 コミュニティへの社会的な役割と文化的な意味	必要条件：5つの基準のうち、1つ以上の世界的な重要性を満たすこと。 世界史上重要な文書や記録
危機リスト	危機にさらされている世界遺産リスト （略称：危機遺産リスト）（52件）	緊急に保護する必要がある無形文化遺産のリスト（71件）	―
基金	世界遺産基金	無形文化遺産保護基金	世界の記憶基金
事務局	ユネスコ世界遺産センター	ユネスコ文化局無形遺産課	ユネスコ情報・コミュニケーション局知識社会部ユニバーサルアクセス・保存課
指針	オペレーショナル・ガイドラインズ （世界遺産条約履行の為の作業指針）	オペレーショナル・ディレクティブス （無形文化遺産保護条約履行の為の運用指示書）	ジェネラル・ガイドラインズ （記録遺産保護の為の一般指針）
日本の窓口	外務省、文化庁文化資源活用課 環境省、林野庁	外務省、文化庁文化資源活用課	文部科学省 日本ユネスコ国内委員会

世界遺産	世界無形文化遺産	世界の記憶
代表例 <自然遺産> ○ キリマンジャロ国立公園 (タンザニア) ○ グレート・バリア・リーフ(オーストラリア) ○ グランド・キャニオン国立公園 (米国) ○ ガラパゴス諸島 (エクアドル) <文化遺産> ● アンコール(カンボジア) ● タージ・マハル(インド) ● 万里の長城(中国) ● モン・サン・ミッシェルとその湾(フランス) ● ローマの歴史地区(イタリア・ヴァチカン) <複合遺産> ◎ 黄山(中国) ◎ トンガリロ国立公園(ニュージーランド) ◎ マチュ・ピチュの歴史保護区(ペルー) 　　　　　　　　　　　　　　など	◎ ジャマ・エル・フナ広場の文化的空間 　(モロッコ) ◎ ベドウィン族の文化空間(ヨルダン) ◎ ヨガ(インド) ◎ カンボジアの王家の舞踊(カンボジア) ◎ ヴェトナムの宮廷音楽、 　ニャー・ニャック(ヴェトナム) ◎ イフガオ族のフドフド詠歌(フィリピン) ◎ 端午節(中国) ◎ 江陵端午祭(カンルンタノジュ)(韓国) ◎ コルドバのパティオ祭り(スペイン) ◎ フランスの美食(フランス) ◎ ドゥブロヴニクの守護神聖ブレイズの 　祝祭(クロアチア) 　　　　　　　　　　　　　　　など	◎ アンネ・フランクの日記(オランダ) ◎ ゲーテ・シラー資料館のゲーテの 　直筆の文学作品(ドイツ) ◎ ブラームスの作品集(オーストリア) ◎ 朝鮮王朝実録(韓国) ◎ 人間と市民の権利の宣言(1789〜 　1791年)(フランス) ◎ 解放闘争の生々しいアーカイヴ・ 　コレクション(南アフリカ) ◎ エレノア・ルーズベルト文書プロジェクト 　の常設展(米国) ◎ ヴァスコ・ダ・ガマのインドへの最初の 　航海史1497〜1499年(ポルトガル) 　　　　　　　　　　　　　　　など
日本関係 (25件) <自然遺産> ○ 白神山地 ○ 屋久島 ○ 知床 ○ 小笠原諸島 <文化遺産> ● 法隆寺地域の仏教建造物 ● 姫路城 ● 古都京都の文化財 　(京都市 宇治市 大津市) ● 白川郷・五箇山の合掌造り集落 ● 広島の平和記念碑(原爆ドーム) ● 厳島神社 ● 古都奈良の文化財 ● 日光の社寺 ● 琉球王国のグスク及び関連遺産群 ● 紀伊山地の霊場と参詣道 ● 石見銀山遺跡とその文化的景観 ● 平泉－仏国土(浄土)を表す建築・ 　庭園及び考古学的遺跡群一 ● 富士山－信仰の対象と芸術の源泉 ● 富岡製糸場と絹産業遺産群 ● 明治日本の産業革命遺産 　－製鉄・製鋼、造船、石炭産業 ● ル・コルビュジエの建築作品 　－近代化運動への顕著な貢献 ●「神宿る島」宗像・沖ノ島と関連遺産群 ● 長崎と天草地方の潜伏キリシタン関連 　遺産 ● 百舌鳥・古市古墳群 ○ 奄美大島、徳之島、沖縄島北部 　及び西表島 ● 北海道・北東北の縄文遺跡群	(22件) ◎ 能楽 ◎ 人形浄瑠璃文楽 ◎ 歌舞伎 ◎ 秋保の田植踊(宮城県) ◎ チャッキラコ(神奈川県) ◎ 題目立(奈良県) ◎ 大日堂舞楽(秋田県) ◎ 雅楽 ◎ 早池峰神楽(岩手県) ◎ 小千谷縮・越後上布－新潟県魚沼 　地方の麻織物の製造技術(新潟県) ◎ 奥能登のあえのこと(石川県) ◎ アイヌ古式舞踊(北海道) ◎ 組踊、伝統的な沖縄の歌劇(沖縄県) ◎ 結城紬、絹織物の生産技術 　(茨城県、栃木県) ◎ 壬生の花田植、広島県壬生の田植 　の儀式(広島県) ◎ 佐陀神能、島根県佐太神社の神楽 　(島根県) ◎ 那智の田楽那智の火祭りで演じられる 　宗教的な民俗芸能(和歌山県) ◎ 和食;日本人の伝統的な食文化 ◎ 和紙;日本の手漉和紙技術 　(島根県、岐阜県、埼玉県) ◎ 日本の山・鉾・屋台行事 　(青森県、埼玉県、京都府など18府県33件) ◎ 来訪神:仮面・仮装の神々 　(秋田県など8県10件) ◎ 伝統建築工匠の技木造建造物を 　受け継ぐための伝統技術	(7件) ◎ 山本作兵衛コレクション 　<所蔵機関>田川市石炭・歴史博物館 　福岡県立大学附属研究所(福岡県田川市) ◎ 慶長遣欧使節関係資料 　(スペインとの共同登録) 　<所蔵機関>仙台市博物館(仙台市) ◎ 御堂関白記:藤原道長の自筆日記 　<所蔵機関>公益財団法人陽明文庫 　(京都市右京区) ◎ 東寺百合文書 　<所蔵機関>京都府立総合資料館 　(京都市左京区) ◎ 舞鶴への生還－1946〜1953シベリア 　抑留等日本人の本国への引き揚げの記録 　<所蔵機関>舞鶴引揚記念館 　(京都府舞鶴市) ◎ 上野三碑(こうずけさんぴ) 　<所蔵機関>高崎市 ◎ 朝鮮通信使に関する記録 17〜19世紀 　の日韓間の平和構築と文化交流の歴史 　(韓国との共同登録) 　<所蔵機関>東京国立博物館、長崎県立 　対馬歴史民俗資料館、日光東照宮など
※金を中心とする佐渡鉱山の遺産群	※「風流踊」(ふりゅうおどり)	

世界無形文化遺産の概要

＜参考＞　世界遺産と関わりのある世界無形文化遺産の例示

世界無形文化遺産	登録年	国　名	文化空間として関わりのある世界遺産	世界遺産登録年
ウガンダの樹皮皮づくり	2008	ウガンダ	カスビのブガンダ王族の墓	2001
ジャマ・エル・フナ広場の文化的空間	2008	モロッコ	マラケシュのメディナ	1985
ベドウィン族の文化空間	2008	ヨルダン	ペトラ	1985
サナアの歌	2008	イエメン	サナアの旧市街	1986
イフガオ族のフドフド詠歌	2008	フィリピン	フィリピンのコルディリェラ山脈の棚田	2008
ヴェトナムの宮廷音楽、ニャー・ニャック	2008	ヴェトナム	フエの建築物群	1993
カンボジアの王家の舞踊	2008	カンボジア	アンコール	1992
宗廟の祭礼と祭礼楽	2008	韓国	宗廟	1995
エルチェの神秘劇	2008	スペイン	エルチェの椰子園	2000
バイア州のコンカヴォ地方ホーダのサンバ	2008	ブラジル	サルヴァドール・デ・バイアの歴史地区	1985
ミジケンダ族の神聖な森林群のカヤに関連した伝統と慣習 (＊緊急保護)	2009	ケニア	神聖なミジケンダ族のカヤ森林群	2008
ブルージュの聖血の行列	2009	ベルギー	ブルージュの歴史地区	2000
ドゥブロヴニクの守護神聖ブレイズの祝祭	2009	クロアチア	ドブロヴニクの旧市街	1979 1994
組踊、伝統的な沖縄の歌劇	2010	日本	琉球王国のグスク及び関連遺産群	2000
那智の田楽、那智の火祭りで演じられる宗教的な民俗芸能	2012	日本	紀伊山地の霊場と参詣道	2004
コルドバのパティオ祭り	2012	スペイン	コルドバの歴史地区	1985
クロアチア南部のダルマチア地方のマルチパート歌謡・クラパ	2012	クロアチア	ディオクレティアヌス宮殿などのスプリット史跡群	1979
ホレズの陶器の職人技	2012	ルーマニア	ホレズ修道院	1993
カリヨン文化の保護：保存、継承、交流、啓発 (＊グッド・プラクティス)	2014	ベルギー	ベルギーとフランスの鐘楼群 (ベルギー／フランス)	1999 2005
ヴヴェイのワイン祭り	2016	スイス	ラヴォーのブドウの段々畑	2007

世界無形文化遺産	登録年	国　名	文化空間として 関わりのある世界遺産	世界遺産 登録年
聖地を崇拝するモンゴル人 の伝統的な慣習　（＊緊急保護）	2017	モンゴル	グレート・ブルカン・カルドゥン山 とその周辺の神聖な景観	2015
風車や水車を動かす製粉 業者の技術	2017	オランダ	キンデルダイク–エルスハウト の風車群	1997
マラニャンのブンバ・ メウ・ボイの複合文化	2019	ブラジル	サン・ルイスの歴史地区	1997
グナワ	2019	モロッコ	エッサウィラ（旧モガドール） のメディナ	2001
メンドリシオにおける 聖週間の行進	2019	スイス	モン・サン・ジョルジオ	2003 2010
ブリュッセルの オメガング	2019	ベルギー	ブリュッセルのグラン・プラス	1998
アル・アフラジ	2020	アラブ 首長国連邦	アル・アインの文化的遺跡群	2011
機械式時計の製作の職人技と 芸術的な仕組み	2020	スイス	ラ・ショー・ド・フォン ／ル・ロックル 時計製造の計画都市	2009
聖タデウス修道院への巡礼	2020	イラン	アルメニア正教の修道院 建造物群	2008
伝統建築工匠の技： 木造建造物を受け継ぐための 伝統技術	2020	日　本	法隆寺地域の仏教建造物 古都京都の文化財 白川郷と五箇山の合掌造り集落 古都奈良の文化財 日光の社寺	1993 1994 1995 1998 1999
ガラスビーズのアート	2020	イタリア	ヴェネツィアとその潟	1987
アル・クドゥッド アル・ハラビヤ	2021	シリア	古代都市アレッポ	1986
チェブジェン、 セネガルの調理法	2021	セネガル	サン・ルイ島	2000 2007

世界無形文化遺産の地域別・国別一覧

ヴェトナムにおけるタイ族のソエ舞踊の芸術
（Art of Xòe dance of the Tai people in Viet Nam）
ヴェトナム
2021

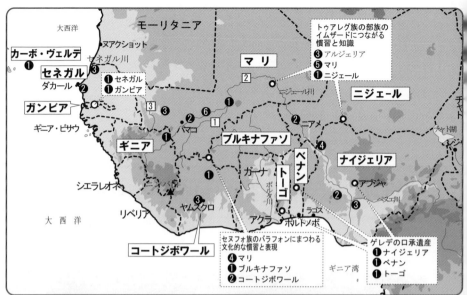

セネガル共和国
Republic of Senegal
首都　ダカール
代表リストへの登録数　3
条約締約年　2006年

❶カンクラング、マンディング族の成人儀式
（Kankurang, Manding initiatory rite）
セネガル／ガンビア
2008年 ← 2005年第3回傑作宣言

❷エクソーイ、セネガルのセレール族の占いの儀式
（Xooy, a divination ceremony among the Serer of Senegal）　2013年

❸チェブジェン、セネガルの調理法 *New*
（Ceebu Jën、a culinary art of Senegal）
2021年

ギニア共和国
Republic of Guinea
首都　コナクリ
代表リストへの登録数　1
条約締約年　2008年

❶ソッソ・バラの文化的空間
（Cultural space of Sosso-Bala）
2008年 ← 2001年第1回傑作宣言

ガンビア共和国
Republic of The Gambia
首都　バンジュール
代表リストへの登録数　1
条約締約年　2011年

❶カンクラング、マンディング族の成人儀式
（Kankurang, Manding initiatory rite）
セネガル／ガンビア
2008年 ← 2005年第3回傑作宣言

ブルキナファソ
Burkina Faso
首都　ワガドゥグー
代表リストへの登録数　1
条約締約年　2006年

❶マリ、ブルキナファソ、コートジボワールの
セヌフォ族のバラフォンにまつわる文化的な
慣習と表現
（Cultural practices and expressions linked to the balafon of the Senufo communities of Mali, Burkina Faso and Côte d'Ivoire）
マリ／ブルキナファソ／コートジボワール
2011年／2012年。

カーボ・ヴェルデ共和国
Republic of Cabo Verde
首都　プライア
代表リストへの登録数　1
条約締約年　2016年

❶モルナ、カーボ・ヴェルデの音楽慣習
（Morna, musical practice of Cabo Verde）2019年

マリ共和国
Republic of Mali
首都　バマコ
代表リストへの登録数　6
緊急保護リストへの登録数　3
条約締約年　2005年

❶ヤーラールとデガルの文化的空間
（Cultural space of the Yaaral and Degal）
2008年 ← 2005年第3回傑作宣言

❷クルカン・フーガで宣誓したマンデン憲章
（Manden Charter, proclaimed in Kurukan
Fuga）　2009年

❸カマブロンの7年毎の屋根の葺替え儀式、
カンガバの神聖な家
（Septennial re-roofing ceremony of the Kamablon,
sacred house of Kangaba）
2009年

❹マリ、ブルキナファソ、コートジボワールの
セヌフォ族のバラフォンにまつわる文化的な
慣習と表現
（Cultural practices and expressions linked to the
balafon of the Senufo communities of Mali,
Burkina Faso and Côte d'Ivoire）
マリ／ブルキナファソ／コートジボワール
2011年＊／2012年
＊2011年にマリ、ブルキナファソの2か国で登録、
2012年にコートジボワールを加え、新規登録となった。

❺アルジェリア、マリ、ニジェールのトゥアレグ
社会でのイムザドに係わる慣習と知識
（Practices and knowledge linked to the Imzad of
the Tuareg communities of Algeria, Mali and
Niger）
アルジェリア／マリ／ニジェール
2013年

❻マルカラの仮面と繰り人形の出現
（Coming forth of the masks and puppets in
Markala）　2014年

＊緊急保護リストに登録されている無形文化遺産

1 サンケ・モン：サンケにおける合同魚釣りの儀式
（The Sanké mon: collective fishing rite of the Sanké）
2009年　★【緊急保護】

2 マリのコレデュガーの秘密結社、知恵の儀式
（Secret society of the Kôrêdugaw, the rite of
wisdom in Mali）　2011年　★【緊急保護】

3 伝統的な打楽器ボロンに関連した
文化的慣習と表現　*New*
（Cultural practices and expressions linked to
the 'M'Bolon', a traditional musical percussion
instrument）　2021年　★【緊急保護】

コートジボワール共和国
Republic of Côte d'Ivoire
首都　ヤムスクロ
代表リストへの登録数　3
条約締約年　2006年

❶アフォンカファのグボフェ、タグバナ族の
横吹きトランペット音楽
（Gbofe of Afounkaha, the music of the
transverse trumpets of the Tagbana community）
2008年 ← 2001年第1回傑作宣言

❷マリ、ブルキナファソ、コートジボワールの
セヌフォ族のバラフォンにまつわる文化的な
慣習と表現
（Cultural practices and expressions linked to the
balafon of the Senufo communities of Mali,
Burkina Faso and Côte d'Ivoire）
マリ／ブルキナファソ／コートジボワール
2011年＊／2012年
＊2011年にマリ、ブルキナファソの2か国で登録、
2012年にコートジボワールを加え、新規登録となった。

❸ザオリ、コートジボワールのグロ族の
大衆音楽と舞踊
（Zaouli, popular music and dance of the Guro
communities in Cote d'Ivoire）
2017年

ニジェール共和国
Republic of Niger
首都　ニアメ
代表リストへの登録数　2
条約締約年　2007年

❶アルジェリア、マリ、ニジェールのトゥアレグ
社会でのイムザドに係わる慣習と知識
（Practices and knowledge linked to the Imzad of
the Tuareg communities of Algeria, Mali and
Niger）
アルジェリア／マリ／ニジェール　2013年

❷ニジェールの冗談関係の実践と表現
（Practices and expressions of joking relationships
in Niger）　2014年

トーゴ共和国
Republic of Togo
首都　ロメ
代表リストへの登録数　1
条約締約年　2009年

❶ゲレデの口承遺産
（Oral heritage of Gelede）
ベナン／ナイジェリア／トーゴ
2008年 ← 2001年第1回傑作宣言

地域別・国別一覧

ベナン共和国
Republic of Benin
首都　ポルトノボ
代表リストへの登録数　1
条約締約年　2012年

ナイジェリア連邦共和国
Federal Republic of Nigeria
首都　アブジャ
代表リストへの登録数　5
条約締約年　2005年

❶ゲレデの口承遺産
　（Oral heritage of Gelede）
　ベナン／ナイジェリア／トーゴ
　2008年 ← 2001年第1回傑作宣言

❶ゲレデの口承遺産
　（Oral heritage of Gelede）
　ベナン／ナイジェリア／トーゴ
　2008年 ← 2001年第1回傑作宣言
❷イファの予言システム
　（Ifa divination system）
　2008年 ← 2005年第3回傑作宣言
❸イジェルの仮装行列
　（Ijele masquerade）　2009年
❹アルグングの国際魚釣り文化フェスティバル
　（Argungu international fishing and cultural
　festival）　2016年
❺クワグ・ヒルの演劇
　（Kwagh-Hir theatrical performance）
　2019年

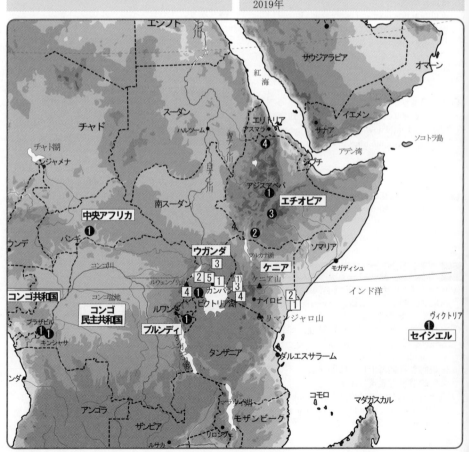

中央アフリカ共和国
Central African Republic
首都　バンギ
代表リストへの登録数　1
条約締約年　2004年

❶中央アフリカのアカ・ピグミーの多声合唱
（Polyphonic singing of the Aka Pygmies of
Central Africa）
2008年 ← 2003年第2回傑作宣言

コンゴ民主共和国 *New*
Democratic Republic of the Congoc
首都　キンシャサ
代表リストへの登録数　1
条約締約年　2010年

❶コンゴのルンバ*New*（Congolese rumba）
2021年

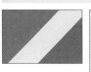

コンゴ共和国 *New*
Republic of Congo
首都　ブラザビル
代表リストへの登録数　1
条約締約年　2012年

❶コンゴのルンバ*New*（Congolese rumba）
2021年

ウガンダ共和国
Republic of Uganda
首都　カンパラ
代表リストへの登録数　1
緊急保護リストへの登録数　5
条約締約年　2009年

❶ウガンダの樹皮布づくり
（Barkcloth making in Uganda）
2008年 ← 2005年第3回傑作宣言

＊緊急保護リストに登録されている無形文化遺産

① ビグワーラ、ウガンダのブソガ王国の瓜型
トランペットの音楽と舞踊
（Bigwala, gourd trumpet music and dance of the
Busoga Kingdom in Uganda）
2012年　★【緊急保護】

② ウガンダ西部のバトーロ、バンヨロ、バトゥク、
バタグウエンダ、バンヤビンディのエンパーコ
の伝統
（Empaako tradition of the Batooro, Banyoro,
Batuku, Batagwenda and Banyabindi of western
Uganda）
2013年　★【緊急保護】

③ ウガンダ中北部のランゴ地方の男子の清浄の
儀式
（Male-child cleansing ceremony of the Lango of
central northern Uganda）
2014年　★【緊急保護】

④ バソンゴラ人、バニャビンディ人、バトロ人
に伝わるコオゲレの口承
（Koogere oral tradition of the Basongora,
Banyabindi and Batooro peoples）
2015年　★【緊急保護】

⑤ マディ・ボウル・ライルの音楽・舞踊
（Ma'di bowl lyre music and dance）
2016年　★【緊急保護】

地域別・国別一覧

ブルンディ共和国
Republic of Burundi
首都　ブジュンブラ
代表リストへの登録数　1
条約締約年　2006年

❶太鼓を用いた儀式舞踊　（Ritual dance of the royal drum）2014年

ケニア共和国
Republic of Kenya
首都　ナイロビ　代表リストへの登録数　0
緊急保護リストへの登録数　4　グッド・プラクティスへの選定数　1　条約締約年　2007年

＊緊急保護リストに登録されている無形文化遺産

①ミジケンダ族の神聖な森林群のカヤに関連した伝統と慣習
　（Traditions and practices associated to the Kayas in the sacred forests of the Mijikenda）
　2009年　★【緊急保護】
②西ケニアのイスハ族とイダホ族のイスクティ（太鼓）・ダンス
　（Isukuti dance of Isukha and Idakho communities of Western Kenya）2014年　★【緊急保護】
③マサイ族の地域社会の３つの男性通過儀礼、エンキパアタ、エウノトそれにオルング・エシェル
　（Enkipaata, Eunoto and Olng'esherr, three male rites of passage of the Maasai community）
　2018年　★【緊急保護】
④キトゥ・ミカイの聖地に関する儀式と慣習　（Rituals and practices associated with Kit Mikayi shrine）
　2019年　★【緊急保護】

グッド・プラクティスに選定されている無形文化遺産

(1)ケニアにおける伝統的な食物の促進と伝統的な食物道の保護に関するサクセス・ストーリー　*New*
　（Success story of promoting traditional foods and safeguarding traditional foodways in Kenya）　　2021年

エチオピア連邦民主共和国
Federal Democratic Republic of Ethiopia
首都　アディスアベバ
代表リストへの登録数　4　条約締約年　2006年

❶キリストの真実の聖十字架発見の記念祭
　（Commemoration feast of the finding of the True Holy Cross of Christ）　　2013年
❷フィチェ・チャンバラーラ、シダマ族の新年のフェスティバル
　（Fichee-Chambalaalla, New Year festival of the Sidama people）　2015年
❸ガダ・システム、先住民族オロモ人の民主主義的な社会・政治システム
　（Gada system, an indigenous democratic socio- political system of the Oromo）　2016年
❹エチオピアの顕現祭　（Ethiopian epiphany）
　2019年

セーシェル共和国　*New*
Republic of Seychelles
首都　ビクトリア（マヘ島）
代表リストへの登録数　1　条約締約年　2005年

❶モウチャ*New*（Moutya）　2021年

地域別・国別一覧

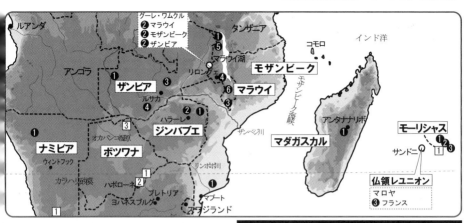

ザンビア共和国
Republic of Zambia

首都　ルサカ
代表リストへの登録数　4
条約締約年　2006年

❶マキシの仮面舞踊（Makishi masquerade）
　2008年 ← 2005年第3回傑作宣言
❷グーレ・ワムクル（Gule Wamkulu）
　マラウイ／モザンビーク／ザンビア
　2008年 ← 2005年第3回傑作宣言
❸ザンビア中央州の少数民族レンジェ族による
　ムオバ・ダンス
　（Mooba dance of the Lenje ethnic group of
　Central Province of Zambia）　2018年
❹ブディマ・ダンス（Budima dance）　2020年

ジンバブエ共和国
Republic of Zimbabwe

首都　ハラーレ
代表リストへの登録数　2
条約締約年　2006年

❶ムベンデ・ジェルサレマ舞踊
　（Mbende Jerusarema dance）
　2008年 ← 2005年第3回傑作宣言
❷マラウイとジンバブエの伝統的な撥弦楽器
　ムビラ／サンシの製作と演奏の芸術
　（Art of crafting and playing Mbira/Sansi、
　the finger-plucking traditional musical instrument
　in Malawi and Zimbabwe）　2020年
　ジンバブエ／マラウイ

ナミビア共和国
Republic of Namibia

首都　ウィントフック
代表リストへの登録数　1
緊急保護リストへの登録数　1
条約締約年　2007年

❶マルラ・フルーツ祭り
　（Oshituthi shomagongo, marula fruit festival）2015年

＊緊急保護リストに登録されている無形文化遺産
[1]アイハンズガナゾブザンス・ツィ・ズカシグ：
　先祖から受け継いだ楽音の知識と技術
　（Aixan/Gana/Ob#ANS TSI //Khasigu、ancestral
　musical sound knowledge and skills）
　2020年　★【緊急保護】

ボツワナ共和国
Republic of Botswana

首都　ハボローネ
代表リストへの登録数　0
緊急保護リストへの登録数　3
条約締約年　2010年

＊緊急保護リストに登録されている無形文化遺産
[1]ボツワナのカトレン地区の製陶技術
　（Earthenware pottery-making skills in Botswana's
　Kgatleng District）
　2012年　★【緊急保護】
[2]カトレン地区のバクガトラ・バ・クガフェラ
　文化における民俗音楽ディコペロ
　（Dikopelo folk music of Bakgatla ba Kgafela in
　Kgatleng District）　2017年　★【緊急保護】
[3]セペルの民族舞踊と関連の慣習
　（Seperu folkdance and associated practices）
　2019年　★【緊急保護】

モザンビーク共和国
Republic of Mozambique

首都　マプート
代表リストへの登録数　2
条約締約年　2007年

❶ショピ族のティンビーラ
　（Chopi Timbila）
　2008年 ← 2005年第3回傑作宣言
❷グーレ・ワムクル（Gule Wamkulu）
　マラウイ／モザンビーク／ザンビア
　2008年 ← 2005年第3回傑作宣言

地域別・国別一覧

マラウイ共和国
Republic of Malawi
首都　リロングウェ
代表リストへの登録数　6
条約締約年　2010年

❶ヴィンブザの癒しの舞
　（Vimbuza healing dance）
　2008年 ← 2005年第3回傑作宣言
❷グーレ・ワムクル（Gule Wamkulu）
　マラウイ／モザンビーク／ザンビア
　2008年 ← 2005年第3回傑作宣言
❸チョパ、マラウイ南部のロムウェ族の犠牲ダンス
　（Tchopa, sacrificial dance of the Lhomwe people
　of southern Malawi）　2014年
❹シマ、マラウィの伝統料理
　（Nsima, culinary tradition of Malawi）　2017年
❺ムウィノゲ、喜びのダンス
　（Mwinoghe, joyous dance）　2018年
❻マラウイとジンバブエの伝統的な撥弦楽器
　ムビラ/サンシの製作と演奏の芸術
　（Art of crafting and playing Mbira/Sansi,
　the finger-plucking traditional musical instrument
　in Malawi and Zimbabwe）　2020年
　マラウイ／ジンバブエ

マダガスカル共和国
Republic of Madagascar
首都　アンタナナリボ
代表リストへの登録数　2
条約締約年　2006年

❶ザフィマニリの木彫知識
　（Woodcrafting knowledge of the Zafimaniry）
　2008年 ← 2003年第2回傑作宣言
❷マダガスカル・カバリー、マダガスカルの
　講談芸術　*New*
　（Malagasy Kabary、 the Malagasy oratorical art）
　2021年

モーリシャス共和国
Republic of Mauritius
首都　ポートルイス
代表リストへの登録数　3
緊急保護リストへの登録数　1
条約締約年　2004年

❶伝統的なモーリシャスの民族舞踊セガ
　（Traditional Mauritian Sega）　2014年
❷モーリシャスのボージプリー民謡、ギート・
　ガワイ
　（Bhojpuri folk songs in Mauritius, Geet-Gawai）
　2016年
❸ロドリゲス島の太鼓セガ
　（Sega tambour of Rodrigues Island）　2017年

＊緊急保護リストに登録されている無形文化遺産

１セガ・タンブール・チャゴス
　（Sega tambour Chagos）　2019年　★【緊急保護】

チュニジア共和国
Republic of Tunisia
首都　チュニス
代表リストへの登録数　5
条約締約年　2006年

❶セジュナンの女性の陶器術
　（Pottery skills of the women of Sejnane）　2018年
❷ナツメヤシの知識、技術、伝統及び慣習
　（Date palm, knowledge, skills, traditions and practices）
　2019年
❸ケルケナ諸島のシャルフィア漁法
　（Charfia fishing in the Kerkennah Islands）　2020年
❹クスクスの生産と消費に関する知識・
　ノウハウと実践（Knowledge、 know-how and
　practices pertaining to the production and
　consumption of couscous）2020年
❺アラビア書道：知識、技術及び慣習　*New*
　（Arabic calligraphy、 knowledge,
　skills and practices）　2021年

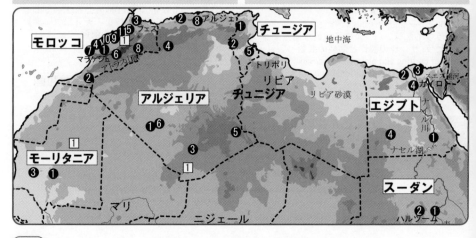

モロッコ王国
Kingdom of Morocco
首都 ラバト　条約締約年 2006年
代表リストへの登録数　11
緊急保護リストへの登録数　1

❶ジャマ・エル・フナ広場の文化的空間
　（Cultural space of Jemaa el-Fna Square）　　2008年 ← 2001年第1回傑作宣言
❷タン・タンのお祭り（Moussem of Tan-Tan）　　2008年 ← 2005年第3回傑作宣言
❸地中海料理（Mediterranean diet）
　スペイン／ギリシャ／イタリア／モロッコ／ポルトガル／キプロス／クロアチア　2010年／2013年
❹鷹狩り、生きた人間の遺産（Falconry, a living human heritage）
　アラブ首長国連邦／カタール／サウジアラビア／シリア／モロッコ／モンゴル／韓国／スペイン／
　フランス／ベルギー／チェコ／オーストリア／ハンガリー／カザフスタン／パキスタン／ドイツ／
　イタリア／ポルトガル 2010年／2012年／2016年／2021年
❺スフル市のさくらんぼ祭り　（Cherry festival in Sefrou）　　2012年
❻アルガン、アルガンの樹に関する慣習とノウハウ
　（Argan, practices and know-how concerning the argan tree）　　2014年
❼グナワ（Gnawa）　2019年
❽ナツメヤシの知識、技術、伝統及び慣習（Date palm, knowledge, skills, traditions and practices）2019年
❾クスクスの生産と消費に関する知識・ノウハウと実践（Knowledge、know-how and
　practices pertaining to the production and consumption of couscous）
　アルジェリア／モーリタニア／モロッコ／チュニジア　2020年
❿タブリーダ*New*（Tbourida）　　2021年
⓫アラビア書道：知識、技術及び慣習　*New*
　（Arabic calligraphy、knowledge、skills and practices）　2021年

＊緊急保護リストに登録されている無形文化遺産

①タスキウィン、高アトラス山脈の西部の武道ダンス
　（Taskiwin, martial dance of the western High Atlas）　　2017年 ★【緊急保護】

エジプト・アラブ共和国
Arab Republic of Egypt
首都 カイロ　条約締約年 2005年
代表リストへの登録数　4
緊急保護リストへの登録数　2

❶アル・シーラフ アル・ヒラーリーヤの叙事詩（Al-Sirah al-Hilaliyya epic）
　2008年 ← 2003年第2回傑作宣言
❷ターティーブ、スティック競技（Tahteeb, stick game）　2016年
❸ナツメヤシの知識、技術、伝統及び慣習（Date palm, knowledge, skills, traditions and practices）2019年
❹アラビア書道：知識、技術及び慣習　*New*
　（Arabic calligraphy、knowledge、skills and practices）
　アルジェリア、サウジアラビア、バーレン、エジプト、イラク、ヨルダン、クウェート、
　レバノン、モーリタニア、モロッコ、オーマン、パレスチナ、スーダン、チュニジア、
　アラブ首長国連邦、イエメン　2021年

＊緊急保護リストに登録されている無形文化遺産

①伝統的な指人形劇（Traditional hand puppetry）
　2018年 ★【緊急保護】
②上エジプト（サイード）地域の手織り（Handmade weaving in Upper Egypt (Sa'eed)
　2020年 ★【緊急保護】

地域別・国別一覧

スーダン共和国
Republic of the Sudan

首都　ハルツーム
代表リストへの登録数　2
条約締約年　2008年

❶ナツメヤシの知識、技術、伝統及び慣習
（Date palm, knowledge, skills, traditions and practices）
2019年
❷アラビア書道：知識、技術及び慣習　*New*
（Arabic calligraphy、knowledge、skills and practices）　2021年

アルジェリア民主人民共和国
Democratic People's Republic of Algeria

首都　アルジェ
代表リストへの登録数　8
緊急保護リストへの登録数　1
条約締約年　2004年

❶グララのアヘリル（Ahellil of Gourara）
2008年 ← 2005年第3回傑作宣言
❷トレムセンの結婚衣装の伝統にまつわる儀式と工芸技術
（Rites and craftsmanship associated with the wedding costume tradition of Tlemcen）　2012年
❸アルジェリア、マリ、ニジェールのトゥアレグ社会でのイムザドに係わる慣習と知識
（Practices and knowledge linked to the Imzad of the Tuareg communities of Algeria, Mali and Niger）
アルジェリア／マリ／ニジェール　2013年
❹シディ・アブデル・カデル・ベン・モハメッド（シディ・シェイク）霊廟への年次巡礼
（Annual pilgrimage to the mausoleum of Sidi 'Abd el-Qader Ben Mohammed（Sidi Cheikh））
2013年
❺アルジェリアのジャネット・オアシスでのスビーバの儀礼と儀式
（Ritual and ceremonies of Sebeiba in the oasis of Djanet, Algeria）　2014年
❻スビィバ、グゥララ地域のシディ・エル・ハッ

ジ・ベルカサンのザウィヤへの年次巡礼
（Sbuâ, pilgrimage to the zawiya of Sidi El Hadj Belkacem in Gourara）　2015年
❼クスクスの生産と消費に関する知識・ノウハウと実践（Knowledge、know-how and practices pertaining to the production and consumption of couscous）アルジェリア／モーリタニア／モロッコ／チュニジア2020年
❽アラビア書道：知識、技術及び慣習　*New*
（Arabic calligraphy、knowledge、skills and practices）　2021年

＊緊急保護リストに登録されている無形文化遺産

1 トゥアトとティディケルト地域のフォガラの水の測量士或は水の管理人の知識と技能
（Knowledge and skills of the water measurers of the foggaras or water bailiffs of Touat and Tidikelt）　2018年 ★【緊急保護】

モーリタニア・イスラム共和国
Islamic Republic of Mauritania

首都　ヌアクショット
代表リストへの登録数　3
緊急保護リストへの登録数　1
条約締約年　2006年

❶ナツメヤシの知識、技術、伝統及び慣習
（Date palm, knowledge, skills, traditions and practices）
2019年
❷クスクスの生産と消費に関する知識・ノウハウと実践（Knowledge、know-how and practices pertaining to the production and consumption of couscous）アルジェリア／モーリタニア／モロッコ／チュニジア2020年
❸アラビア書道：知識、技術及び慣習　*New*
（Arabic calligraphy、knowledge、skills and practices）　2021年

＊緊急保護リストに登録されている無形文化遺産

1 ムーア人の叙事詩ティディン
（Moorish epic T'heydinn）　2011年 ★【緊急保護】

シリア・アラブ共和国
Syrian Arab Republic
首都　ダマスカス
代表リストへの登録数　3
緊急保護リストへの登録数　1
条約締約年　2005年

❶鷹狩り、生きた人間の遺産
（Falconry, a living human heritage）
2010年／2012年／2016年／2021年
❷アル・マラフのダマスク・ローズに関する
慣習と職人芸（Practices and craftsmanship
associated with the Damascene rose in Al-Mrah）
2019年
❸アル・クドゥッド、アル・ハラビヤ　*New*
（Al-Qudoud al-Halabiya）
2021年

＊緊急保護リストに登録されている無形文化遺産

①影絵劇（Shadow play）2018年 ★【緊急保護】

パレスチナ
Palestine
代表リストへの登録数　4
条約締約年　2011年

❶パレスチナのヒカイェ（Palestinian Hikaye）
2008年 ← 2005年第3回傑作宣言
❷ナツメヤシの知識、技術、伝統及び慣習
（Date palm, knowledge, skills, traditions and practices）
2019年
❸パレスチナの刺繍芸術とその慣習・技術・
知識及び儀式*New*（ The art of embroidery in
Palestine、practices、skills、knowledge and rituals）
2021年
❹アラビア書道：知識、技術及び慣習　*New*
（Arabic calligraphy、knowledge、skills
and practices）　2021年

レバノン共和国
Republic of Lebanon
首都　ベイルート
代表リストへの登録数　2
条約締約年　2007年

❶アル・ザジャル詩節
（Al-Zajal, recited or sung poetry）2014年
❷アラビア書道：知識、技術及び慣習　*New*
（Arabic calligraphy、knowledge、skills
and practices）
2021年

イラク共和国
Republic of Iraq
首都　バグダッド
代表リストへの登録数　7
条約締約年　2010年

❶イラクのマカーム（Iraqi Maqam）
2008年 ← 2003年第2回傑作宣言
❷ノウルーズ（Nowrouz）
若干の呼称の違いはあるが、アゼルバイジャン／
インド／イラン／キルギス／ウズベキスタン／
パキスタン／トルコ／イラク／アフガニスタン／
カザフスタン／タジキスタン／トルクメニスタン
との共同登録　2009年*2／2016年
❸ヒドル・エリアスの祭礼とその誓願
（Khidr Elias feast and its vows）　2016年
❹ナツメヤシの知識、技術、伝統及び慣習
（Date palm, knowledge, skills, traditions and practices）
2019年
❺アルバイン巡礼期のおもてなし
（Provision of services and hospitality during
the Arba'in visitation）　2019年
❻アル・ナオールの伝統工芸の技術と芸術　*New*
（Traditional craft skills and arts of Al-Naoor）
2021年
❼アラビア書道：知識、技術及び慣習　*New*
（Arabic calligraphy、knowledge、skills
and practices）
バーレン、アルジェリア、サウジアラビア、
エジプト、イラク、ヨルダン、クウェート、
レバノン、モーリタニア、モロッコ、
オーマン、パレスチナ、スーダン、
チュニジア、アラブ首長国連邦、イエメン
2021年

ヨルダン・ハシミテ王国
Hashemite Kingdom of Jordan
首都　アンマン
代表リストへの登録数　4
条約締約年　2006年

❶ペトラとワディ・ラムのベドウィン族の
文化的空間
（Cultural space of the Bedu in Petra and Wadi Rum）
2008年 ← 2005年第3回傑作宣言
❷ヨルダンのアス・サメル
（As-Samer in Jordan）2018年
❸ナツメヤシの知識、技術、伝統及び慣習
（Date palm, knowledge, skills, traditions and practices）
2019年
❹アラビア書道：知識、技術及び慣習　*New*
（Arabic calligraphy、knowledge、skills
and practices）　2021年

地域別・国別一覧

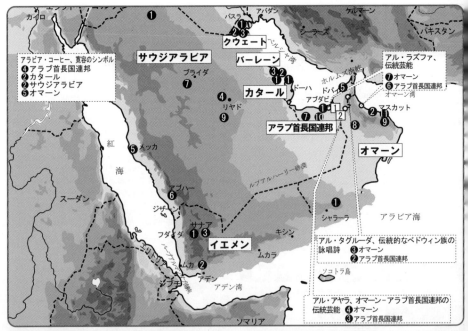

アラブ首長国連邦

United Arab Emirates
首都　アブダビ
代表リストへの登録数　10
緊急保護リストへの登録数　2
条約締約年　2005年

❶鷹狩り、生きた人間の遺産
（Falconry, a living human heritage）
2010年／2012年／2016年／2021年

❷アル・タグルーダ、アラブ首長国連邦と
オマーンの伝統的なベドウィン族の詠唱詩
（Al-Taghrooda, traditional Bedouin chanted poetry
in the United Arab Emirates and the Sultanate of
Oman）アラブ首長国連邦／オマーン　2012年

❸アル・アヤラ、オマーン−アラブ首長国連邦の
伝統芸能
（Al-Ayyala, a traditional performing art of the
Sultanate of Oman and the United Arab Emirates）
アラブ首長国連邦／オマーン　2014年

❹アラビア・コーヒー、寛容のシンボル
（Arabic coffee, a symbol of generosity）
アラブ首長国連邦／オマーン／サウジアラビア／
カタール　2015年

❺マジリス、文化的・社会的な空間
（Majlis, a cultural and social space）
アラブ首長国連邦／オマーン／サウジアラビア／

カタール　2015年

❻アル・ラズファ、伝統芸能
（Al-Razfa, a traditional performing art）
アラブ首長国連邦／オマーン　2015年

❼ナツメヤシの知識、技術、伝統及び慣習
（Date palm, knowledge, skills, traditions and practices）2019年

❽アル・アフラジ：アラブ首長国連邦の伝統的
な灌漑システムおよびその建設・メンテナンス
と公平な配水に関する口承・知識と技術
（Al Aflaj, traditional irrigation network system in
the UAE, oral traditions, knowledge and skills of
construction, maintenance and equitable water dis-
tribution）　2020年

❾競駝：ラクダにまつわる社会的慣習と祭りの資産
（Camel racing, a social practice and a festive
heritage associated with camels）
アラブ首長国連邦／オマーン　2020年

❿アラビア書道：知識、技術及び慣習　*New*
（Arabic calligraphy, knowledge, skills
and practices）　2021年

＊緊急保護リストに登録されている無形文化遺産

①アル・サドゥ、アラブ首長国連邦の伝統的な
織物技術（Al Sadu, traditional weaving skills in
the United Arab Emirates）2011年★【緊急保護】

②アル・アジ、賞賛、誇り、不屈の精神の詩を
演じる芸術 （Al Azi, art of performing praise,
pride and fortitude poetry） 2017年 ★【緊急保護】

クウェート国
State of Kuwait
首都　クウェート
条約締約年　2015年
代表リストへの登録数　3

❶ナツメヤシの知識、技術、伝統及び慣習
（Date palm, knowledge, skills, traditions and practices）2019年
❷伝統的な織物、アル・サドゥ
（Traditional weaving of Al Sadu）
サウジアラビア／クウェート　2020年
❸アラビア書道：知識、技術及び慣習 *New*
（Arabic calligraphy、knowledge、skills
and practices）
クウェート、バーレン、アルジェリア、
サウジアラビア、エジプト、イラク、
ヨルダン、レバノン、モーリタニア、
モロッコ、オーマン、パレスチナ、
スーダン、チュニジア、アラブ首長国連邦、
イエメン　2021年

イエメン共和国
Republic of Yemen
首都　サナア
代表リストへの登録数　3
条約締約年　2007年

❶サナアの歌（Songs of Sana'a）
2008年 ← 2003年第2回傑作宣言
❷ナツメヤシの知識、技術、伝統及び慣習
（Date palm, knowledge, skills, traditions and practices）
2019年
❸アラビア書道：知識、技術及び慣習 *New*
（Arabic calligraphy、knowledge、skills
and practices） 2021年

カタール国
State of Qatar
首都　ドーハ
代表リストへの登録数　3
条約締約年　2008年

❶鷹狩り、生きた人間の遺産
（Falconry, a living human heritage）
アラブ首長国連邦／カタール／サウジアラビア／
シリア／モロッコ／モンゴル／韓国／スペイン／
フランス／ベルギー／チェコ／オーストリア／
ハンガリー／カザフスタン／パキスタン／ドイツ／
イタリア／ポルトガル
2010年*／2012年*／2016年／2021年
❷アラビア・コーヒー、寛容のシンボル
（Arabic coffee, a symbol of generosity）
アラブ首長国連邦／オマーン／サウジアラビア／
カタール　2015年
❸マジリス、文化的・社会的な空間
（Majlis, a cultural and social space）
アラブ首長国連邦／オマーン／サウジアラビア／
カタール　　2015年

バーレーン王国
Kingdom of Bahrain
首都　マナーマ
代表リストへの登録数　3
条約締約年　2014年

❶ナツメヤシの知識、技術、伝統及び慣習
（Date palm, knowledge, skills, traditions and practices）
2019年
❷フィジーリ *New*（Fjiri） 2021年
❸アラビア書道：知識、技術及び慣習 *New*
（Arabic calligraphy、knowledge、skills
and practices）
バーレン、アルジェリア、サウジアラビア、
エジプト、イラク、ヨルダン、クウェート、
レバノン、モーリタニア、モロッコ、
オーマン、パレスチナ、スーダン、
チュニジア、アラブ首長国連邦、イエメン
2021年

地域別・国別一覧

サウジアラビア王国
Kingdom of Saudi Arabia
首都　リヤド
代表リストへの登録数　9
条約締約年　2008年

オマーン国
Sultanate of Oman
首都　マスカット
代表リストへの登録数　11
条約締約年　2005年

❶鷹狩り、生きた人間の遺産
（Falconry, a living human heritage）
2010年／2012年／2016年／2021年

❷アラビア・コーヒー、寛容のシンボル
（Arabic coffee, a symbol of generosity）
アラブ首長国連邦／オマーン／サウジアラビア／
カタール　2015年

❸マジリス、文化的・社会的な空間
（Majlis, a cultural and social space）
アラブ首長国連邦／オマーン／サウジアラビア／
カタール　2015年

❹アラルダ・アルナジャー、サウジアラビアの
舞踊、太鼓、詩歌
（Alardah Alnajdiyah, dance, drumming and poetry
in Saudi Arabia）　2015年

❺アル・メスマー、ドラムと棒のダンス
（Almezmar, drumming and dancing with sticks）
2016年

❻アル・カト アル・アスィーリ、サウジアラビア
のアスィール地方の女性の伝統的な内壁装飾
（Al-Qatt Al-Asiri, female traditional interior wall
decoration in Asir, Saudi Arabia）　2017年

❼ナツメヤシの知識、技術、伝統及び慣習
（Date palm, knowledge, skills, traditions and practices）
2019年

❽伝統的な織物、アル・サドゥ
（Traditional weaving of Al Sadu）
サウジアラビア／クウェート　2020年

❾アラビア書道：知識、技術及び慣習　*New*
（Arabic calligraphy、knowledge、skills
and practices）
サウジアラビア、アルジェリア、バーレン、
エジプト、イラク、ヨルダン、クウェート、
レバノン、モーリタニア、モロッコ、
オーマン、パレスチナ、スーダン、
チュニジア、アラブ首長国連邦、イエメン
2021年

❶アルバラア、オマーンのドファーリ渓谷群の
音楽と舞踊
（Al-Bar'ah, music and dance of Oman Dhofari
valleys）　2010年

❷アル・アジ、エレジー、行列行進、詩
（Al-Azi, elegy, processional march and poetry）
2012年

❸アル・タグルーダ、アラブ首長国連邦と
オマーンの伝統的なベドウィン族の詠唱詩
（Al-Taghrooda, traditional Bedouin chanted poetry
in the United Arab Emirates and the Sultanate of
Oman）
アラブ首長国連邦／オマーン　2012年

❹アル・アヤラ、オマーン-アラブ首長国連邦の
伝統芸能
（Al-Ayyala, a traditional performing art of the
Sultanate of Oman and the United Arab Emirates）
アラブ首長国連邦／オマーン　2014年

❺アラビア・コーヒー、寛容のシンボル
（Arabic coffee, a symbol of generocity）
アラブ首長国連邦／オマーン／サウジアラビア／
カタール　2015年

❻マジリス、文化的・社会的な空間
（Majlis, a cultural and social space）
アラブ首長国連邦／オマーン／サウジアラビア／
カタール　2015年

❼アル・ラズファ、伝統芸能
（Al-Razfa, a traditional performing art）
アラブ首長国連邦／オマーン　2015年

❽馬とラクダのアルダハ
（Horse and camel Ardhah）　2018年

❾ナツメヤシの知識、技術、伝統及び慣習
（Date palm, knowledge, skills, traditions and practices）
2019年

❿競駝：ラクダにまつわる社会的慣習と祭りの資産
（Camel racing、a social practice and a festive
heritage associated with camels）
アラブ首長国連邦／オマーン　2020年

⓫アラビア書道：知識、技術及び慣習　*New*
（Arabic calligraphy、knowledge、skills
and practices）　2021年

地域別・国別一覧

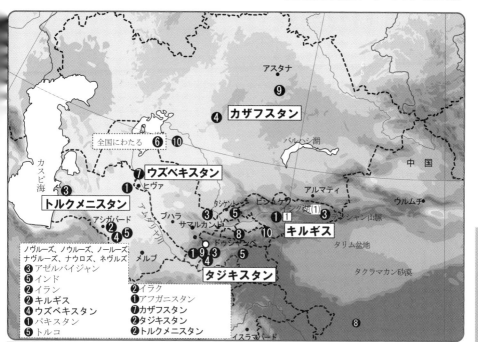

ノヴルーズ、ノウルーズ、ノールーズ、
ナヴルーズ、ナウルズ、ネヴルズ
❸アゼルバイジャン
❺インド
❷イラン
❷キルギス
❹ウズベキスタン
❶パキスタン
❺トルコ
❷イラク
❶アフガニスタン
❼カザフスタン
❷タジキスタン
❷トルクメニスタン

地域別・国別一覧

カザフスタン共和国
Republic of Kazakhstan
首都　アスタナ
代表リストへの登録数　11
条約締約年　2011年

❶ドンブラ・キュイ或はキュ、カザフの伝統芸術
（Kazakh traditional art of Dombra Kuy）　2014年
❷キルギスとカザフのユルト（チュルク族の遊牧民の住居）をつくる伝統的な知識と技術
（Traditional knowledge and skills in making Kyrgyz and Kazakh yurts（Turkic nomadic dwellings））
カザフスタン／キルギス　2014年
❸アイティシュ／アイティス、即興演奏の芸術
（Aitysh/Aitys, art of improvisation）
カザフスタン／キルギス　2015年
❹鷹狩り、生きた人間の遺産
（Falconry, a living human heritage）
アラブ首長国連邦／カタール／サウジアラビア／シリア／モロッコ／モンゴル／韓国／スペイン／フランス／ベルギー／チェコ／オーストリア／ハンガリー／カザフスタン／パキスタン／ドイツ／イタリア／ポルトガル
2010年／2012年／2016年／2021年
❺カザフスタンのクレセィ
（Kuresi in Kazakhstan）　2016年
❻フラットブレッドの製造と共有の文化：ラヴァシュ、カトリマ、ジュプカ、ユフカ
（Flatbread making and sharing culture: Lavash, Katyrma, Jupka, Yufka）
アゼルバイジャン／イラン／カザフスタン／キルギス／トルコ　2016年
❼ナウルズ（Nauryz）
若干の呼称の違いはあるが、アゼルバイジャン／インド／イラン／キルギス／ウズベキスタン／パキスタン／トルコ／イラク／アフガニスタン／カザフスタン／タジキスタン／トルクメニスタンとの共同登録　2009年／2016年
❽カザフの伝統的なアスック・ゲーム
（Kazakh traditional Assyk games）　2017年
❾カザフのホース・ブリーダーの伝統的な春祭りの儀式（Traditional spring festive rites of the Kazakh horse breeders）　2018年
❿デデ・クォルクード／コルキト・アタ／デデ・コルクトの遺産、叙事詩文化、民話、民謡
（Heritage of Dede Qorqud/Korkyt Ata/Dede Korkut, epic culture, folk tales and music）
アゼルバイジャン・カザフスタン・トルコ
2018年
⓫伝統的な知的戦略ゲーム：トギズクマラク、トグズ・コルゴール、マンガラ／ゲチュルメ
（Traditional intelligence and strategy game: Togyzqumalaq、Toguz Korgool、Mangala/Göçürme）
カザフスタン／キルギス／トルコ　2020年

85

トルクメニスタン
Turkmenistan
首都　アシガバード
代表リストへの登録数　5
条約締約年　2011年

❶ゴログリーの叙事詩の芸術　（Epic art of Gorogly）　2015年

❷ノウルーズ（Nawruz）
　若干の呼称の違いはあるが、アゼルバイジャン／インド／イラン／キルギス／ウズベキスタン／パキスタン／トルコ／イラク／アフガニスタン／カザフスタン／タジキスタン／トルクメニスタンとの共同登録　2009年＊／2016年

❸歌と踊りのクシデピディの儀式
　（Kushtdepdi rite of singing and dancing）　2017年

❹トルクメニスタンの伝統的なトルクメン・カーペット製造芸術
　（Traditional turkmen carpet making art in Turkmenistan）　2019年

❺ドゥタール製作の職人技能と歌を伴う伝統音楽演奏芸術　*New*
　（Dutar making craftsmanship and traditional music performing art combined with singing）2021年

ウズベキスタン共和国
Republic of Uzbekistan
首都　タシケント
代表リストへの登録数　9
グッド・プラクティスへの選定数　1
条約締約年　2008年

❶ボイスン地域の文化的空間　（Cultural space of Boysun District）
　2008年 ← 2001年第1回傑作宣言

❷シャシュマカムの音楽（Shashmaqom music）
　ウズベキスタン／タジキスタン
　2008年 ← 2003年第2回傑作宣言

❸カッタ・アシュラ（Katta Ashula）　2009年

❹ナヴルーズ（Navruz）
　若干の呼称の違いはあるが、アゼルバイジャン／インド／イラン／キルギス／ウズベキスタン／パキスタン／トルコ／イラク／アフガニスタン／カザフスタン／タジキスタン／トルクメニスタンとの共同登録　2009年＊／2016年

❺アスキア、機知の芸術
　（Askiya, the art of wit）　2014年

❻パロフの文化と伝統
　（Palov culture and tradition）　2016年

❼ホラズムの舞踊、ラズギ
　（Khorazm dance, Lazgi）　2019年

❽ミニアチュール芸術　（Art of miniature）
　アゼルバイジャン／イラン／トルコ／ウズベキスタン　2020年

❾バクシの芸術*New*（Bakhshi art）　2021年

グッド・プラクティスに選定されている無形文化遺産

(1)マルギラン工芸開発センター、伝統技術をつくるアトラスとアドラスの保護
　（Margilan Crafts Development Centre, safeguarding of the atlas and adras making traditional technologies ）　2017年

キルギス共和国
Kyrgyz Republic
首都　ビシュケク
代表リストへの登録数　10
緊急保護リストへの登録数　1
グッド・プラクティスへの登録数　1
条約締約年　2006年

❶キルギスの叙事詩の語り部アキンの芸術
（Art of the Akyns, Kirghiz epic tellers ）
2008年 ← 2003年第2回傑作宣言

❷ノールーズ（Nooruz）
若干の呼称の違いはあるが、アゼルバイジャン／インド／イラン／キルギス／ウズベキスタン／
パキスタン／トルコ／イラク／アフガニスタン／カザフスタン／タジキスタン／トルクメニスタン
との共同登録　　2009年＊／2016年

❸キルギスの叙事詩の三部作：マナス、セメタイ、セイテク
（Kyrgyz epic trilogy: Manas, Semetey, Seytek）
2013年

❹キルギスとカザフのユルト（チュルク族の遊牧民の住居）をつくる伝統的な知識と技術
（Traditional knowledge and skills in making Kyrgyz and Kazakh yurts（Turkic nomadic dwellings））
カザフスタン／キルギス　2014年

❺アイティシュ／アイティス、即興演奏の芸術
（Aitysh/Aitys, art of improvisation）
カザフスタン／キルギス　2015年

❻フラットブレッドの製造と共有の文化：ラヴァシュ、カトリマ、ジュプカ、ユフカ
（Flatbread making and sharing culture: Lavash, Katyrma, Jupka, Yufka）
アゼルバイジャン／イラン／カザフスタン／キルギス／トルコ　2016年

❼コクボル、伝統騎馬競技
（Kok boru, traditional horse game）　2017年

❽アク・カルパックの職人芸、キルギス男性の帽子製造・着帽の伝統的な知識と技術
（Ak-kalpak craftsmanship, traditional knowledge and skills in making and wearing Kyrgyz men's
headwear）　2019年

❾伝統的な知的戦略ゲーム：トギズクマラク、トグズ・コルゴール、マンガラ／ゲチュルメ
（Traditional intelligence and strategy game: Togyzqumalaq、Toguz Korgool、Mangala/Göçürme）
カザフスタン／キルギス／トルコ　2020年

❿鷹狩り、生きた人間の遺産　*New*
（Falconry, a living human heritage）　2021年

＊緊急保護リストに登録されている無形文化遺産
①アラ・キーズとシルダック、キルギスの伝統的なフェルト絨毯芸術
（Ala-kiyiz and Shyrdak, art of Kyrgyz traditional felt carpets）
2012年　★【緊急保護】

グッド・プラクティスに選定されている無形文化遺産
(1) 遊牧民のゲーム群、遺産の再発見と多様性の祝福　*New*
（Nomad games、rediscovering heritage、celebrating diversity）
2021年

地域別・国別一覧

タジキスタン共和国　Republic of Tajikistan

首都　ドゥシャンベ
代表リストへの登録数　5
条約締約年　2010年

❶シャシュマカムの音楽（Shashmaqom music）ウズベキスタン／タジキスタン
2008年 ← 2003年第2回傑作宣言
❷ナヴルーズ（Navruz）
若干の呼称の違いはあるが、アゼルバイジャン／インド／イラン／キルギス／ウズベキスタン／
パキスタン／トルコ／イラク／アフガニスタン／カザフスタン／タジキスタン／トルクメニスタン
との共同登録　2009年＊／2016年
❸オシュ・パラフ、タジキスタンの伝統食とその社会的・文化的環境
（Oshi Palav, a traditional meal and its social and cultural contexts in Tajikistan）　2016年
❹チャカン、タジキスタン共和国の刺繍芸術（Chakan, embroidery art in the Republic of Tajikistan）2018年
❺ファラク*New*（Falak）2021年

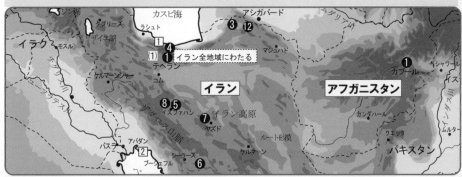

イラン・イスラム共和国

Islamic Republic of Iran
首都　テヘラン
代表リストへの登録数　14
緊急保護リストへの登録数　2
グッドプラクティスへの登録数　1
条約締約年　2006年

❶イラン音楽のラディーフ
（The Radif of Iranian music）　2009年
❷ノウルーズ（Nowrouz）
若干の呼称の違いはあるが、アゼルバイジャン／
インド／イラン／キルギス／ウズベキスタン／
パキスタン／トルコ／イラク／アフガニスタン／
カザフスタン／タジキスタン／トルクメニスタン
との共同登録　2009年＊／2016年
❸ホラーサンのバクシーの音楽
（Music of the Bakhshis of Khorasan）　2010年
❹パフレヴァーンとズールハーネの儀式
（Pahlevani and Zoorkhanei rituals）　2010年
❺タァズィーエの儀式の演劇芸術
（Ritual dramatic art of Ta'ziye）　2010年
❻ファルスの絨毯織りの伝統技術
（Traditional skills of carpet weaving in Fars）
2010年
❼カシャーンの絨毯織りの伝統技術

（Traditional skills of carpet weaving in Kashan）
2010年
❽カシャーンのマシュハド・アルダハールの
ガーリシューヤーンの儀式
（Qalisuyan rituals of Mashad-e Ardehal in asan）
2012年
❾フラットブレッドの製造と共有の文化：ラヴァ
シュ、カトリマ、ジュプカ、ユフカ
（Flatbread making and sharing culture: Lavash,
Katyrma, Jupka, Yufka）
アゼルバイジャン／イラン／カザフスタン／
キルギス／トルコ　2016年
❿チョガン、音楽と語りを伴奏の馬乗りゲーム
（Chogn, a horse-riding game accompanied by
music and storytelling）　2017年
⓫カマンチェ／カマンチャ工芸・演奏の芸術、
擦弦楽器　（Kazakh traditional Assyk games）
イラン／アゼルバイジャン　2017年
⓬ドタールの工芸と演奏の伝統技術（Tradi-
tional skills of crafting and playing Dotār）2019年
⓭ミニアチュール芸術（Art of miniature）
アゼルバイジャン／イラン／トルコ／
ウズベキスタン　2020年
⓮聖タデウス修道院への巡礼（Pilgrimage to
the St。Thaddeus Apostle Monastery）
イラン／アルメニア　2020年

＊緊急保護リストに登録されている無形文化遺産

① ナッガーリー、イランの劇的物語り （Naqqali, Iranian dramatic story-telling）
2011年　★【緊急保護】
② ペルシャ湾でイランのレンジュ船を建造し航行させる伝統技術
（Traditional skills of building and sailing Iranian Lenj boats in the Persian Gulf）2011年　★【緊急保護】

グッド・プラクティスに選定されている無形文化遺産

(1) イランのカリグラフィーの伝統芸術を保護する為の国家プログラム　*New*
（National programme to safeguard the traditional art of calligraphy in Iran）　2021年

アフガニスタン・イスラム国 Islamic State of Afghanistan
首都　カブール
代表リストへの登録数　1
条約締約年　2009年

❶ ナウルーズ　（Nawrouz）
若干の呼称の違いはあるが、アゼルバイジャン／インド／イラン／キルギス／ウズベキスタン／
パキスタン／トルコ／イラク／アフガニスタン／カザフスタン／タジキスタン／トルクメニスタン
との共同登録　2009年／2016年

ブータン王国
Kingdom of Bhutan
首都　ティンプー　代表リストへの登録数　1　条約締約年　2005年

❶ ドラミツェの太鼓打ちの仮面舞踊　（Mask dance of the drums from Drametse）
2008年　← 2005年第3回傑作宣言

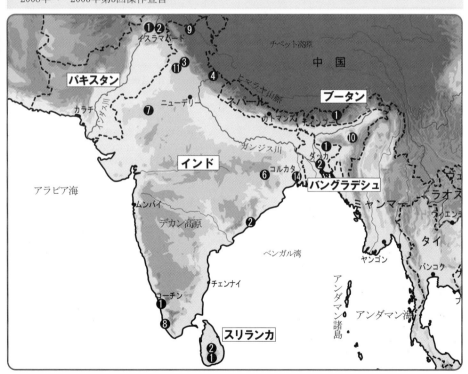

<div style="text-align: right">地域別・国別一覧</div>

パキスタン・イスラム共和国
Islamic Republic of Pakistan
首都　イスラマバード
代表リストへの登録数　2
緊急保護リストへの登録数　1
条約締約年　2005年

❶ノウルズ（Nowruz）
若干の呼称の違いはあるが、アゼルバイジャン／インド／イラン／キルギス／ウズベキスタン／パキスタン／トルコ／イラク／アフガニスタン／カザフスタン／タジキスタン／トルクメニスタンとの共同登録　2009年／2016年
❷鷹狩り、生きた人間の遺産
（Falconry, a living human heritage）
2010年／2012年／2016年／2021年

＊緊急保護リストに登録されている無形文化遺産

①スリ・ジャゲク（太陽観測）、太陽・月・星の局地観測に基づく伝統的な気象および天文の運行術
（Suri Jagek (observing the sun), traditional meteorological and astronomical practice based on the observation of the sun, moon and stars in reference to the local topography）
2018年　★【緊急保護】

バングラデシュ人民共和国
People's Republic of Bangladesh
首都　ダッカ
代表リストへの登録数　4
条約締約年　2009年

❶バウルの歌（Baul songs）
2008年 ← 2005年第3回傑作宣言
❷ジャムダニ織りの伝統芸術
（Traditional art of Jamdani weaving）　2013年
❸ポヘラ・ボイシャクでのマンガル・ショブハジャトラ
（Mangal Shobhajatra on Pahela Baishakh）2016年
❹シレットの織物シタル・パティの伝統芸術
（Traditional art of Shital Pati weaving of Sylhet）
2017年

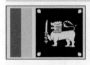

スリランカ民主社会主義共和国
Democratic Socialist Republic of Sri Lanka
首都　スリジャヤワルダナプラコッテ
代表リストへの登録数　2
条約締約年　2008年

❶ルカダ・ナチャ、スリランカの伝統的な糸操り人形劇
（Rukada Natya, traditional string puppet drama in Sri Lanka）2018年
❷ドゥンバラ織の伝統的職人技能
（ Traditional craftsmanship of making Dumbara Ratā Kalāla）　2021年

インド　India
首都　デリー
代表リストへの登録数　14
条約締約年　2005年

❶クッティヤターム、サンスクリット劇
（Kuttiyattam, sanskrit theatre）
2008年 ← 2001年第1回傑作宣言
❷ヴェーダ詠唱の伝統
（Tradition of Vedic chanting）
2008年 ← 2003年第2回傑作宣言
❸ラムリーラ、ラーマーヤナの伝統劇
（Ramlila, the traditional performance of the Ramayana）　2008年←2005年第3回傑作宣言
❹ラマン：インド、ガルワール・ヒマラヤの宗教的祭事と儀式の演劇
（Ramman:religious festival and ritual theatre of the Garhwal Himalayas, India）　2009年
❺ノウルーズ　（Nowrouz）
若干の呼称の違いはあるが、アゼルバイジャン／インド／イラン／キルギス／ウズベキスタン／パキスタン／トルコ／イラク／アフガニスタン／カザフスタン／タジキスタン／トルクメニスタンとの共同登録　2009年*／2016年
＊ 2009年にアゼルバイジャンなど7か国で登録、2016年にアフガニスタン、イラク、カザフスタン、タジキスタン、トルクメニスタンを加え、12か国で新規登録となった。
❻チョウの舞踊（Chhau dance）　2010年
❼ラジャスタン州のカルベリアの民謡と舞踊
（Kalbelia folk songs and dances of Rajasthan）
2010年
❽ムディエッツ、ケララ州の儀式的な舞踊劇
（Mudiyettu, ritual theatre and dance drama of Kerala）　2010年
❾ラダックの神懸かり：インド、ジャンムー・カシミール州とトランス・ヒマラヤ地域ラダックでの神聖経典の暗唱
（Buddhist chanting of Ladakh: recitation of sacred Buddhist texts in the trans-Himalayan Ladakh region, Jammu and Kashmir, India）
2012年
❿サンキルタナ：マニプル州の儀式的な歌唱、太鼓、舞踊（Sankirtana, ritual singing, drumming and dancing of Manipur）　2013年
⓫インド、パンジャーブ州ジャンディアーラ・グールのサシーラ族間の伝統的な真鍮銅用具製造
（Traditional brass and copper craft of utensil making among the Thatheras of Jandiala Guru, Punjab, India）　2014年
⓬ヨガ（Yoga）　2016年
⓭クンブ・メーラ（Kumbh Mela）　2017年
⓮コルカタのドゥルガー・プージャ　*New*
（Durga Puja in Kolkata）　2021年

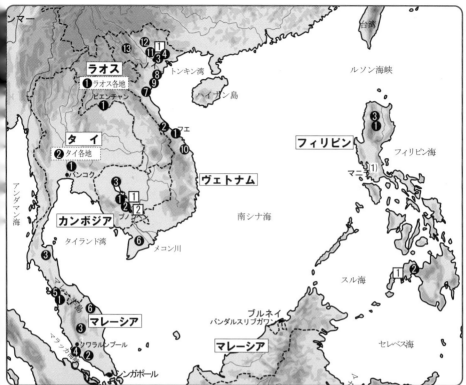

ヴェトナム社会主義共和国
Socialist Republic of Viet Nam

首都　ハノイ
代表リストへの登録数　13
緊急保護リストへの登録数　1
条約締約年　2005年

❶ヴェトナムの宮廷音楽、ニャー・ニャック
（Nha Nhac, Vietnamese court music）
2008年 ← 2003年第2回傑作宣言

❷ゴングの文化空間（Space of gong culture）
2008年 ← 2005年第3回傑作宣言

❸クァン・ホ・バク・ニンの民俗音楽
（Quan Ho Bac Ninh folk songs）　2009年

❹フードンとソクの寺院群のジョン・フェスティバル
（Giong festival of Phu Dong and Soc temples）
2010年

❺フート省のフン王（雄王）の崇拝
（Worship of Hung kings in Phu Tho）　2012年

❻ヴェトナム南部のドン・カー・タイ・トゥーの
音楽と歌の芸術
（Art of Don ca tai tu music and song in southern
Viet Nam）　2013年

❼中部の民謡「ヴィ」と「ザム」
（Vi and Giam folk songs of Nghe Tinh）　2014年

❽綱引きの儀式と遊戯（Tugging rituals and games）
カンボジア／フィリピン／韓国／ヴェトナム
2015年

❾ヴェトナムの信仰・母三府（マウタムフー）
（Practices related to the Viet beliefs in the Mother
Goddesses of Three Realms）　2016年

❿ヴェトナム中央部のバイ・チョイの芸術
（The art of Bài Chòi in Central Viet Nam）
2017年

⓫ヴェトナム、フート省のソアン唱歌
（Xoan singing of Phu Tho Province, Viet Nam）
2017年*
*2011年緊急保護登録 → 2017年代表リストへ

⓬ヴェトナムにおけるタイー族、ヌン族、
タイ族のテンの慣習
（Practices of Then by Tày, Nùng and
Thái ethnic groups in Viet Nam）　2019年

⓭ヴェトナムにおけるタイ族のソエ舞踊の芸術　*New*
（Art of Xòe dance of the Tai people in Viet Nam）
2021年

＊緊急保護リストに登録されている無形文化遺産

①カー・チューの歌　（Ca tru singing）
2009年　★【緊急保護】

タイ王国
Kingdom of Thailand
首都　バンコク
代表リストへの登録数　3
条約締約年　2016年

❶コーン、タイの仮面舞踊劇
（Khon, masked dance drama in Thailand）2018年
❷ヌア・タイ、伝統的なタイのマッサージ
（Nuad Thai, traditional Thai massage）　2019年
❸ノーラー、タイ南部の舞踊（Nora、dance
drama in southern Thailand）　2021年

ラオス人民民主共和国
Lao People's Democratic Republic
首都　ビエンチャン
代表リストへの登録数　1
条約締約年　2009年

❶ラオ族のケーン音楽
（Khaen musique of the Lao people）　2017年

カンボジア王国
Kingdom of Cambodia
首都　プノンペン
代表リストへの登録数　3
緊急保護リストへの登録数　2
条約締約年　2006年

❶カンボジアの王家の舞踊
（Royal ballet of Cambodia）
2008年 ← 2003年第2回傑作宣言
❷スバエク・トム、クメールの影絵劇
（Sbek Thom, Khmer shadow theatre）
2008年 ← 2005年第3回傑作宣言
❸綱引きの儀式と遊戯
（Tugging rituals and games）
カンボジア／フィリピン／韓国／ヴェトナム
2015年

＊緊急保護リストに登録されている無形文化遺産
①チャペイ・ダン・ヴェン
（Chapei Dang Veng）2016年　★【緊急保護】
②ワット・スヴァイ・アンデットの仮面舞踊劇
ラコーン・コル（Lkhon Khol Wat Svay Andet）
2018年　★【緊急保護】

シンガポール
Singapore
首都　シンガポール
代表リストへの登録数　1
条約締約年　2018年

❶シンガポールのホーカー文化：多文化都市の文脈におけるコミュニティの食事と料理の慣習
（Hawker culture in Singapore、community dining and culinary practices
in a multicultural urban context）　2020年

フィリピン共和国
Republic of the Philippines
首都　マニラ
代表リストへの登録数　3
緊急保護リストへの登録数　1
グッドプラクティスへの登録数 1
条約締約年　2006年

❶イフガオ族のフドフド詠歌
（Hudhud chants of the Ifugao）
2008年 ← 2001年第1回傑作宣言
❷ラナオ湖のマラナオ族のダランゲン叙事詩
（Darangen epic of the Maranao people of Lake
Lanao）2008年 ← 2005年第3回傑作宣言
❸綱引きの儀式と遊戯（Tugging rituals and games）
カンボジア／フィリピン／韓国／ヴェトナム
2015年

＊緊急保護リストに登録されている無形文化遺産
①ブクログ、スバネン族の感謝祭の儀式の仕組み
（Buklog, thanksgiving ritual system of the Subanen）
2019年　★【緊急保護】

グッド・プラクティスに選定されている無形文化遺産
(1)生きた伝統を学ぶ学校（SLT）　*New*
（The School of Living Traditions (SLT)）2021年

マレーシア
Malaysia
首都　クアラルンプール
代表リストへの登録数　6
条約締約年　2013年

❶マ・ヨン舞踊劇（Mak Yong theatre）
2008年 ← 2005年第3回傑作宣言
❷ドンダン・サヤン（Dondang Sayang）2018年
❸シラット（Silat）　2019年
❹人間と海の持続可能な関係を維持するための
王船の儀式、祭礼と関連する慣習
（Ong Chun/Wangchuan/Wangkang ceremony、
rituals and related practices for maintaining
the sustainable connection between man and
the ocean）　中国／マレーシア 2020年
❺パントゥン（Pantun）
インドネシア／マレーシア　2020年
❻ソンケット*New*（Songket）　2021年

地域別・国別一覧

インドネシア共和国
Republic of Indonesia
首都　ジャカルタ
代表リストへの登録数　9　緊急保護リストへの登録数　2　グッド・プラクティスへの選定数 1
条約締約年　2007年

❶ワヤンの人形劇（Wayang puppet theatre）　　2008年 ← 2003年第2回傑作宣言
❷インドネシアのクリス（Indonesian Kris）　　2008年 ← 2005年第3回傑作宣言
❸インドネシアのバティック　（Indonesian Batik）　　2009年
❹インドネシアのアンクルン　（Indonesian Angklung）　　2010年
❺バリの3つのジャンルの伝統舞踊　（Three genres of traditional dance in Bali）　　2015年
❻ピニシ、南スラウェシの造船芸術　（Pinisi, art of boatbuilding in South Sulawesi）　　2017年
❼プンチャック・シラットの伝統（Traditions of Pencak Silat）　　2019年
❽パントゥン（Pantun）　　インドネシア／マレーシア　2020年
❾ガムラン*New*（ Gamelan）　　2021年

＊緊急保護リストに登録されている無形文化遺産

①サマン・ダンス（Saman dance）
　2011年　★【緊急保護】
②パプア人の手工芸、ノケンの多機能編みバッグ
　（Noken multifunctional knotted or woven bag, handcraft of the people of Papua）
　2012年　★【緊急保護】

グッド・プラクティスに選定されている無形文化遺産

(1)ペカロンガンのバティック博物館との連携による初等、中等、高等、職業の各学校と工芸学校
　の学生の為のインドネシアのバティック無形文化遺産の教育と研修
　（Education and training in Indonesian Batik intangible cultural heritage for elementary, junior,
　senior, vocational school and polytechnic students, in collaboration with the Batik Museum in
　Pekalongan）　2009年

地域別・国別一覧

モンゴル国　Mongolia

首都　ウランバートル
代表リストへの登録数　8
緊急保護リストへの登録数　7
条約締約年　2005年

❶馬頭琴の伝統音楽
（Traditional music of the Morin Khuur）
2008年 ← 2003年第2回傑作宣言

❷オルティン・ドー、伝統的民謡の長唄
（Urtiin Duu, traditional folk long song）
モンゴル／中国
2008年 ← 2005年第3回傑作宣言

❸モンゴルの伝統芸術のホーミー
（The Mongolian traditional art of Khoomei）2010年

❹ナーダム、モンゴルの伝統的なお祭り
（Naadam, Mongolian traditional festival）
2010年

❺鷹狩り、生きた人間の遺産
（Falconry, a living human heritage）
アラブ首長国連邦／カタール／サウジアラビア／
シリア／モロッコ／モンゴル／韓国／スペイン／
フランス／ベルギー／チェコ／オーストリア／
ハンガリー／カザフスタン／パキスタン／ドイツ／
イタリア／ポルトガル
2010年／2012年／2016年／2021年

❻モンゴル・ゲルの伝統工芸技術とその関連慣習
（Traditional craftsmanship of the Mongol Ger and
its associated customs）
2013年

❼モンゴル人のナックルボーン・シューティング
（Mongolian knuckle-bone shooting）
2014年

❽伝統的なフフルでの馬乳酒（アイラグ）の
製造技術と関連する慣習
（Traditional technique of making Airag in
Khokhuur and its associated customs）
2019年

＊緊急保護リストに登録されている無形文化遺産

①モンゴル・ビエルゲー：モンゴルの伝統的民族舞踊
　（Mongol Biyelgee:Mongolian traditional folk dance）
　2009年　★【緊急保護】
②モンゴル・トゥーリ：モンゴルの叙事詩　（Mongol Tuuli:Mongolian epic）
　2009年　★【緊急保護】
③ツォールの伝統的な音楽　（Traditional music of the Tsuur）
　2009年　★【緊急保護】
④リンベの民謡長唄演奏技法−循環呼吸
　（Folk long song performance technique of Limbe performances - circular breathing）
　2011年　★【緊急保護】
⑤モンゴル書道　（Mongolian calligraphy）
　2013年　★【緊急保護】
⑥ラクダを宥める儀式　（Coaxing ritual for camels）
　2015年　★【緊急保護】
⑦聖地を崇拝するモンゴル人の伝統的な慣習
　（(Mongolian traditional practices of worshipping the sacred sites）
　2017年　★【緊急保護】

中華人民共和国　People's Republic of China　　首都　ペキン（北京）
代表リストへの登録数　34
緊急保護リストへの登録数　7
グッド・プラクティスへの選定数　1
条約締約年　2004年

❶昆劇　（Kun Qu opera）
　2008年　← 2001年第1回傑作宣言
❷古琴とその音楽　（Guqin and its music）
　2008年　← 2003年第2回傑作宣言
❸新疆のウイグル族のムカーム
　（Uyghur Muqam of Xinjiang）
　2008年　← 2005年第3回傑作宣言
❹オルティン・ドー、伝統的民謡の長唄
　（Urtiin Duu, traditional folk long song）
　モンゴル／中国
　2008年　← 2005年第3回傑作宣言
❺中国篆刻芸術
　（The art of Chinese seak engraving）　　2009年
❻中国版木印刷技術
　（China engraved block printing technique）
　2009年
❼中国書道　（Chinese calligraphy）　　2009年
❽中国剪紙　（Chinese paper-cut）　　2009年
❾中国の伝統的な木結構造の建築技芸
　（Chinese traditional architectual craftmanship for
　　timber-framed structures）　　2009年
❿南京雲錦工芸
　（The craftmanship of Nanjing Yunjin brocade）
　2009年
⓫端午節　（The Dragon Boat festival）
　2009年

⓬中国の朝鮮族の農楽舞
　（Farmers' dance of China's Korean ethnic group）
　2009年
⓭ケサル叙事詩の伝統　（Gesar epic tradition）
　2009年
⓮トン族の大歌
　（Grand song of the Dong ethnic group）　　2009年
⓯花児　（Hua'er）　　2009年
⓰マナス　（Manas）　　　2009年
⓱媽祖信仰（Mazu belief and customs）　2009年
⓲歌のモンゴル芸術：ホーミー
　（Mongolian art of singing:Khoomei）　　2009年
⓳南音　（Nanyin）　　2009年
⓴熱貢芸術　（Regong arts）　　2009年
㉑中国の養蚕と絹の技芸
　（Sericulture and silk craftsmanship of China）
　2009年
㉒チベット・オペラ　（Tibetan opera）　2009年
㉓伝統的な龍泉青磁の焼成技術
　（Traditional firing technology of Longquan
　　celadon）　　2009年
㉔伝統的な宣紙の手工芸
　（Traditional handicrafts of making Xuan paper）
　2009年
㉕西安鼓楽　（Xi'an wind and percussion ensemble）
　2009年

地域別・国別一覧

地域別・国別一覧

❷❻粤劇（Yueju opera）　2009年
❷❼伝統的な中医針灸
　（Acupuncture and moxibustion of traditional
　Chinese medicine）　2010年
❷❽京劇（Peking opera）　2010年
❷❾中国の影絵人形芝居
　（Chinese shadow puppetry）2011年
❸❿中国珠算、そろばんでの算術計算の知識と慣習
　（Chinese Zhusuan, knowledge and practices of
　mathematical calculation through the abacus）
　2013年
❸❶二十四節気、太陽の1年の動きの観察を通じて
　発達した中国人の時間と実践の知識
　（The Twenty-Four Solar Terms, knowledge of time
　and practices developed in China through observa
　tion of the sun's annual motion）　2016年
❸❷中国のチベット民族の生命、健康及び病気の
　予防と治療に関する知識と実践：チベット
　医学におけるルム薬湯
　（Lum medicinal bathing of Sowa Rigpa,knowledge
　and practices concerning life）　2018年
❸❸人間と海の持続可能な関係を維持するための
　王船の儀式、祭礼と関連する慣習
　（Ong Chun/Wangchuan/Wangkang ceremony、
　rituals and related practices for maintaining
　the sustainable connection between man and
　the ocean）　中国／マレーシア　2020年
❸❹太極拳（Taijiquan）　2020年

グッド・プラクティスに選定されている無形文化遺産

(1)福建省の操り人形師の次世代育成の為の戦略
　（Strategy for training coming generations of
　Fujian puppetry practitioners）　2012年

＊緊急保護リストに登録されている無形文化遺産

①羌年節　（Qiang New Year festival）
　2009年　★【緊急保護】
②中国の木造アーチ橋建造の伝統的なデザイン
　と慣習
　（Traditional design and practices for building
　Chinese wooden arch bridges）
　2009年　★【緊急保護】
③伝統的な黎（リー）族の繊維技術：紡績、
　染色、製織、刺繍
　（Traditional Li textile techniques:spinning,
　dyeing, weaving and embroidering）
　2009年　★【緊急保護】
④メシュレプ（Meshrep）
　2010年　★【緊急保護】
⑤中国帆船の水密隔壁技術
　（Watertight-bulkhead technology of Chinese
　junks）　2010年　★【緊急保護】
⑥中国の木版印刷
　（Wooden movable-type printing of China）
　2010年　★【緊急保護】
⑦ホジェン族のイマカンの物語り
　（Hezhen Yimakan storytelling）
　2011年　★【緊急保護】

朝鮮民主主義人民共和国（北朝鮮）

Democratic People's Republic of Korea
首都　ピョンヤン（平壌）
代表リストへの登録数　3
条約締約年　2008年

❶北朝鮮の民謡アリラン
　（Arirang folk song in the Democratic People's
　Republic of Korea）
　2014年
❷北朝鮮の伝統的なキムチの製造方法
　（Tradition of kimchi-making in the Democratic
　People's Republic of Korea）
　2015年
❸朝鮮の伝統的レスリングであるシルム
　（Ssirum (wrestling) in the Democratic People's
　Republic of Korea）北朝鮮／韓国
　2018年

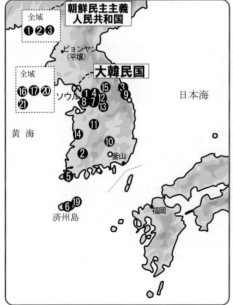

大韓民国
Republic of Korea
首都　ソウル
代表リストへの登録数　21
条約締約年　2005年

❶宗廟の祭礼と祭礼楽
（Royal ancestral ritual in the Jongmyo shrine and its music）　2008年 ← 2001年第1回傑作宣言
❷パンソリの演唱（Pansori epic chant）
2008年 ← 2003年第2回傑作宣言
❸江陵端午祭（カンルンタノジュ）
（Gangneung danoje festival）
2008年 ← 2005年第3回傑作宣言
❹処容舞（チョヨンム）
（Cheoyongmu）　2009年
❺カンガンスルレ
（Ganggangsullae）　2009年
❻済州（チェジュ）チルモリ堂霊登クッ
（Jeju Chilmeoridang Yeongdeunggut）　2009年
❼男寺党（ナムサダン）ノリ
（Namsadang Nori）　2009年
❽霊山斎（ヨンサンジェ）
（Yeongsanjae）　2009年
❾大木匠、伝統的な木造建築
（Daemokjang, traditional wooden architecture）
2010年
❿歌曲、管弦楽の伴奏による声楽曲
（Gagok, lyric song cycles accompanied by an orchestra）　2010年
⓫鷹狩り、生きた人間の遺産
（Falconry, a living human heritage）
アラブ首長国連邦／カタール／サウジアラビア／

シリア／モロッコ／モンゴル／韓国／スペイン／フランス／ベルギー／チェコ／オーストリア／ハンガリー／カザフスタン／パキスタン／ドイツ／イタリア／ポルトガル
2010年／2012年／2016年／2021年
⓬チュルタギ、綱渡り
（Jultagi, tightrope walking）　2011年
⓭テッキョン、韓国の伝統武芸
（Taekkyeon, a traditional Korean martial art）
2011年
⓮韓山地域の苧（カラムシ）織り
（Weaving of Mosi (fine ramie) in the Hansan region）　2011年
⓯アリラン、韓国の抒情詩的な民謡
（Arirang, lyrical folk song in the Republic of Korea）　2012年
⓰キムジャン、キムチ作りと分かち合い
（Kimjang, making and sharing kimchi）　2013年
⓱農楽、韓国の共同体の楽隊音楽、舞踊、儀式
（Nongak, community band music, dance and rituals in the Republic of Korea）2014年
⓲綱引きの儀式と遊戯（Tugging rituals and games）
カンボジア／フィリピン／韓国／ヴェトナム
2015年
⓳済州島の海女（女性ダイバー）の文化
（Culture of Jeju Haenyeo (women divers)）
2016年
⓴朝鮮の伝統的レスリングであるシルム
（Ssirum (wrestling) in the Democratic People's Republic of Korea) 北朝鮮／韓国　2018年
㉑燃灯会、韓国の燃灯祝祭
（Yeondeunghoe, lantern lighting festival in the Republic of Korea）　2020年

日本
Japan
首都　東京
代表リストへの登録数　22　　条約締約年　2004年

❶能楽（Nôgaku theatre）
2008年 ← 2001年第1回傑作宣言
❷人形浄瑠璃文楽
（Ningyo Johruri Bunraku puppet theatre）
2008年 ← 2003年第2回傑作宣言
❸歌舞伎（Kabuki theatre）
2008年 ← 2005年第3回傑作宣言
❹秋保の田植踊（Akiu no Taue Odori）　2009年
❺チャッキラコ（Chakkirako）　2009年
❻題目立（Daimokutate）　2009年
❼大日堂舞楽（Dainichido Bugaku）　2009年
❽雅楽（Gagaku）　2009年
❾早池峰神楽（Hayachine Kagura）　2009年
❿小千谷縮・越後上布-新潟県魚沼地方の麻織物の製造技術

（Ojiya-chijimi, Echigo-jofu:techniques of making ramie fabric in Uonuma region, Niigata Prefecture）
2009年
⓫奥能登のあえのこと（Oku-noto no Aenokoto）
2009年
⓬アイヌ古式舞踊（Traditional Ainu Dance）
2009年
⓭組踊、伝統的な沖縄の歌劇
（Kumiodori, traditional Okinawan musical theatre）
2010年
⓮結城紬、絹織物の生産技術
（Yuki-tsumugi, silk fabric production technique）
2010年

⑮壬生の花田植、広島県壬生の田植の儀式
（Mibu no Hana Taue, ritual of transplanting rice in Mibu, Hiroshima）　2011年

⑯佐陀神能、島根県佐太神社の神楽
（Sada Shin Noh, sacred dancing at Sada shrine, Shimane）　2011年

⑰那智の田楽、那智の火祭りで演じられる宗教的な民俗芸能
（Nachi no Dengaku, a religious performing art held at the Nachi fire festival）　2012年

⑱和食；日本人の伝統的な食文化
−正月を例として−
（Washoku, traditional dietary cultures of the Japanese, notably for the celebration of New Year）
2013年

⑲和紙；日本の手漉和紙技術
（Washi, craftsmanship of traditional Japanese hand-made pap）
（2009年）／2014年

⑳日本の山・鉾・屋台行事
（Yama, Hoko, Yatai, float festivals in Japan）
（2009年）／2014年

㉑来訪神：仮面・仮装の神々
（Raiho-shin, ritual visits of deities in masks and costumes）　2018年

㉒伝統建築工匠の技：木造建造物を受け継ぐための伝統技術
（Traditional skills、techniques and knowledge for the conservation and transmission of wooden architecture in Japan）　2020年

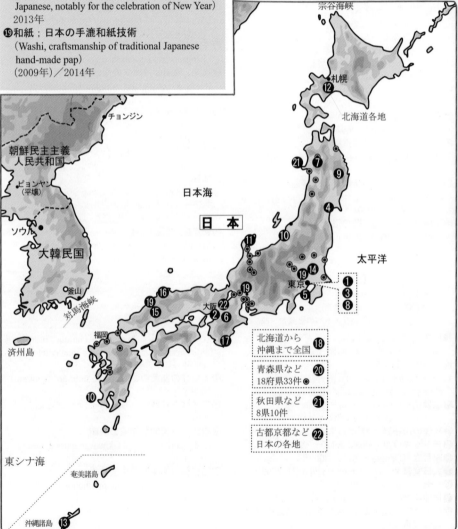

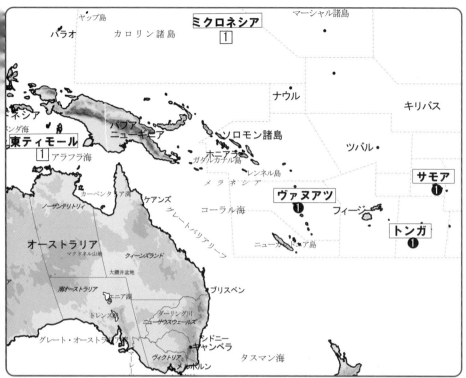

ヴァヌアツ共和国
Republic of Vanuatu
首都　ポートヴィラ
代表リストへの登録数　1
条約締約年　2010年

❶ヴァヌアツの砂絵（Vanuatu sand drawings）
2008年 ← 2003年第2回傑作宣言

トンガ王国
Kingdom of Tonga
首都　ヌクアロファ
代表リストへの登録数　1
条約締約年　2010年

❶トンガの舞踊と歌唱、ラカラカ
（Lakalaka, dances and sung speeches of Tonga）
2008年 ← 2003年第2回傑作宣言

サモア独立国
Independent State of Samoa
首都　アピア
代表リストへの登録数　1
条約締約年　2013年

❶イエ・サモア、ファインマットとその文化的価値
（'Ie Samoa, fine mat and its cultural value）
2019年

東ティモール *New*
The Democratic Republic of Timor-Leste
首都　ディリ
緊急保護リストへの登録数　1
条約締約年　2016年

＊緊急保護リストに登録されている無形文化遺産

①タイス、伝統的な繊維 *New*
（Tais、traditional textile）
2021年　★【緊急保護】

ミクロネシア *New*
Federated States of Micronesia
首都　パリキール
緊急保護リストへの登録数　1
条約締約年　2013年

＊緊急保護リストに登録されている無形文化遺産

①カロリン人の航法とカヌー製作 *New*
（Carolinian wayfinding and canoe making）
2021年　★【緊急保護】

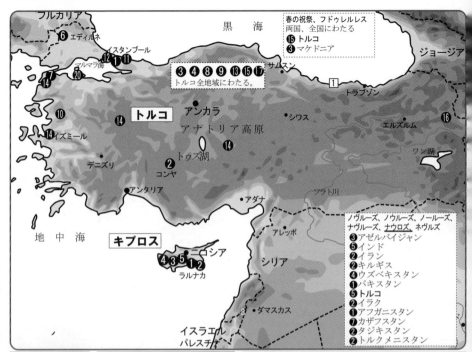

黒海

ブルガリア
⑥ エディルネ
イスタンブール
⑫⑪
マルマラ海
⑭⑦ ⑳
ジョージア
サムスン
③④⑧⑨⑬⑰
トルコ全地域にわたる。
トラブゾン

春の祝祭、フドゥレルレス
両国、全国にわたる
⑮ トルコ
③ マケドニア

⑩
トルコ
アンカラ
アナトリア高原
⑭ イズミール
⑭
⑭
⑯ エルズルム
シワス
ワン湖

デニズリ
トゥズ湖
② コンヤ
アンタリア
ユフラト川
アダナ

地中海

キプロス
ニコシア
④③⑤①②
ラルナカ

シリア
アレッポ

ノウルーズ、ノウルーズ、ノールーズ、
ナヴルーズ、__ナウロズ__、ネヴルズ
③ アゼルバイジャン
⑤ インド
② イラン
② キルギス
④ ウズベキスタン
① パキスタン
⑤ トルコ
② イラク
② アフガニスタン
⑦ カザフスタン
② タジキスタン
② トルクメニスタン

イスラエル
パレスチナ
ダマスカス

地域別・国別一覧

トルコ共和国
Republic of Turkey
首都　アンカラ
代表リストへの登録数　20
緊急保護リストへの登録数　1
条約締約年　2006年

❶大衆語り部、メッダの芸術
（Arts of the Meddah, public storytellers）
2008年 ← 2003年第2回傑作宣言
❷メヴェヴィー教団のセマーの儀式
（Mevlevi Sema ceremony）
2008年 ← 2005年第3回傑作宣言
❸アーシュクルク（吟遊詩人）の伝統
（Asiklik(minstrelsy) tradition）2009年
❹カラギョズ（Karagoz）2009年
❺ネヴルズ（Nevruz）
若干の呼称の違いはあるが、アゼルバイジャン／
インド／イラン／キルギス／ウズベキスタン／
パキスタン／トルコ／イラク／アフガニスタン／
カザフスタン／タジキスタン／トルクメニスタン
との共同登録　2009年／2016年
❻クルクプナルのオイル・レスリングの祭典
（Kirkpinar oil wrestling festival）2010年
❼セマー、アレヴィー・ベクタシの儀式
（Semah, Alevi-Bektasi ritual）2010年
❽伝統的なソフベットの談話会
（Traditional Sohbet meetings）2010年
❾ケシケキの儀式的な伝統
（Ceremonial Keskek tradition）2011年
❿メシル・マージュヌ祭り
（Mesir Macunu festival）2012年

⓫トルコ・コーヒーの文化と伝統
（Turkish coffee culture and tradition）2013年
⓬エブル、マーブリングのトルコ芸術
（Ebru, Turkish art of marbling）2014年
⓭フラットブレッドの製造と共有の文化：ラヴァ
シュ、カトリマ、ジュプカ、ユフカ
（Flatbread making and sharing culture: Lavash,
Katyrma, Jupka, Yufka）
アゼルバイジャン／イラン／カザフスタン／
キルギス／トルコ　2016年
⓮チニ製造の伝統的な職人技
（Traditional craftsmanship of Cini-making）
2016年
⓯春の祝祭、フドゥレルレス
（Spring celebration, Hidrellez）
トルコ／マケドニア　2017年
⓰デデ・クォルクード／コルキト・アタ／
デデ・コルクトの遺産、叙事詩文化、民話、民謡
（Heritage of Dede Qorqud/Korkyt Ata/Dede
Korkut, epic culture, folk tales and music）
アゼルバイジャン／カザフスタン／トルコ
2018年
⓱伝統的なトルコ弓術
（Traditional Turkish archery）2019年
⓲ミニアチュール芸術（Art of miniature）
アゼルバイジャン／イラン／トルコ／
ウズベキスタン　2020年
⓳伝統的な知的戦略ゲーム：トギズクマラク、
トグズ・コルゴール、マンガラ／ゲチュルメ
（Traditional intelligence and strategy game: To
gyzqumalaq, Toguz Korgool, Mangala/Göçürme）
カザフスタン／キルギス／トルコ　2020年

❷ヒュスニ・ハット：トルコのイスラム芸術に
　おける伝統書道　*New*
　（Hüsn-i Hat、 traditional calligraphy in Islamic art
　in Turkey）　2021年

＊緊急保護リストに登録されている無形文化遺産

①口笛言語（Whistled language）
2017年　★【緊急保護】

キプロス共和国
Republic of Cyprus
首都　ニコシア
代表リストへの登録数　5
条約締約年　2006年

❶レフカラ・レース、或は、レフカリティカ
　（Lefkara laces or Lefkaritika）　2009年
❷シアティトサの詩的決闘
　（Tsiattista poetic duelling）　2011年
❸地中海料理（Mediterranean diet）
　スペイン／ギリシャ／イタリア／モロッコ／
　ポルトガル／キプロス／クロアチア
　2010年／2013年

❹空石積み工法：ノウハウと技術
　（Art of dry stone walling, knowledge and techniques）
　クロアチア／キプロス／フランス／ギリシャ
　イタリア／スロヴェニア／スペイン／スイス
　2018年
❺ビザンティン聖歌　（Byzantine chant）
　キプロス／ギリシャ 2019年

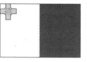

マルタ
Malta
首都　ヴァレッタ
代表リストへの登録数　2
条約締約年　2017年

❶イル・フティラ：マルタにおけるサワードウ
　を使ったフラットブレッドの調理法と文化
　（Il-Ftira、 culinary art and culture of flattened
　sourdough bread in Malta）　2020年
❷アーナ、マルタの伝統民謡　*New*
　（L-Gⓤana、 a Maltese folksong tradition）
　2021年

ギリシャ共和国
Hellenic Republic
首都　アテネ
代表リストへの登録数　8　グッド・プラクティスへの選定数　1　条約締約年　2007年

❶地中海料理（Mediterranean diet）
　スペイン／ギリシャ／イタリア／モロッコ／ポルトガル／キプロス／クロアチア2010年／2013年
❷ヒオス島でのマスティックを耕作するノウハウ
　（Know-how of cultivating mastic on the island of Chios）　2014年
❸ティノス島の大理石の技能（Tinian marble craftsmanship）　2015年
❹モモエリア、ギリシア・西マケドニア・コザニ県の8村での新年の祝祭
　（Momoeria, New Year's celebration in eight villages of Kozani area, West Macedonia, Greece）2016年
❺レベティコ（Rebetiko）　2017年
❻空石積み工法：ノウハウと技術（Art of dry stone walling, knowledge and techniques）
　クロアチア／キプロス／フランス／ギリシャ／イタリア／スロヴェニア／スペイン／スイス　2018年
❼移牧、地中海とアルプス山脈における家畜を季節ごとに移動させて行う放牧
　（Transhumance, the seasonal droving of livestock along migratory routes in the Mediterranean and
　in the Alps）　オーストリア／ギリシャ／イタリア　2019年
❽ビザンティン聖歌（Byzantine chant）　キプロス／ギリシャ 2019年

グッド・プラクティスに選定されている無形文化遺産

(1)ポリフォニー・キャラバン：イピロス地域の多声歌唱の調査、保護と促進
　（Polyphonic Caravan、 researching、 safeguarding and promoting the Epirus polyphonic song）
　2020年

イタリア共和国　Republic of Italy

首都　ローマ
代表リストへの登録数　15
条約締約年　2007年

❶オペラ・デイ・プーピ、シチリアの操り人形劇　（Opera dei Pupi, Sicilian puppet theatre）
　2008年 ← 2001年第1回傑作宣言
❷カント・ア・テノーレ、サルディーニャ島の牧羊歌（Canto a tenore, Sardinian pastoral songs）
　2008年 ← 2005年第3回傑作宣言
❸地中海料理（Mediterranean diet）
　スペイン／ギリシャ／イタリア／モロッコ／ポルトガル／キプロス／クロアチア
　2010年／2013年
❹クレモナの伝統的なバイオリンの工芸技術（Traditional violin craftsmanship in Cremona）　2012年
❺大きな構造物を担いでの行列の祝賀行事（Celebrations of big shoulder-borne processional structures）
　2013年

❻パンテッレリア島の地域社会の「ヴィーテ・アド・アルベレッロ」(剪定されたぶどうの木)を耕作する伝統農業の実践 (Traditional agricultural practice of cultivating the 'vite ad alberello' (head-trained bush vines) of thecommunity of Pantelleria) 2014年

❼鷹狩り、生きた人間の遺産 (Falconry, a living human heritage)
アラブ首長国連邦/カタール/サウジアラビア/シリア/モロッコ/モンゴル/韓国/スペイン/フランス/ベルギー/チェコ/オーストリア/ハンガリー/カザフスタン/パキスタン/ドイツ/イタリア/ポルトガル 2010年/2012年/2016年/2021年

❽ナポリのピザ職人「ピッツァウォーロ」の芸術 (Art of Neapolitan 'Pizzaiuolo') 2017年

❾空石積み工法:ノウハウと技術 (Art of dry stone walling, knowledge and techniques)
クロアチア/キプロス/フランス/ギリシャ/イタリア/スロヴェニア/スペイン /スイス 2018年

❿移牧、地中海とアルプス山脈における家畜を季節ごとに移動させて行う放牧 (Transhumance, the seasonal droving of livestock along migratory routes in the Mediterranean and in the Alps) オーストリア/ギリシャ/イタリア 2019年

⓫アルピニズム (Alpinism)
フランス/イタリア/スイス 2019年

⓬セレスティアンの贖罪の祝祭 (Celestinian forgiveness celebration) 2019年

⓭ホルン奏者の音楽的芸術:歌唱、息のコントロール、ビブラート、場所と雰囲気の共鳴に関する楽器の技術 (Musical art of horn players、an instrumental technique linked to singing、breath control、vibrato、resonance of place and conviviality)
フランス/ベルギー/ルクセンブルク/イタリア 2020年

⓮ガラスビーズのアート (The art of glass beads) イタリア/フランス 2020年

⓯イタリアにおけるトリュフ・ハンティングと採取、伝統的な知識と慣習 *New*
(Truffle hunting and extraction in Italy、traditional knowledge and practice) 2021年

地域別・国別一覧

ポルトガル共和国
Portuguese Republic
首都 リスボン
代表リストへの登録数 7
緊急保護リストへの登録数 2 条約締約年 2008年

❶ポルトガルの民族歌謡ファド (Fado, urban popular song of Portugal) 2011年

❷地中海料理 (Mediterranean diet)
スペイン/ギリシャ/イタリア/モロッコ/ポルトガル/キプロス/クロアチア 2010年/2013年

❸カンテ・アレンテジャーノ、ポルトガル南部のアレンテージョ地方の多声音楽
(Cante Alentejano, polyphonic singing from Alentejo, southern Portugal) 2014年

❹鷹狩り、生きた人間の遺産 (Falconry, a living human heritage)
アラブ首長国連邦/カタール/サウジアラビア/シリア/モロッコ/モンゴル/韓国/スペイン/フランス/ベルギー/チェコ/オーストリア/ハンガリー/カザフスタン/パキスタン/ドイツ/

イタリア／ポルトガル　2010年／2012年／2016年／2021年
❺エストレモスの土人形の工芸技　（Craftmanship of Estremoz clay figures）　2017年
❻冬の祭典、ポデンセのカーニバル　（Winter festivities, Carnival of Podence）　2019年
❼カンポ・マイオールの地域の祭 *New*（Community festivities in Campo Maior）　2021年

＊緊急保護リストに登録されている無形文化遺産

①カウベルの製造（Manufacture of cowbells）　2015年　★【緊急保護】
②ビサルハエス黒陶器の製造工程（Bisalhaes black pottery manufacturing process）　2016年　★【緊急保護】

スペイン
Spain
首都　マドリッド
代表リストへの登録数　17　グッド・プラクティスへの選定数　3　条約締約年　2006年

❶エルチェの神秘劇　（Mystery play of Elche）　2008年 ← 2001年第1回傑作宣言
❷ベルガのパトゥム祭　（Patum of Berga）　2008年 ← 2005年第3回傑作宣言
❸スペインの地中海岸の潅漑耕作者の法廷群：
　ムルシア平野の賢人の理事会とヴァレンシア平野の水法廷
　（Irrigators' tribunals of the Spanish Mediterranean coast:the Council of Wise Men of the plain of
　Murcia and the Water Tribunal of the plain of Valencia）　2009年
❹ゴメラ島（カナリア諸島）の口笛言語、シルボ・ゴメロ
　（Whistled language of the island of La Gomera（Canary Islands）, the Silbo Gomero）　2009年
❺マジョルカのシビルの聖歌　（Chant of the Sybil on Majorca）　2010年
❻フラメンコ　（Flamenco）　2010年
❼人間の塔　（Human towers）　2010年
❽地中海料理　（Mediterranean diet）
　スペイン／ギリシャ／イタリア／モロッコ／ポルトガル／キプロス／クロアチア
　2010年／2013年
❾鷹狩り、生きた人間の遺産　（Falconry, a living human heritage）
　アラブ首長国連邦／カタール／サウジアラビア／シリア／モロッコ／モンゴル／韓国／スペイン／
　フランス／ベルギー／チェコ／オーストリア／ハンガリー／カザフスタン／パキスタン／ドイツ／
　イタリア／ポルトガル　2010年／2012年／2016年／2021年
❿アルヘメシの健康の乙女の祭礼
　（Festivity of 'la Mare de Deu de la Salut' of Algemesi）　2011年
⓫コルドバのパティオ祭り（Fiesta of the patios in Cordova）　2012年
⓬ピレネー山脈の夏至の火祭り　（Summer solstice fire festivals in the Pyrenees）
　アンドラ／スペイン／フランス　2015年
⓭ヴァレンシアの火祭り　（Valencia Fallas festivity）　2016年
⓮タンボラダス、ドラム演奏の儀式　（Tamboradas drum-playing rituals）　2018年
⓯石積芸術、知識と技術　（Art of dry stone walling, knowledge and
　techniques）　クロアチア／キプロス／フランス／ギリシャ／イタリア／
　スロヴェニア／スペイン／スイス　2018年
⓰メキシコのプエブラとトラスカラの職人工芸のタラベラ焼きとスペインのタラベラ・デ・
　ラ・レイナとエル・プエンテ・デル・アルソビスポの陶磁器の製造工程
　（Artisanal talavera of Puebla and Tlaxcala (Mexico) and ceramics of Talavera de la Reina and El Puente del
　Arzobispo（Spain) making process）
　メキシコ／スペイン　2019年
⓱ロス・カバージョス・デル・ビノ　（Los Caballos del Vino (Wine Horses)）　2020年

グッド・プラクティスに選定されている無形文化遺産

⑴ プソル教育学プロジェクトの伝統的な文化・学校博物館のセンター
　（Centre for traditional culture-school museum of Pusol pedagogic project）　2009年
⑵ アンダルシア地方の石灰生産に関わる伝統生産者の活性化事例
　（Revitalization of the traditional craftsmanship of lime-making in Morón de la Frontera, Seville,
　Andalusia）　2011年
⑶ 生物圏保護区における無形文化遺産の目録　作成の手法：モンセニーの経験
　（Methodology for inventorying intangible cultural heritage in biosphere reserves: the experience of
　Montseny）　2013年

地域別・国別一覧

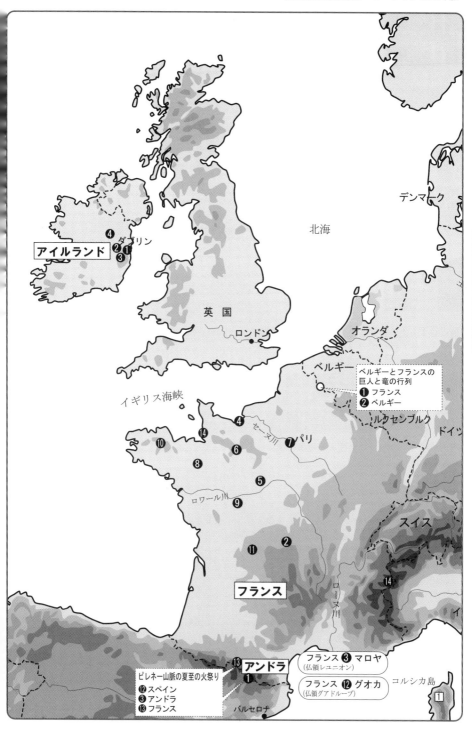

アイルランド

デンマーク

北海

英国

ロンドン

オランダ

ベルギー

ルクセンブルク

ドイツ

イギリス海峡

ベルギーとフランスの
巨人と竜の行列
❶ フランス
❷ ベルギー

セーヌ川

パリ

ロワール川

スイス

フランス

ローヌ川

ピレネー山脈の夏至の火祭り
⑫ スペイン
❸ アンドラ
⑬ フランス

アンドラ

バルセロナ

フランス ❸ マロヤ
(仏領レユニオン)

フランス ⑫ グオカ
(仏領グアドループ)

コルシカ島

アイスランド共和国 *New*
Republic of Iceland
首都　レイキャビク
代表リストへの登録数　1
条約締約年　2005年

❶北欧のクリンカー・ボートの伝統 *New*（Nordic clinker boat traditions）　2021年
アイスランド／デンマーク／フィンランド／ノルウェー／スウェーデン

アイルランド
Ireland
首都　ダブリン　代表リストへの登録数　4　条約締約年　2015年

❶イリアン・パイピング　（Uilleann piping）　2017年
❷ハーリング（Hurling）　2018年
❸アイリッシュハープ（Irish harping）　2019年
❹鷹狩り、生きた人間の遺産 *New*（Falconry, a living human heritage）　2021年

アンドラ公国
Principality of Andorra
首都　アンドララヴェラ
代表リストへの登録数　1
条約締約年　2013年

❶ピレネー山脈の夏至の火祭り　（Summer solstice fire festivals in the Pyrenees）
アンドラ／スペイン／フランス　2015年

フランス共和国
French Republic
首都　パリ
代表リストへの登録数　20　　　緊急保護リストへの登録数　1
グッド・プラクティスへの選定数　2　条約締約年　2006年

❶ベルギーとフランスの巨人と竜の行列
（Processional giants and dragons in Belgium and France）
ベルギー／フランス　2008年 ← 2005年第3回傑作宣言
❷オービュッソンのタペストリー（Aubusson tapestry）　2009年
❸マロヤ（Maloya）　2009年
❹フランスのティンバー・フレーム工法のスクライビングの伝統
（Scribing tradition in French timber framing）　2009年
❺知識とアイデンティティを仕事を通じて継承する為の徒弟制度組合のネットワーク
（Compagnonnage, network for on-the-job transmission of knowledge and identities）
2010年
❻アランソンのかぎ針レース編みの工芸技術（Craftsmanship of Alençon needle lace-making）
2010年
❼フランスの美食（Gastronomic meal of the French）　2010年
❽鷹狩り、生きた人間の遺産（Falconry, a living human heritage）
アラブ首長国連邦、オーストリア、ベルギー，クロアチア、チェコ、フランス、ドイツ、ハンガリー、
アイルランド、イタリア、カザフスタン、韓国，キルギス、モンゴル、モロッコ，オランダ、
パキスタン，ポーランド、ポルトガル、カタール、サウジアラビア、スロヴァキア、スペイン、シリア
2010年／2012年／2016年／2021年
❾フランスの伝統馬術（Equitation in the French tradition）　2011年

⑩フェスト・ノズ、ブルターニュ地方の伝統的な舞踊の集合の慣習に基づく祭りの集い
　（Fest-Noz, festive gathering based on the collective　practice of traditional dances of Brittany）
　2012年
⑪リムーザン地方の7年毎の直示（Limousin septennial ostensions）　2013年
⑫グオカ：グアドループのアイデンティティを代表する音楽、歌、舞踊、文化的実践
　（Gwoka: music, song, dance and cultural practice representative of Guadeloupean identity）
　2014年
⑬ピレネー山脈の夏至の火祭り（Summer solstice fire festivals in the Pyrenees）
　アンドラ／スペイン／フランス　2015年
⑭グランヴィルのカーニバル（Carnival of Granville）　2016年
⑮グラース地方の香水に関する技術：香水用作物の栽培、自然素材の知識と加工、および香水製造術
　（The skills related to perfume in Pays de Grasse: the cultivation of perfume plants, the knowledge
　and processing of natural raw materials, and the art of perfume composition）
　2018年
⑯石積芸術、知識と技術（Art of dry stone walling, knowledge and techniques）
　クロアチア／キプロス／フランス／ギリシャ／イタリア／スロヴェニア／スペイン／スイス
　2018年
⑰アルピニズム（Alpinism）　フランス／イタリア／スイス　2019年
⑱機械式時計の製作の職人技と芸術的な仕組み
　（Craftsmanship of mechanical watchmaking and art mechanics）
　スイス／フランス　2020年
⑲ホルン奏者の音楽的芸術：歌唱、息のコントロール、ビブラート、場所と雰囲気の共鳴に
　関する楽器の技術（Musical art of horn players、an instrumental technique linked to
　singing、breath control、vibrato、resonance of place and conviviality）
　フランス／ベルギー／ルクセンブルク／イタリア　2020年
⑳ガラスビーズのアート（The art of glass beads）
　イタリア／フランス　2020年

＊緊急保護リストに登録されている無形文化遺産

①パディエーッラにおけるカントゥ、コルシカ
　の世俗的な典礼の口承
　（Cantu in paghjella, a secular and liturgical oral tradition of Corsica）
　2009年　★【緊急保護】

グッド・プラクティスに選定されている無形文化遺産

(1) 遺産保護のモデル：マルティニーク・ヨールの建造から出航までの実践
　（The Martinique yole、from construction to sailing practices、a model for heritage safeguarding）2020年
(2)ヨーロッパにおける大聖堂の建設作業場、いわゆるバウヒュッテにおける工芸技術と慣習：
　ノウハウ、伝達、知識の発展およびイノベーション
　（Craft techniques and customary practices of cathedral workshops、or Bauhütten、in Europe、
　know-how、transmission、development of knowledge and innovation）
　ドイツ／オーストリア／フランス／ノルウェー／スイス　2020年

地域別・国別一覧

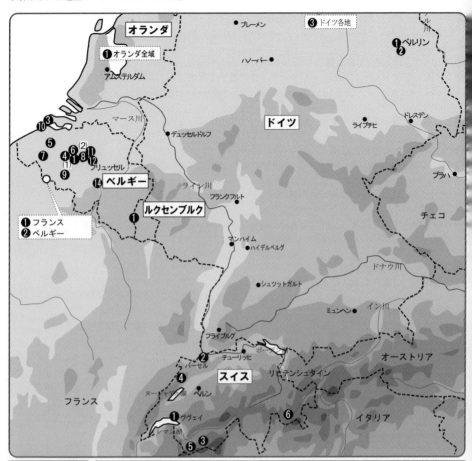

❶ フランス
❷ ベルギー

![国旗] **スイス連邦**
Swiss Confederation
首都　ベルン
代表リストへの登録数　7　　グッド・プラクティスへの選定数　1
条約締約年　2008年

❶ヴヴェイのワイン祭り（Winegrowers' Festival in Vevey）　2016年

❷バーゼル祭（Basel Carnival）　2017年

❸雪崩の危機管理（Avalanche risk management）　スイス／オーストリア　2018年

❹石積芸術、知識と技術（Art of dry stone walling, knowledge and techniques）
　クロアチア／キプロス／フランス／ギリシャイタリア／スロヴェニア／スペイン／　スイス　2018年

❺アルピニズム（Alpinism）　フランス／イタリア／スイス　2019年

❻メンドリシオにおける聖週間の行進（Holy Week processions in Mendrisio）　2019年

❼機械式時計の製作の職人技と芸術的な仕組み（Craftsmanship of mechanical watchmaking and art
　mechanics）スイス／フランス　2020年

グッド・プラクティスに選定されている無形文化遺産

⑴ヨーロッパにおける大聖堂の建設作業場、いわゆるバウヒュッテにおける工芸技術と慣習：
ノウハウ、伝達、知識の発展およびイノベーション
（Craft techniques and customary practices of cathedral workshops、or Bauhütten、in Europe、know-how、transmission、development of knowledge and innovation）ドイツ／オーストリア／フランス／ノルウェー／スイス　2020年

ベルギー王国
Kingdom of Belgium
首都　ブリュッセル
代表リストへの登録数　14
グッド・プラクティスへの選定数　2
条約締約年　2006年

❶バンシュのカーニバル（Carnival of Binche）　2008年 ← 2003年第2回傑作宣言
❷ベルギーとフランスの巨人と竜の行列
（Processional giants and dragons in Belgium and France）ベルギー／フランス
2008年 ← 2005年第3回傑作宣言
❸ブルージュの聖血の行列（Procession of the Holy Blood in Bruges）　2009年
❹~~アールストのカーニバル（Aalst carnival）~~
2010年／2019年登録抹消
❺ハウテム・ヤールマルクト、スィント・リーヴェンス・ハウテムでの毎年冬の縁日と家畜市場
（Houtem Jaarmarkt, annual winter fair and livestock market at Sint-Lievens-Houtem）
2010年
❻クラケリンゲンとトネケンスブランドゥ、ヘラーズベルケンでの冬の終りのパンと火の饗宴
（Krakelingen and Tonnekensbrand, end-of-winter bread and fire feast at Geraardsberg）　2010年
❼鷹狩り、生きた人間の遺産（Falconry, a living human heritage）
アラブ首長国連邦／カタール／サウジアラビア／シリア／モロッコ／モンゴル／韓国／スペイン／フランス／ベルギー／チェコ／オーストリア／ハンガリー／カザフスタン／パキスタン／ドイツ／イタリア／ポルトガル　2010年／2012年／2016年／2021年
❽ルーヴェンの同年輩の通過儀礼（Leuven age set ritual repertoire）　2011年
❾アントル・サンブル・エ・ムーズの行進（Marches of Entre-Sambre-et-Meuse）　2012年
❿オーストダインケルケでの馬上での小エビ漁
（Shrimp fishing on horseback in Oostduinkerke）　2013年
⓫ベルギーのビール文化（Beer culture in Belgium）　2016年
⓬ブリュッセルのオメガング、毎年の歴史的な行列と大衆祭り
（Ommegang of Brussels, an annual historical procession and popular festival）　2019年
⓭ホルン奏者の音楽的芸術：歌唱、息のコントロール、ビブラート、場所と雰囲気の共鳴に関する楽器の技術（Musical art of horn players、an instrumental technique linked to singing、breath control、vibrato、resonance of place and conviviality）
フランス／ベルギー／ルクセンブルク／イタリア　2020年
⓮ナミュールの高床式馬上槍試合*New*（Namur stilt jousting）　2021年

グッド・プラクティスに選定されている無形文化遺産

⑴ルードの多様性養成プログラム：フランダース
地方の伝統的なゲームの保護
（Programme of cultivating ludodiversity: safeguarding traditional games in Flanders）2011年
⑵カリヨン文化の保護：保存、継承、交流、啓発
（Safeguarding the carillon culture: preservation, transmission, exchange and awareness-raising）2014年

地域別・国別一覧

オランダ王国
Kingdom of the Netherlands
首都　アムステルダム
代表リストへの登録数　3
条約締約年　2012年

❶風車や水車を動かす製粉業者の技術
（Craft of the miller operating windmills and watermills）　2017年
❷コルソ文化、オランダにおける花とフルーツのパレード *New*
（Corso culture、flower and fruit parades in the Netherlands）　2021年
❸鷹狩り、生きた人間の遺産 *New*
（Falconry, a living human heritage）　2021年

ルクセンブルク大公国
Grand Duchy of Luxembourg
首都　ルクセンブルク
代表リストへの登録数　2
条約締約年　2006年

❶エシュテルナッハの舞踏行列
（Hopping procession of Echternach）　2010年
❷ホルン奏者の音楽的芸術：歌唱、息のコントロール、ビブラート、場所と雰囲気の共鳴に
関する楽器の技術（Musical art of horn players、an instrumental technique linked to
singing、breath control、vibrato、resonance of place and conviviality）
フランス／ベルギー／ルクセンブルク／イタリア　2020年

ドイツ連邦共和国
Federal Republic of Germany
首都　ベルリン
代表リストへの登録数　4
グッド・プラクティスへの選定数　1
条約締約年　2013年

❶鷹狩り、生きた人間の遺産　（Falconry, a living human heritage）
アラブ首長国連邦／カタール／サウジアラビア／シリア／モロッコ／モンゴル／韓国／スペイン／
フランス／ベルギー／チェコ／オーストリア／ハンガリー／カザフスタン／パキスタン／ドイツ／
イタリア／ポルトガル　2010年／2012年／2016年／2021年
❷協同組合における共有利益を組織する理念と実践
（Idea and practice of organizing shared interests in cooperatives）　2016年
❸オルガン製造技術と音楽
（Organ craftsmanship and music）　2017年
❹藍染め　ヨーロッパにおける防染ブロックプリントとインディゴ染色
（Blaudruck/Modrotisk/Kekfestes/Modrotla?, resist block printing and indigo dyeing in Europe）
オーストリア／チェコ／ドイツ／ハンガリー／スロヴァキア　2018年

グッド・プラクティスに選定されている無形文化遺産

(1)ヨーロッパにおける大聖堂の建設作業場、
いわゆるバウヒュッテにおける工芸技術と慣習：ノウハウ、伝達、知識の発展およびイノベーション
（Craft techniques and customary practices of cathedral workshops、or Bauhütten、in Europe、
know-how、transmission、development of knowledge and innovation）
ドイツ／オーストリア／フランス／ノルウェー／スイス　2020年

地域別・国別一覧

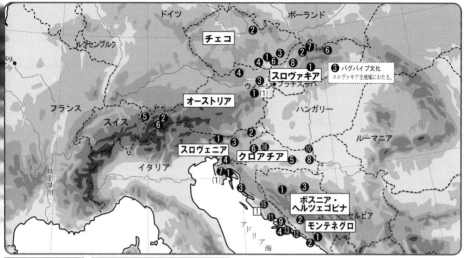

地域別・国別一覧

オーストリア共和国

Republic of Austria
首都　ウィーン
代表リストへの登録数　6
グッド・プラクティスへの選定数　2
条約締約年　2009年

❶鷹狩り、生きた人間の遺産
（Falconry, a living human heritage）
2010年*／2012年*／2016年／2021年

❷シェーメンラオフ、オーストリアのイムスト
のカーニバル
（Schemenlaufen, the carnival of Imst, Austria）
2012年

❸ウィーンのスペイン馬術学校の古典馬術
（Classical horsemanship and the High School of
the Spanish Riding School Vienna）
2015年

❹藍染め　ヨーロッパにおける防染ブロック
プリントとインディゴ染色
（Blaudruck/Modrotisk/Kekfestes/Modrotla?, resist
block printing and indigo dyeing in Europe）
オーストリア／チェコ／ドイツ／
ハンガリー／スロヴァキア
2018年

❺雪崩の危機管理（Avalanche risk management）
スイス／オーストリア
2018年

❻移牧、地中海とアルプス山脈における家畜を
季節ごとに移動させて行う放牧
（Transhumance, the seasonal droving of livestock
along migratory routes in the Mediterranean and

in the Alps）
オーストリア／ギリシャ／イタリア
2019年

グッド・プラクティスに選定されている無形文化遺産

(1) 職人技の為の地域センター：文化遺産保護の
為の戦略（Centre for traditional culture-school
museum of　Pusol pedagogic project）
2016年

(2)ヨーロッパにおける大聖堂の建設作業場、
いわゆるバウヒュッテにおける工芸技術と慣習：
ノウハウ、伝達、知識の発展およびイノベーション
（Craft techniques and customary practices of cathe-
dral workshops、or Bauhütten、in Europe、know-
how、transmission、development of knowledge and
innovation）ドイツ／オーストリア／フランス／
ノルウェー／スイス　2020年

スロヴァキア共和国
The Slovak Republic
首都　ブラチスラバ
代表リストへの登録数　8
条約締約年　2006年

❶フヤラとその音楽（Fujara and its music）　2008年 ← 2005年第3回傑作宣言
❷テルホヴァーの音楽（Music of Terchova）　2013年
❸バグパイプ文化（Bagpipe culture）　2015年
❹スロヴァキアとチェコの人形劇
（Puppetry in Slovakia and Czechia）
チェコ／スロヴァキア　2016年
❺ホレフロニエの多声音楽（Multipart singing of Horehronie）　2017年
❻藍染め　ヨーロッパにおける防染ブロックプリントとインディゴ染色
（Blaudruck/Modrotisk/Kekfestes/Modrotla?, resist block printing and indigo dyeing in Europe）
オーストリア／チェコ／ドイツ／ハンガリー／スロヴァキア　2018年
❼ドロタルスツヴォ、ワイアの工芸と芸術（Drotárstvo, wire craft and art）　2019年
❽鷹狩り、生きた人間の遺産 *New*
（Falconry, a living human heritage）　2021年

チェコ共和国
The Czech Republic
首都　プラハ
代表リストへの登録数　7
条約締約年　2009年

❶スロヴァーツコ地方のヴェルブンクの踊り、兵隊募集の踊り（Slovacko Verbunk, recruit dances）
2008年 ← 2005年第3回傑作宣言
❷フリネツコ地域の村落群での戸別訪問する仮面行列のカーニバル
（Shrovetide door-to-door processions and masks in the villages of the Hlinecko area）2010年
❸鷹狩り、生きた人間の遺産（Falconry, a living human heritage）
アラブ首長国連邦／カタール／サウジアラビア／シリア／モロッコ／モンゴル／韓国／スペイン／
フランス／ベルギー／チェコ／オーストリア／ハンガリー／カザフスタン／パキスタン／ドイツ／
イタリア／ポルトガル　2010年／2012年／2016年／2021年
❹チェコ共和国南東部の王の乗馬（Ride of the Kings in the south-east of the Czech Republic）2011年
❺スロヴァキアとチェコの人形劇（Puppetry in Slovakia and Czechia）
❻藍染め　ヨーロッパにおける防染ブロックプリントとインディゴ染色
（Blaudruck/Modrotisk/Kekfestes/Modrotla?, resist block printing and indigo dyeing in Europe）
オーストリア／チェコ／ドイツ／ハンガリー／スロヴァキア　2018年
❼吹きガラスビーズによるクリスマスツリーの装飾の手作り生産
（Handmade production of Christmas tree decorations from blown glass beads）　2020年

地域別・国別一覧

クロアチア共和国　Republic of Croatia

首都　サグレブ
代表リストへの登録数　16
緊急保護リストへの登録数　1　　グッド・プラクティスへの選定数　1
条約締約年　2008年

❶カスタヴ地域からの毎年のカーニバルで鐘を鳴らす人のページェント
　（Annual carnival bell ringers' pageant from the Kastav area）　2009年
❷ドゥブロヴニクの守護神聖ブレイズの祝祭　（Festivity of Saint Blaise, the patron of Dubrovnik）　2009年
❸クロアチアのレース編み　（Lacemaking in Croatia）　2009年
❹フヴァール島のザ・クリジェンの行列　（十字架に続く）
　（Procession Za Krizen(following the cross) on the island of Hvar）　2009年
❺ゴリアニからのリエリエ・クラリツェ（女王）の春の行列
　（Spring procession of Ljelje/Kraljice(queens) from Gorjani）　2009年
❻ザゴリェ地方の子供の木製玩具の伝統的な製造
　（Traditional manufacturing of children's wooden toys in Hrvatsko Zagorje）　2009年
❼イストリア音階での二重唱と合奏　（Two-part singing and playing in the Istrian scale）　2009年
❽北クロアチアのジンジャーブレッド工芸　（Gingerbread craft from Northern Croatia）　2010年
❾シニスカ・アルカ、シーニの騎士のトーナメント　（Sinjska Alka, a knights' tournament in Sinj）　2010年
❿東クロアチアのベチャラックの歌唱と演奏　（Bećarac singing and playing from Eastern Croatia）　2011年
⓫ニイェモ・コロ、ダルマチア地方の内陸部の無音楽円舞
　（Nijemo Kolo, silent circle dance of the Dalmatian hinterland）　2011年
⓬クロアチア南部のダルマチア地方のマルチパート歌謡・クラパ
　（Klapa multipart singing of Dalmatia, southern Croatia）　2012年
⓭地中海料理　（Mediterranean diet）スペイン／ギリシャ／イタリア／モロッコ／
　ポルトガル／キプロス／クロアチア　2010年／2013年
⓮メジムルスカ・ポペヴカ、メジムリェの民謡　（Medimurska popevka, a folksong from Međimurje）　2018年
⓯空石積み工法：ノウハウと技術　（Art of dry stone walling, knowledge and techniques）
　クロアチア／キプロス／フランス／ギリシャ／イタリア／スロヴェニア／スペイン／スイス　2018年
⓰鷹狩り、生きた人間の遺産　*New*
　（Falconry, a living human heritage）　2021年

＊緊急保護リストに登録されている無形文化遺産

① オイカンイェの歌唱　（Ojkanje singing）　2010年　★【緊急保護】

グッド・プラクティスに選定されている無形文化遺産

(1)ロヴィニ／ロヴィ―ニョの生活文化を保護するコミュニティ・プロジェクト：バタナ・エコミュージアム
　（Community project of safeguarding the living culture of Rovinj／Rovigno: the Batana Ecomuseum）　2016年

地域別・国別一覧

スロヴェニア共和国
Republic of Slovenia
首都　リュブリャナ　代表リストへの登録数　4　条約締約年　2008年

❶シュコーフィア・ロカのキリスト受難劇 （Škofja Loka passion play）　　2016年
❷家から家を巡るクレンティ （Door-to-door rounds of Kurenti）　2017年
❸スロヴェニアのボビン・レース編み （Bobbin lacemaking in Slovenia）　2018年
❹空石積み工法：ノウハウと技術 （Art of dry stone walling, knowledge and techniques）
　クロアチア／キプロス／フランス／ギリシャ／イタリア／スロヴェニア／スペイン／スイス　2018年

ボスニア・ヘルツェゴヴィナ
Bosnia and Herzegovina
首都　サラエボ　代表リストへの登録数　4　条約締約年　2009年

❶ズミヤネの刺繍 （Zmijanje embroidery）　2014年
❷コニツ木彫 （Konjic woodcarving）　2017年
❸オズレン山のフナバシソウ摘み （Picking of iva grass on Ozren mountain）　2018年
❹クプレスの草刈り競技の風習 （Grass mowing competition custom in Kupres）　2020年

モンテネグロ　*New*
Montenegro
首都　ポドゴリツァ　代表リストへの登録数　1　条約締約年　2009年

❶コトルの海洋組織ボカの文化遺産：記念的文化的アイデンティティの祭祀表現　*New*
（ Cultural Heritage of Boka Navy Kotor: a festive representation of a memory and cultural identity）
　2021年

地域別・国別一覧

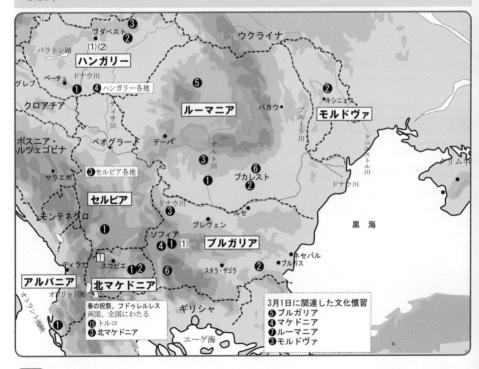

ハンガリー共和国
Republic of Hungary
首都　ブダペスト
代表リストへの登録数　4
グッド・プラクティスへの選定数 2
条約締約年　2006年

❶モハーチのブショー祭り：仮面をつけた冬の
終わりの祭りの慣習
（Buso festivities at Mohacs:masked end-of-winter
carnival custom）　2009年
❷鷹狩り、生きた人間の遺産
（Falconry, a living human heritage）
アラブ首長国連邦／カタール／サウジアラビア／
シリア／モロッコ／モンゴル／韓国／スペイン／
フランス／ベルギー／チェコ／オーストリア／
ハンガリー／カザフスタン／パキスタン／ドイツ／
イタリア／ポルトガル
2010年／2012年／2016年／2021年
❸マチョー地域の民俗芸術、伝統的なコミュニ
ティの刺繍
（Folk art of the Matyo, embroidery of a traditional
community）　2012年
❹藍染め　ヨーロッパにおける防染ブロック
プリントとインディゴ染色　*New*
（Blaudruck/Modrotisk/Kekfestes/Modrotla?, resist
block printing and indigo dyeing in Europe）
オーストリア／チェコ／ドイツ／
ハンガリー／スロヴァキア　2018年

グッド・プラクティスに選定されている無形文化遺産

(1)ハンガリーの無形文化遺産の伝承モデル
「ダンス・ハウス方式」
（Tanchaz method: a Hungarian model for the
transmission of intangible cultural heritage）
2011年
(2)コダーイのコンセプトによる民俗音楽遺産の
保護
（Safeguarding of the folk music heritage by the
Kodály concept）　2016年

アルバニア共和国
Republic of Albania
首都　ティラナ
代表リストへの登録数　1
条約締約年　2006年

❶アルバニアの民謡同音−多声音楽
（Albanian folk iso-polyphony）
2008年 ← 2005年第3回傑作宣言

セルビア共和国
Republic of Serbia
首都　ベオグラード
代表リストへの登録数　4
条約締約年　2010年

❶スラヴァ、家族の守護聖人を称える日の祝福
（Slava, celebration of family saint patron's day）
2014年
❷コロ、伝統的なフォークダンス
（Kolo, traditional folk dance）　2017年
❸グスレの伴奏への声楽
（Singing to the accompaniment of the Gusle）
2018年
❹ズラクサの製陶業：ズラクサ村の手回し
轆轤による陶器の製作（Zlakusa pottery
making、hand-wheel pottery making in the
village of Zlakusa）2020年

北マケドニア共和国
（マケドニア・旧ユーゴス
ラヴィア共和国）
Republic of Macedonia
首都　スコピエ
代表リストへの登録数　4
緊急保護リストへの登録数　1
条約締約年　2006年

❶シュティプの四十人聖殉教者祭
（Feast of the Holy Forty Martyrs in Stip）
2013年
❷コパチカタ、ピジャネク地方のドラムス村の
社交ダンス
（Kopachkata, a social dance from the village of
Dramche, Pijanec）
2014年
❸春の祝祭、フドゥレルレス
（Spring celebration, Hidrellez）
トルコ／マケドニア
2017年
❹3月1日に関連した文化慣習
（Cultural practices associated to the 1st of March）
ブルガリア／マケドニア／ルーマニア／
モルドヴァ
2017年

＊緊急保護リストに登録されている無形文化遺産

①グラソエコー：ポロク地方の男性二部合唱
（Glasoechko, male two-part singing in Dolni Polog）
2015年　★【緊急保護】

ルーマニア
Romania
首都　ブカレスト
代表リストへの登録数　7
条約締約年　2006年

❶カルーシュの伝統（The Căluş Tradition）
2008年　← 2005年第3回傑作宣言
❷ドイナ（Doina）
2009年
❸ホレズの陶器の職人技
（Craftsmanship of Horezu ceramics）
2012年
❹男性グループのコリンダ、クリスマス期の儀式
（Men's group Colindat, Christmas-time ritual）
ルーマニア／モルドヴァ　　2013年
❺ルーマニアの若者のダンス
（Lad's dances in Romania）　2015年
❻ルーマニアとモルドヴァの伝統的な壁カーペットの職人技
（Traditional wall-carpet craftsmanship in Romania and the Republic of Moldova）
ルーマニア／モルドヴァ　2016年
❼3月1日に関連した文化慣習
（Cultural practices associated to the 1st of March）
ブルガリア／マケドニア／ルーマニア／
モルドヴァ
2017年

モルドヴァ共和国
Republic of Moldova
首都　キシニョフ
代表リストへの登録数　3
条約締約年　2006年

❶男性グループのコリンダ、クリスマス期の儀式
（Men's group Colindat, Christmas-time ritual）
ルーマニア／モルドヴァ
2013年
❷ルーマニアとモルドヴァの伝統的な壁カーペットの職人技
（Traditional wall-carpet craftsmanship in Romania and the Republic of Moldova）
ルーマニア／モルドヴァ
2016年
❸3月1日に関連した文化慣習
（Cultural practices associated to the 1st of March）
ブルガリア／マケドニア／ルーマニア／
モルドヴァ
2017年

ブルガリア共和国
Republic of Bulgaria
首都　ソフィア
代表リストへの登録数　6
グッド・プラクティスへの選定数　1
条約締約年　2006年

❶ショプロウク地方のビストリツァ・バビの古風な合唱、舞踊、儀礼
（Bistritsa Babi - archaic polyphony, dances and rituals from the Shoplouk region）
2008年　← 2005年第3回傑作宣言
❷ネスティナルストヴォ、過去からのメッセージ：ブルガリの村の聖人コンスタンチンおよび聖エレナの祝日パナギル
（Nestinarstvo, messages from the past: the Panagyr of Saints Constantine and Helena in the village of Bulgari）
2009年
❸チプロフツイ・キリム、絨毯製造の伝統
（Chiprovski kilimi, the tradition of carpet-making Chiprovtsi）
2014年
❹ペルニク地方のスルヴァ民俗祭
（Surova folk feast in Pernik region）
2015年
❺3月1日に関連した文化慣習
（Cultural practices associated to the 1st of March）
ブルガリア／マケドニア／ルーマニア／
モルドヴァ
2017年
❻ブルガリア南西部のドレンとサトフチャのヴィソコ多声歌唱　*New*
（Visoko multipart singing from Dolen and Satovcha、South-western Bulgaria）　2021年

グッド・プラクティスに選定されている無形文化遺産

(1)コプリフシツァの民俗フェスティバル：遺産の練習、実演、伝承のシステム
（Festival of folklore in Koprivshtitsa: a system of practices for heritage presentation and transmission）
2016年

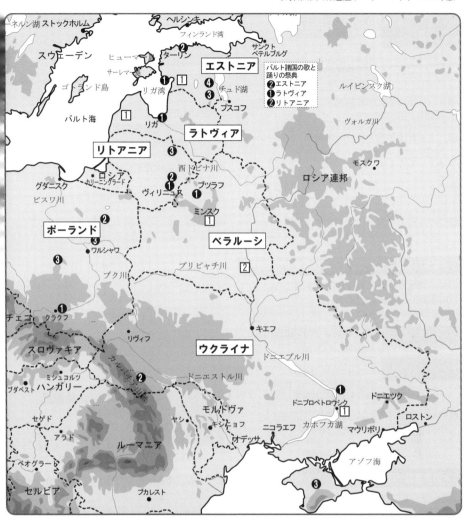

地域別・国別一覧

<div style="border:1px solid;padding:4px;">
バルト諸国の歌と踊りの祭典

❷エストニア

❶ラトヴィア

❷リトアニア
</div>

ウクライナ
Ukraine

首都　キエフ
代表リストへの登録数　3
緊急保護リストへの登録数　1
条約締約年　2008年

❶ウクライナ装飾民俗芸術の事象としてのペトリキフカの装飾絵画
　（Petrykivka decorative painting as a phenomenon of the Ukrainian ornamental folk art）　2013年
❷コシウの彩色陶器の伝統（Tradition of Kosiv painted ceramics）　2019年
❸オルネック、クリミア・タタール人の装飾と関連知識　*New*
　（Ornek、a Crimean Tatar ornament and knowledge about it）　2021年

＊緊急保護リストに登録されている無形文化遺産

①ドニプロペトロウシク州のコサックの歌
　（Cossack's songs of Dnipropetrovsk Region）　2016年

エストニア共和国
Republic of Estonia
首都　ターリン
代表リストへの登録数　4
緊急保護リストへの登録数　1
条約締約年　2006年

❶キーヌ地方の文化的空間
　（Kihnu cultural space)
　2008年 ← 2003年第2回傑作宣言
❷バルト諸国の歌と踊りの祭典
　（Baltic song and dance celebrations)
　ラトヴィア／エストニア／リトアニア
　2008年 ← 2003年第2回傑作宣言
❸セト・レーロ、セトの多声音楽の伝統
　（Seto Leelo, Seto polyphonic singing tradition)
　2009年
❹ヴォル県のスモーク・サウナの伝統
　（Smoke sauna tradition in Voromaa)　2014年

＊緊急保護リストに登録されている無形文化遺産

①スーマ地方の丸木舟の建造と使用　*New*
　（Building and use of expanded dugout
　boats in the Soomaa region) 2021年 ★【緊急保護】

ラトヴィア共和国
Republic of Latvia
首都　リガ
代表リストへの登録数　1
緊急保護リストへの登録数　1
条約締約年　2005年

❶バルト諸国の歌と踊りの祭典
　（Baltic song and dance celebrations)
　ラトヴィア／エストニア／リトアニア
　2008年 ← 2003年第2回傑作宣言

＊緊急保護リストに登録されている無形文化遺産

①スイティの文化的空間　（Suiti cultural space)
　2009年　★【緊急保護】

リトアニア共和国
Republic of Lithuania
首都　ヴィリニュス
代表リストへの登録数　3
条約締約年　2005年

❶十字架工芸とそのシンボル
　（Cross-crafting and its symbolism)
　2008年 ← 2001年第1回傑作宣言
❷バルト諸国の歌と踊りの祭典
　（Baltic song and dance celebrations)
　ラトヴィア／エストニア／リトアニア
　2008年 ← 2003年第2回傑作宣言
❸スタルティネス、リトアニアの多声音楽
　（Sutartines, Lithuanian multipart songs) 2010年

ポーランド共和国
Republic of Poland
首都　ワルシャワ
代表リストへの登録数　4
条約締約年　2011年

❶クラクフのキリスト降誕（ショプカ）の伝統
　（Nativity scene (szopka) tradition in Krakow)
　2018年
❷木を利用する養蜂文化
　（Tree beekeeping culture)
　ポーランド／ベラルーシ　2020年
❸聖体祭行列のためのフラワー・カーペットの
　伝統
　（Flower carpets tradition for Corpus
　Christi processions)　2021年
❹鷹狩り、生きた人間の遺産　*New*
　（Falconry, a living human heritage)　2021年

ベラルーシ共和国
Republic of Belarus
首都　ミンスク
代表リストへの登録数　2
緊急保護リストへの登録数　2
条約締約年　2005年

❶ブツラフの聖画像イコンを称える祝典
　（ブツラフの祭り）
　（Celebration in honor of　the Budsla? icon of
　Our Lady (Budsla? fest))　2018年
❷木を利用する養蜂文化
　（Tree beekeeping culture)
　ポーランド／ベラルーシ　2020年

＊緊急保護リストに登録されている無形文化遺産

①カリャディ・ツァルスの儀式
　（クリスマスのツァルス）
　（Rite of the Kalyady Tsars（Christ mas Tsars))
　2009年　★【緊急保護】
②ジュラウスキ・カラホドの春の儀式
　（Spring rite of Juraŭski Karahod)
　2019年　★【緊急保護】

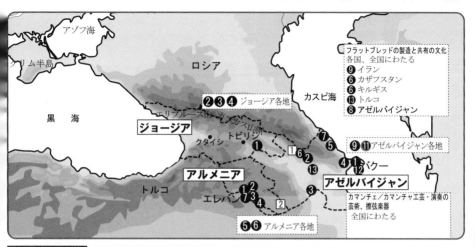

アゼルバイジャン共和国 Republic of Azerbaijan

首都　バクー
代表リストへの登録数　13
緊急保護リストへの登録数　2
条約締約年　2007年

❶アゼルバイジャンのムガーム
　（Azerbaijani Mugham）
　2008年 ← 2003年第2回傑作宣言
❷アゼルバイジャンのアシュクの芸術
　（The art of Azerbaijani Ashiqs）　2009年
❸ノヴルーズ（Novruz）
　若干の呼称の違いはあるが、アゼルバイジャン／
　インド／イラン／キルギス／ウズベキスタン／
　パキスタン／トルコ／イラク／アフガニスタン／
　カザフスタン／タジキスタン／トルクメニスタン
　との共同登録　2009年／2016年
❹アゼルバイジャンの絨毯
　（The Azerbaijani carpet）　2010年
❺タール、首長弦楽器の工芸と演奏の芸術
　（Craftsmanship and performance art of the Tar, a
　long-necked string musical instrument）　2012年
❻クラガイの伝統芸術と象徴主義、女性の絹の
　ヘッドスカーフの製造と着用
　（Traditional art and symbolism of Kelaghayi,
　making and wearing women's silk headscarves）
　2014年
❼ラヒジの銅の技能
　（Copper craftsmanship of Lahij）　2015年
❽フラットブレッドの製造と共有の文化：ラヴァ
　シュ、カトリマ、ジュプカ、ユフカ
　（Flatbread making and sharing culture: Lavash,
　Katyrma, Jupka, Yufka）
　アゼルバイジャン／イラン／カザフスタン／
　キルギス／トルコ　2016年
❾伝統をつくり分かち合うドルマ、文化的な

アイデンティティの印
（Dolma making and sharing tradition, a marker of
cultural identity）　2017年
❿カマンチェ／カマンチャ工芸・演奏の芸術、
　擦弦楽器
（Art of crafting and playing with Kamantcheh/
Kamancha, a bowed string musical instrument）
アゼルバイジャン／イラン　2017年
⓫デデ・クォルクード／コルキト・アタ／
　デデ・コルクトの遺産、叙事詩文化、民話、民謡
（Heritage of Dede Qorqud/Korkyt Ata/Dede
Korkut, epic culture, folk tales and music）
アゼルバイジャン・カザフスタン・トルコ
2018年
⓬ミニアチュール芸術（Art of miniature）
アゼルバイジャン／イラン／トルコ／
ウズベキスタン　2020年
⓭ナル・バイラム：伝統的ざくろ祭りと文化
（Nar Bayrami、traditional pomegranate festivity
and culture）　2020年

＊緊急保護リストに登録されている無形文化遺産

①チョヴガン、伝統的なカラバフ馬に乗ってのゲーム
（Chovqan, a traditional Karabakh horse-riding
　game）　2013年　★【緊急保護】
②ヤッル（コチャリ、タンゼラ）、
　ナヒチェヴァンの伝統的な集団舞踊
（Yalli (Kochari, Tenzere), traditional group dances
of Nakhchivan）　2018年　★【緊急保護】

アルメニア共和国
Republic of Armenia
首都　エレバン
代表リストへの登録数　7
条約締約年　2006年

❶ドゥドゥクとその音楽（Duduk and its music）
2008年 ← 2005年第3回傑作宣言

❷ハチュカルの象徴性と工芸技術、アルメニアの十字架石
（Symbolism and craftsmanship of Khachkars, Armenian cross-stones）　2010年

❸アルメニアの叙事詩「サスン家のダヴィド」の上演
（Performance of the Armenian epic of 'Daredevils of Sassoun' or 'David of Sassoun'）
2012年

❹ラヴァッシュ、アルメニアの文化的表現としての伝統的なアルメニア・パンの準備、意味、外見
（Lavash, the preparation, meaning and appearance of traditional Armenian bread as an expression of culture in Armenia）　2014年

❺コチャリ、伝統的な集団ダンス（Kochari, traditional group dance）　2017年

❻アルメニア文字とその文化的表現（Armenian letter art and its cultural expressions）
2019年

❼聖タデウス修道院への巡礼（Pilgrimage to the St。Thaddeus Apostle Monastery）
イラン／アルメニア　2020年

ジョージア
Georgia
首都　トビリシ
代表リストへの登録数　4
条約締約年　2008年

❶ジョージアの多声合唱（Georgian polyphonic singing）
2008年 ← 2001年第1回傑作宣言

❷古代ジョージアの伝統的なクヴェヴリ・ワインの製造方法
（Ancient Georgian traditional Qvevri wine-making method）
2013年

❸三書体のジョージア文字の生活文化（Living culture of three writing systems of the Georgian alphabet）　2016年

❹チタオバ、ジョージアのレスリング（Chidaoba, wrestling in Georgia）　2018年

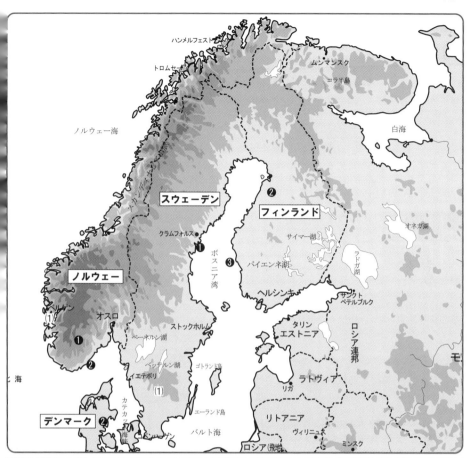

デンマーク王国 *New*
Kingdom of Denmark
首都　コペンハーゲン
代表リストへの登録数　2
条約締約年　2009年

❶イヌイット・ドラムの舞踊と歌謡*New*（Inuit drum dancing and singing）　2021年
❷北欧のクリンカー・ボートの伝統*New*（Nordic clinker boat traditions）　2021年
　アイスランド／デンマーク／フィンランド／ノルウェー／スウェーデン

フィンランド
Finland
首都　ヘルシンキ
代表リストへの登録数　3
条約締約年　2013年

❶フィンランドのサウナ文化（Sauna culture in Finland）　2020年
❷カウスティネンのフィドル演奏と関連の慣習及び表現　*New*
　（Kaustinen fiddle playing and related practices and expressions）　2021年
❸北欧のクリンカー・ボートの伝統*New*（Nordic clinker boat traditions）　2021年
　アイスランド／デンマーク／フィンランド／ノルウェー／スウェーデン

スウェーデン王国
Kingdom of Sweden
首都　ストックホルム
代表リストへの登録数　1
グッド・プラクティスへの選定数　1
条約締約年　2011年

❶北欧のクリンカー・ボートの伝統*New*（Nordic clinker boat traditions）　2021年
アイスランド／デンマーク／フィンランド／ノルウェー／スウェーデン

グッド・プラクティスに選定されている無形文化遺産

(1)南スウェーデンのクロノベリ地方における話術の促進と活性化の為の伝承プログラム
　（Land-of-Legends programme, for promoting and revitalizing the art of storytelling in Kronoberg Region (South-Sweden)）　2018年

ノルウェー王国
Kingdom of Norway
首都　オスロ
代表リストへの登録数　2　グッド・プラクティスへの選定数 2　条約締約年　2007年

❶セテスダールにおける伝統音楽と舞踊の慣習、演奏、舞踊、歌唱（ステヴ／ステヴィング）
　（Practice of traditional music and dance in Setesdal, playing, dancing and singing (stev/stevjing)）
2019年
❷北欧のクリンカー・ボートの伝統*New*（Nordic clinker boat traditions）　2021年
アイスランド／デンマーク／フィンランド／ノルウェー／スウェーデン

グッド・プラクティスに選定されている無形文化遺産

(1)オゼルヴァー船 ― 伝統的な建造と使用から現代的なやり方への再構成
　（Oselvar boat - reframing a traditional learning process of building and use to a modern context）
2016年
(2)ヨーロッパにおける大聖堂の建設作業場、いわゆるバウヒュッテにおける工芸技術と慣習：
　ノウハウ、伝達、知識の発展およびイノベーション
　（Craft techniques and customary practices of cathedral workshops、or Bauhütten、in Europe、know-how、transmission、development of knowledge and innovation）
　ドイツ／オーストリア／フランス／ノルウェー／スイス　2020年

ロシア連邦
Russian Federation
首都　モスクワ
代表リストへの登録数　2
条約締約年　−

❶セメイスキエの文化的空間と口承文化（Cultural space and oral culture of the Semeiskie）
　2008年 ← 2001年第1回傑作宣言
❷オロンホ、ヤクートの英雄叙事詩（Olonkho, Yakut heroic epos）2008年 ← 2005年第3回傑作宣言

メキシコ合衆国

United Mexican States
首都　メキシコシティ
代表リストへの登録数　10
グッド・プラクティスへの選定数　1
条約締約年　2005年

❶死者に捧げる土着の祭礼
（Indigenous festivity dedicated to the Dead）
2008年 ← 2003年第2回傑作宣言

❷トリマンのオトミ・チチメカ族の記憶と生きた
伝統の場所：聖地ペニャ・デ・ベルナル
（Places of memory and living traditions of the
Otomi-Chichimecas people of Toliman:the Pena
de Bernal, guadian of a sacred territory）
2009年

❸ボラドーレスの儀式
（Ritual ceremony of the Voladores）　　2009年

❹チャパ・デ・コルソの伝統的な1月のパラチコ祭
（Parachicos in the traditional January feast of
Chiapa de Corzo）　　2010年

❺プレペチャ族の伝統歌ピレクア
（Pirekua, traditional song of the P'urhepecha）
2010年

❻伝統的なメキシコ料理− 真正、伝来、進化する
コミュニティ文化、ミチョアカンの規範
（Traditional Mexican cuisine - auth (tic, ancestral,
ongoing community culture, the Michoacan
paradigm）　　2010年

❼マリアッチ、弦楽器音楽、歌、トランペット

（Mariachi, string music, song and trumpet）
2011年

❽チャレリア、メキシコの乗馬の伝統
（Charreria, equestrian tradition in Mexico）
2016年

❾ロメリア（巡礼）：サポパンの聖母の
リェヴァダ（運送）の儀礼サイクル
（La Romeria (the pilgrimage): ritual cycle of 'La llevada'
(the carrying) of the Virgin of Zapopan）　　2018年

❿メキシコのプエブラとトラスカラの職人工芸
のタラベラ焼きとスペインのタラベラ・デ・
ラ・レイナとエル・プエンテ・デル・アルソ
ビスポの陶磁器の製造工程（Artisanal talavera
of Puebla and Tlaxcala (Mexico) and ceramics of
Talavera de la Reina and El Puente del Arzobispo
(Spain) making process）
メキシコ／スペイン　2019年

グッド・プラクティスに選定されている無形文化遺産

(1)タクサガッケト マクカットラワナ：メキシコ
の先住民族芸術センターとベラクルス州の
トトナック族の無形文化遺産保護への貢献
（Xtaxkgagket Makgkaxtlawana: the Centre for
Indigenous Arts and its contribution to
safeguarding the intangible cultural heritage of the
Totonac people of Veracruz, Mexico）
2012年

グアテマラ共和国
Republic of Guatemala
首都　グアテマラシティ
代表リストへの登録数　2
緊急保護リストへの登録数　1
条約締約年　2006年

❶ガリフナの言語、舞踊、音楽
（Language, dance and music of the Garifuna）
ベリーズ／グアテマラ／ホンジュラス／
ニカラグア
2008年 ← 2001年第1回傑作宣言
❷ラビナルの勇士、舞踊劇の伝統
（Rabinal Achi dance drama tradition）
2008年 ← 2001年第1回傑作宣言

＊緊急保護リストに登録されている無形文化遺産

①パーチの儀式　（Paach ceremony）
2013年　★【緊急保護】

ベリーズ
Belize
首都　ベルモパン
代表リストへの登録数　1
条約締約年　2007年

❶ガリフナの言語、舞踊、音楽
（Language, dance and music of the Garifuna）
ベリーズ／グアテマラ／ホンジュラス／
ニカラグア
2008年 ← 2001年第1回傑作宣言

ハイチ共和国
Republic of Haiti
首都　ポルトープランス
代表リストへの登録数　1
条約締約年　2009年

❶ジューム・スープ（Joumou soup）
2021年

地域別・国別一覧

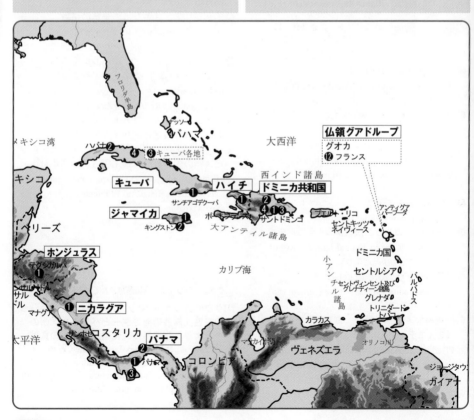

ホンジュラス共和国
Republic of Honduras
首都　テグシガルパ
代表リストへの登録数　1
条約締約年　2006年

❶ガリフナの言語、舞踊、音楽
（Language, dance and music of the Garifuna）
ベリーズ／グアテマラ／ホンジュラス／
ニカラグア
2008年　←　2001年第1回傑作宣言

ニカラグア共和国
Republic of Nicaragua
首都　マナグア
代表リストへの登録数　2
条約締約年　2006年

❶エル・グエグエンセ（El Gueguense）
2008年　←　2005年第3回傑作宣言
❷ガリフナの言語、舞踊、音楽
（Language, dance and music of the Garifuna）
ベリーズ／グアテマラ／ホンジュラス／
ニカラグア
2008年　←　2001年第1回傑作宣言

コスタリカ共和国
Republic of Costa Rica
首都　サンホセ
代表リストへの登録数　1
条約締約年　2007年

❶コスタ・リカの牛飼いと牛車の伝統
（Oxherding and Oxcart Tradition in Costa Rica）
2008年　←　2005年第3回傑作宣言

パナマ共和国
Republic of Panama
首都　パナマ
代表リストへの登録数　3
条約締約年　2004年

❶ピンタオ・ハットを織る為の職人の工程と
タルコス、クリネハス、ピンタスの植物繊維
の製造技術
（Artisanal processes and plant fibers techniques for
talcos, crinejas and pintas weaving of the pinta'o
hat）　2017年
❷コンゴ文化の儀式と祝祭表現
（Ritual and festive expressions of the Congo culture）
2018年
❸聖体祭の舞踊と表現　*New*
（Dances and expressions associated with
the Corpus Christi Festivity）　2021年

キューバ共和国
Republic of Cuba
首都　ハバナ
代表リストへの登録数　4
条約締約年　2007年

❶トゥンバ・フランセサ（La Tumba Francesa）
2008年　←　2003年第2回傑作宣言
❷キューバのルンバ、祝祭の音楽、ダンス、すべて
の関連する慣習の結合
（Rumba in Cuba, a festive combination of music
and dances and all the practices associated）
2016年
❸プント（Punto）　2017年
❹キューバ中央部におけるパランダスの祭り
（Festivity of Las Parrandas in the centre of Cuba）
2018年

ジャマイカ
Jamaica
首都　キングストン
代表リストへの登録数　2
条約締約年　2010年

❶ムーアの町のマルーン遺産
（Maroon heritage of Moore Town）
2008年　←　2003年第2回傑作宣言
❷ジャマイカのレゲエ音楽
（Reggae music of Jamaica）　2018年

ドミニカ共和国
Dominican Republic
首都　サントドミンゴ
代表リストへの登録数　4
条約締約年　2005年

❶ヴィッラ・メラのコンゴの聖霊兄弟会の
文化的空間
（Cultural space of the Brotherhood of the Holy
Spirit of the Congos of Villa Mella）
2008年　←　2001年第1回傑作宣言
❷ココロの舞踊劇の伝統
（Cocolo dance drama tradition）
2008年　←　2005年第3回傑作宣言
❸ドミニカ・メレンゲの音楽・舞踊
（Music and dance of the merengue in the Domini-
can Republic）　2016年
❹ドミニカン・バチャータの音楽と舞踊
（Music and dance of Dominican Bachata）2019年

地域別・国別一覧

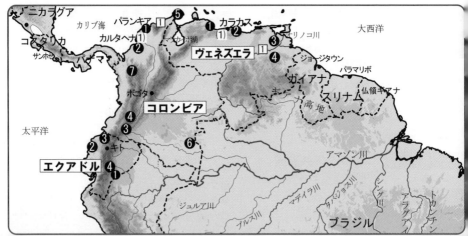

ヴェネズエラ・ボリヴァル共和国

Bolovarian Republic of Venezuela
首都　カラカス
代表リストへの登録数　5　　緊急保護リストへの登録数　2
グッド・プラクティスへの選定数　1
条約締約年　2007年

❶ヴェネズエラの聖体祭の悪魔の踊り
　（Venezuela's Dancing Devils of Corpus Christ）　2012年
❷グアレナスとグアティレの聖ペドロの祭り
　（La Parranda de San Pedro de Guarenas y Guatire）2013年
❸クラグアの成長と加工に関連した伝統的な知識と技術
　（Traditional knowledge and technologies relating to the growing and processing of the Curagua）2015年
❹エル・カジャオのカーニバル、メモリーと文化のアイデンティティの代表のお祭り
　（Carnival of El Callao, a festive representation of a memory and cultural identity）　2016年
❺洗礼者ヨハネに対する献身及び尊崇を表す一連の祭儀代表リストへの登録数　*New*
　（Festive cycle around the devotion and worship towards Saint John the Baptist）　2021年

＊緊急保護リストに登録されている無形文化遺産

①マポヨ族の先祖代々の地に伝わる口承とその象徴的な基準点群
　（Mapoyo oral tradition and its symbolic reference points within their ancestral territory）
　2014年　★【緊急保護】
②コロンビア・ヴェネズエラのリャノ地方の労働歌
　（Colombian-Venezuelan llano work songs）
　コロンビア／ヴェネズエラ
　2017年　★【緊急保護】

グッド・プラクティスに選定されている無形文化遺産

(1)ベネズエラにおける聖なるヤシの伝統保護のための生物文化プログラム
　（Biocultural programme for the safeguarding of the tradition of the Blessed Palm in Venezuela）
　2019年

コロンビア共和国
Republic of Colombia
首都　ボゴタ
代表リストへの登録数　8
緊急保護リストへの登録数　3
グッド・プラクティスへの選定数　1
条約締約年　2008年

❶バランキーラのカーニバル
　（Carnival of Barranquilla）
　2008年　← 2003年第2回傑作宣言
❷パレンケ・デ・サン・バシリオの文化的空間
　（Cultural space of Palenque de San Basilio）
　2008年　← 2005年第3回傑作宣言
❸黒と白のカーニバル
　（Carnaval de Negros y Blancos）2009年
❹ポパヤンの聖週行列
　（Holy Week processions in Popayán）　2009年
❺プッチプ（パラブレロ）によって行われる
　ワユー族の規範システム
　（Wayuu normative system, applied by the
　Pütchipü'üi (palabrero)）　2010年
❻ユルパリのジャガー・シャーマンの伝統的知識
　（Traditional knowledge of the jaguar shamans of
　Yurupari）　2011年
❼キブドのアッシジの聖フランシス祭り
　（Festival of Saint Francis of Assisi, Quibd）
　2012年
❽コロンビアの南太平洋地域とエクアドルの
　エスメラルダス州のマリンバ音楽、伝統的な
　歌と踊り
　（Marimba music, traditional chants and dances
　from Colombia's South Pacific region and
　Equador's Esmeraldas Province）
　コロンビア／エクアドル　2010年／2015年

＊緊急保護リストに登録されている無形文化遺産

① 大マグダレーナ地方の伝統的なヴァレナート音楽
　（Traditional Vallenato music of the Greater
　Magdalena region）2015年　★【緊急保護】
② コロンビア・ヴェネズエラのリャノ地方の
　労働歌
　（Colombian-Venezuelan llano work songs）
　コロンビア／ヴェネズエラ
　2017年　★【緊急保護】
③ プトゥマヨ県とナリーニョ県におけるパスト・
　ワニスのモパ・モパに関する伝統的知識と技術
　（Traditional knowledge and techniques associated
　with Pasto Varnish mopa-mopa of Putumayo and Nariño）
　2020年　★【緊急保護】

グッド・プラクティスに選定されている無形文化遺産

(1)平和建設の為の伝統工芸の保護戦略
　（Safeguarding strategy of traditional
　crafts for peace building）
　2019年

エクアドル共和国
Republic of Ecuador
首都　キト
代表リストへの登録数　4
条約締約年　2008年

❶ザパラ人の口承遺産と文化表現
　（Oral heritage and cultural manifestations of the
　Zapara People）
　エクアドル／ペルー
　2008年　← 2001年第1回傑作宣言
❷エクアドルのテキーラ・パナマ草の帽子の
　伝統的な織物
　（Traditional weaving of the Ecuadorian toquilla
　straw hat）
　2012年
❸コロンビアの南太平洋地域とエクアドルの
　エスメラルダス州のマリンバ音楽、伝統的な
　歌と踊り
　（Marimba music, traditional chants and dances
　from Colombia's South Pacific region and
　Equador's Esmeraldas Province）
　コロンビア／エクアドル
　2010年／2015年
❹パシージョ、歌と詩　*New*
　（Pasillo、song and poetry）　2021年

地域別・国別一覧

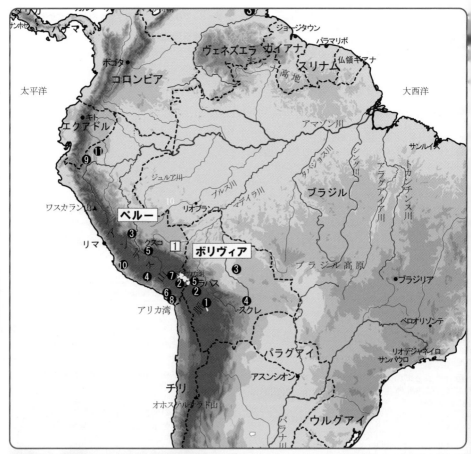

地域別・国別一覧

ペルー共和国 Republic of Peru
首都　リマ
代表リストへの登録数　11
緊急保護リストへの登録数　1
グッド・プラクティスへの選定数　1
条約締約年　2005年

❶ザパラ人の口承遺産と文化表現
　（Oral heritage and cultural manifestations of the
　Zapara People）　エクアドル／ペルー
　2008年 ← 2001年第1回傑作宣言
❷タキーレとその織物芸術
　（Taquile and its textile art）
　2008年 ← 2005年第3回傑作宣言
❸ミト村の儀礼舞踊ワコナーダ
　（Huaconada, ritual dance of Mito）
　2010年
❹シザー・ダンス（The scissors dance）2010年

❺コイヨリッティ首長の聖地巡礼
　（Pilgrimage to the sanctuary of the Lord of
　Qoyllurit'i）　2011年
❻ケスワチャカ橋の毎年の架け替えに関連した
　知識、技量、儀式
　（Knowledge, skills and rituals related to the annual
　renewal of the Q'eswachaka bridge）
　2013年
❼プーノの聖母カンデラリアの祭り
　（Festivity of Virgen de la Candelaria of Puno）
　2014年

❽コルカ渓谷のウィティティ・ダンス
　（Wititi dance of the Colca Valley）　2015年
❾コロンゴ郡の水供給の伝統的システム
　（Traditional system of Corongo's water judges）
　2017年
❿ペルーの南中央部海岸線の「ハタホ・デ・ネグリトス」と「ハタホ・デ・パリタス」
　（'Hatajo de Negritos' and 'Hatajo de Pallitas' from the Peruvian south-central coastline）
　2019年
⓫アワフン族の陶器関連の価値観・知識・伝承及び慣習　*New*
　（Pottery-related values、knowledge、lore and practices of the Awajún people）　2021年

＊緊急保護リストに登録されている無形文化遺産

①エシュヴァ、ペルーの先住民族ウアチパエリの祈祷歌
　（Eshuva, Harakmbut sung prayers of Peru's Huachipaire people）
　2011年　★【緊急保護】

グッド・プラクティスに選定されている無形文化遺産

(1) ボリヴィア、チリ、ペルーのアイマラ族の集落での無形文化遺産の保護
　（Safeguarding intangible cultural heritage of Aymara communities in Bolivia, Chile and Peru）
　ボリヴィア／チリ／ペルー　2009年

ボリヴィア多民族国　Plurinational State of Bolivia

首都　ラパス
代表リストへの登録数　7
グッド・プラクティスへの選定数　1
条約締約年　2006年

❶オルロのカーニバル（Carnival of Oruro）
　2008年　← 2001年第1回傑作宣言
❷カリャワヤのアンデスの世界観
　（Andean cosmovision of the Kallawaya）
　2008年　← 2003年第2回傑作宣言
❸イチャペケネ・ピエスタ、サン・イグナシオ・デ・モクソスの最大の祭り
　（Ichapekene Piesta, the biggest festival of San Ignacio de Moxos）　2012年
❹プリャイとアヤリチ、ヤンパラ族の文化である音楽と舞踊
　（Pujillay and Ayarichi, music and dances of the Yampara culture）　2014年
❺ラパスのアラシータの民間信仰
　（Ritual journeys in La Paz during Alasita）2017年
❻ラパス市における神の子・主イエスのグラン・ポデール祭
　（The festival of the Santísima Trinidad del Señor Jesús del Gran Poder in the city of La Paz）　2019年
❼タリハ大祭*New*（Grand Festival of Tarija）　2021年

グッド・プラクティスに選定されている無形文化遺産

(1) ボリヴィア、チリ、ペルーのアイマラ族の集落での無形文化遺産の保護
　（Safeguarding intangible cultural heritage of Aymara communities in Bolivia, Chile and Peru）
　ボリヴィア／チリ／ペルー　2009年

地域別・国別一覧

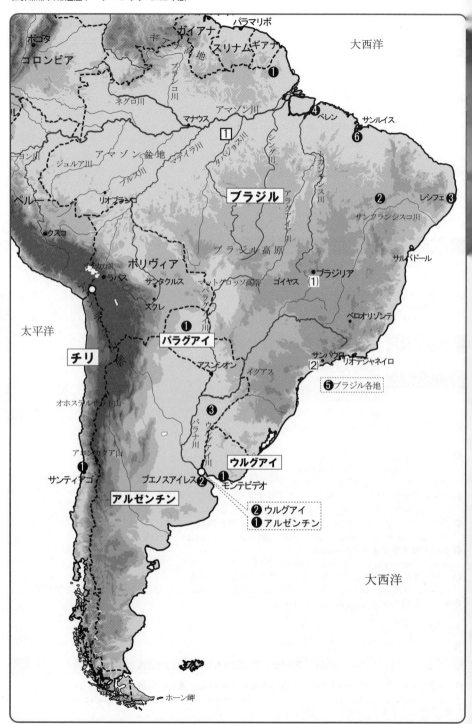

ブラジル連邦共和国
Federative Republic of Brazil
首都　ブラジリア
代表リストへの登録数　6
緊急保護リストへの登録数　1
グッド・プラクティスへの選定数　2
条約締約年　2006年

❶ワヤピ族の口承と絵画表現
　（Oral and graphic expressions of the Wajapi）
　2008年 ← 2003年第2回傑作宣言
❷バイア州のヘコンカヴォ地方ホーダのサンバ
　（Samba de Roda of the Recôncavo of Bahia）
　2008年 ← 2005年第3回傑作宣言
❸フレヴォ、レシフェのカーニバルの芸能
　（Frevo, performing arts of the Carnival of Recife）
　2012年
❹パラー州ベレン市でのナザレ大祭
　（Cirio de Nazare（The Taper of Our Lady of
　Nazareth）in the city of Belem, Para）
　2013年
❺カポエイラ　（Capoeira circle）
　2014年
❻マラニャンのブンバ・メウ・ボイの複合文化
　（Cultural Complex of Bumba-meu-boi from
　Maranhão）
　2019年

＊緊急保護リストに登録されている無形文化遺産

①ヤオクワ、社会と宇宙の秩序を維持するエナ
　ウェン・ナウェ族の儀式
　（Yaokwa, the Enawene Nawe people's ritual for
　the maintenance of social and cosmic order）
　2011年 ★【緊急保護】

グッド・プラクティスに選定されている無形文化遺産

(1)無形文化遺産に関する国家プログラムの公募
　（Call for projects of the National Programme of
　Intangible Heritage）　2011年
(2)ファンダンゴの生きた博物館
　（Fandango's Living Museum）　2011年

チリ共和国
Republic of Chile
首都　サンティアゴ
代表リストへの登録数　1
グッド・プラクティスへの選定数　1
条約締約年　2008年

❶バイレ・チノ　（Baile Chino）
　2014年

グッド・プラクティスに選定されている無形文化遺産

(1)ボリヴィア、チリ、ペルーのアイマラ族の集落
　での無形文化遺産の保護
　（Safeguarding intangible cultural heritage of
　Aymara communities in Bolivia, Chile and Peru）
　ボリヴィア／チリ／ペルー　2009年

パラグアイ
Paraguay
首都　アスンシオン
代表リストへの登録数　1
条約締約年　2006年

❶パラグアイのグアラニー族の古来の飲み物、
　薬草の文化におけるテレレの慣習と伝統的知識
　（Practices and traditional knowledge of Terere in
　the culture of Pohã Ñana、Guaraní ancestral
　drink in Paraguay）　2020年

ウルグアイ東方共和国
Oriental Republic of Uruguay
首都　モンテヴィデオ
代表リストへの登録数　2
条約締約年　2007年

❶カンドンベとその社会・文化的空間：コミュニ
　ティの慣習
　（Candombe and its socio-cultural space:
　a community practice）　2009年
❷タンゴ　（Tango）
　アルゼンチン／ウルグアイ　2009年

アルゼンチン共和国
Argentine Republic
首都　ブエノスアイレス
代表リストへの登録数　3
条約締約年　2006年

❶タンゴ　（Tango）
　アルゼンチン／ウルグアイ　2009年
❷ブエノスアイレスのフィレテ・ポルテーニョ
　伝統的な絵画技術
　（Filete porteño in Buenos Aires, a traditional
　painting technique）　2015年
❸チャマメ　（Chamamé）　2020年

地域別・国別一覧

＜参考＞ 世界無形文化遺産のキーワード

※http://www.unesco.org/culture/ich/index

- 無形遺産　Intangible Heritage
- 保護　Safeguarding
- 人類、人間　Humanity
- 口承による伝統及び表現　Oral traditions and expressions
- 芸能　Performing arts
- 社会的慣習、儀式及び祭礼行事　Social practices, rituals and festive events
- 自然及び万物に関する知識及び慣習　Knowledge and practices concerning nature and the universe
- 伝統工芸技術　Traditional craftsmanship
- 条約　Convention
- 締約国　State Party
- 事務局　Secretariat
- 運用指示書　Operational Directives
- エンブレム　Emblem
- 倫理原則　Ethical principles
- 登録申請書類の書式　Nomination forms
- 多国間の登録申請　Multi-national nomination
- 定期報告　Periodic reporting
- 総会　General Assembly
- 政府間委員会　Intergovernmental Committee（IGC）
- 認定された非政府組織　Accredited NGO
- 評価　Evaluation
- 非政府組織、機関、専門家　NGO, institutions and experts
- 無形文化遺産　Intangible Cultural Heritage
- 無形遺産リスト　Intangible Heritage Lists
- 緊急保護リスト　Urgent Safeguarding List（USL）
- 代表リスト　Representative List（RL）
- 登録基準　Criteria for inscription
- 文化の多様性　Cultural Diversity
- グッド・プラクティス（好ましい保護の実践事例）　Good Safeguarding Practices
- 選定基準　Criteria for selection
- 啓発　Raising awareness
- 能力形成　Capacity building
- 地域社会　Community
- ファシリテーター（中立的立場での促進者・世話人）　Facilitator
- 国際援助　International Assistance
- 適格性　Eligibility
- 資金提供者とパートナー　Donors and partners
- （役立つ情報）資源　Resources
- 持続可能な発展　Sustainable Development

索　引

フィジーリ（Fjiri）
バーレン
2021年

★緊急保護リスト　　●代表リスト　　◎グッド・プラクティス
New 初出国

シンクタンクせとうち総合研究機構

合計140か国 （★71 ●529 ◎29 合計 629）
※複数国にまたがるもの61件

シンクタンクせとうち総合研究機構 　★緊急保護リスト 　●代表リスト 　◎グッド・プラクティス
New 初出国

件名　50音順

★緊急保護リスト　●代表リスト　◎グッド・プラクティス
下線は、新登録物件

シンクタンクせとうち総合研究機構

★緊急保護リスト ●代表リスト ◎グッド・プラクティス
　下線は、新登録物件

索引

★緊急保護リスト　　●代表リスト　　◎グッド・プラクティス
下線は、新登録物件

シンクタンクせとうち総合研究機構

索引

索引

合計140か国（★71　●529　◎29 合計 629)
※複数国にまたがるもの61件

二か国以上の複数国にまたがる世界無形文化遺産

<緊急保護リスト>

① コロンビア・ヴェネズエラのリャノ地方の労働歌
コロンビア／ヴェネズエラ　2017年

<代表リスト>

① ベルギーとフランスの巨人と竜の行列
ベルギー／フランス　2008年
② バルト諸国の歌と踊りの祭典
ラトヴィア／エストニア／リトアニア　2008年
③ シャシュマカムの音楽
ウズベキスタン／タジキスタン　2008年
④ ザパラ人の口承遺産と文化表現
エクアドル／ペルー　2008年
⑤ ガリフナの言語、舞踊、音楽
ベリーズ／グアテマラ／ホンジュラス／ニカラグア
2008年
⑥ オルティン・ドー：伝統的民謡の長唄
モンゴル／中国　2008年
⑦ ゲレデの口承遺産
ベナン／ナイジェリア／トーゴ　2008年
⑧ カンクラング、或は、マンディング族の成人儀式
セネガル／ガンビア　2008年
⑨ グーレ・ワムクル
マラウイ／モザンビーク／ザンビア　2008年
⑩ ナウルーズ、ノヴルーズ、ノウルーズ、ナウルズ、
ノールーズ、ノウルズ、ナヴルズ、ネヴルズ、ナヴルーズ
アゼルバイジャン／インド／イラン／キルギス／ウズベキスタン／
パキスタン／トルコ／イラク／アフガニスタン／
カザフスタン／タジキスタン／トルクメニスタン　2016年
⑪ タンゴ
アルゼンチン／ウルグアイ　2009年
⑫ 鷹狩り、生きた人間の遺産
アラブ首長国連邦、オーストリア、ベルギー,
クロアチア、チェコ、フランス、ドイツ、
ハンガリー、アイルランド、イタリア、
カザフスタン、韓国, キルギス、モンゴル、
モロッコ、オランダ、パキスタン、ポーランド、
ポルトガル、カタール、サウジアラビア、
スロヴァキア、スペイン、シリア
2016年／2021年
⑬ 地中海料理
スペイン／ギリシャ／イタリア／モロッコ
キプロス／クロアチア／ポルトガル　2013年
⑭ マリ、ブルキナファソ、コートジボワールのセヌフォ族

のバラフォンにまつわる文化的な慣習と表現
マリ／ブルキナファソ／コートジボワール　2012年
⑮ アル・タグルーダ、アラブ首長国連邦とオマーン
の伝統的なベドウィン族の詠唱詩
アラブ首長国連邦／オマーン　2012年
⑯ アルジェリア、マリ、ニジェールのトゥアレグ
社会でのイムザドに係わる慣習と知識
アルジェリア／マリ／ニジェール　2013年
⑰ 男性グループのコリンダ、クリスマス期の儀式
ルーマニア／モルドヴァ　2013年
⑱ アル・アヤラ、オマーン – アラブ首長国連邦の
伝統芸能　アラブ首長国連邦／オマーン　2014年
⑲ キルギスとカザフのユルト（チュルク族の遊牧民
の住居）をつくる伝統的な知識と技術
カザフスタン／キルギス　2014年
⑳ アラビア・コーヒー、寛容のシンボル
アラブ首長国連邦／オマーン／
サウジアラビア／カタール　2015年
㉑ マジリス、文化的・社会的な空間
アラブ首長国連邦／オマーン／
サウジアラビア／カタール　2015年
㉒ アル・ラズファ、伝統芸能
アラブ首長国連邦／オマーン　2015年
㉓ アイティシュ／アイティス、即興演奏の芸術
カザフスタン／キルギス　2015年
㉔ 綱引きの儀式と遊戯
ヴェトナム／カンボジア／フィリピン／韓国
2015年
㉕ ピレネー山脈の夏至の火祭り
アンドラ／スペイン／フランス　2015年
㉖ コロンビアの南太平洋地域とエクアドルの
エスメラルダス州のマリンバ音楽、伝統的な歌と踊り
コロンビア／エクアドル　2015年
㉗ フラットブレッドの製造と共有の文化：
ラヴァシュ、カトリマ、ジュプカ、ユフカ
カザフスタン／キルギス／イラン／
アゼルバイジャン／トルコ　2016年
㉘ ルーマニアとモルドヴァの伝統的な壁カーペット
の職人技　ルーマニア／モルドヴァ　2016年
㉙ スロヴァキアとチェコの人形劇
チェコ／スロヴァキア　2016年
㉚ カマンチェ／カマンチャ工芸・演奏の芸術、擦弦楽器
イラン／アゼルバイジャン　2017年
㉛ 3月1日に関連した文化慣習
ブルガリア／マケドニア／モルドヴァ／ルーマニア
2017年
㉜ 春の祝祭、フドゥレルレス
トルコ／マケドニア　2017年

㉝藍染め ヨーロッパにおける防染ブロックプリントと
　インディゴ染色　　オーストリア／チェコ／
　ドイツ／ハンガリー／スロヴァキア　2018年
㉞デデ・クォルクード／コルキト・アタ／デデ・
　コルクトの遺産、叙事詩文化、民話、民謡
　アゼルバイジャン／カザフスタン／トルコ　2018年
㉟空石積み工法：ノウハウと技術
　クロアチア／キプロス／フランス／ギリシャ／
　イタリア／スロヴェニア／スペイン／スイス　2018年
㊱朝鮮の伝統的レスリングであるシルム
　北朝鮮／韓国　2018年
㊲雪崩のリスク・マネジメント
　スイス・オーストリア　2018年
㊳移牧、地中海とアルプス山脈における家畜を
　季節ごとに移動させて行う放牧
　オーストリア／ギリシャ／イタリア　2019年
㊴ナツメヤシの知識、技術、伝統及び慣習
　バーレン／エジプト／イラク／ヨルダン、
　クウェート／モーリタニア／モロッコ／
　オマーン／パレスチナ／サウジアラビア、
　スーダン／チュニジア／アラブ首長国連邦、
　イエメン　2019年
㊵ビザンティン聖歌
　キプロス／ギリシャ　2019年
㊶アルピニズム
　フランス／イタリア／スイス　2019年
㊷メキシコのプエブラとトラスカラの職人工芸の
　タラベラ焼きとスペインのタラベラ・デ・ラ・
　レイナとエル・プエンテ・デル・アルソビスポの
　陶磁器の製造工程
　メキシコ／スペイン　2019年
㊸マラウイとジンバブエの伝統的な撥弦楽器ムビラ／
　サンシの製作と演奏の芸術　マラウイ／ジンバブエ
　2020年
㊹競駝：ラクダにまつわる社会的慣習と祭りの資産
　アラブ首長国連邦／オマーン　2020年
㊺クスクスの生産と消費に関する知識・ノウハウと実践
　アルジェリア／モーリタニア／モロッコ／チュニジア
　2020年
㊻伝統的な織物、アル・サドゥ
　サウジアラビア／クウェート　2020年
㊼人間と海の持続可能な関係を維持するための王船の
　儀式、祭礼と関連する慣習　　中国／マレーシア
　2020年
㊽パントゥン インドネシア／マレーシア　2020年
㊾聖タデウス修道院への巡礼　イラン／アルメニア
　2020年
㊿伝統的な知的戦略ゲーム：トギズクマラク、
　トグズ・コルゴール、マンガラ／ゲチュルメ
　カザフスタン／キルギス／トルコ　2020年

�51ミニアチュール芸術　アゼルバイジャン／イラン／
　トルコ／ウズベキスタン　2020年
52機械式時計の製作の職人技と芸術的な仕組み
　スイス／フランス　2020年
53ホルン奏者の音楽的芸術：歌唱、息のコントロール、
　ビブラート、場所と雰囲気の共鳴に関する楽器の技術
　フランス／ベルギー／ルクセンブルク／イタリア
　2020年
54ガラスビーズのアート イタリア／フランス
　2020年
55木を利用する養蜂文化　ポーランド／ベラルーシ
　2020年
56アラビア書道：知識、技術及び慣習
　サウジアラビア／アルジェリア／バーレン／
　エジプト／イラク／ヨルダン／クウェート／
　レバノン／モーリタニア／モロッコ／オーマン／
　パレスチナ／スーダン／チュニジア／
　アラブ首長国連邦／イエメン　2021年
57コンゴのルンバ
　コンゴ民主共和国／コンゴ　2021年
58北欧のクリンカー・ボートの伝統 デンマーク／
　フィンランド／アイスランド／ノルウェー／
　スウェーデン　2021年

＜グッド・プラクティス＞

(1) ボリビア、チリ、ペルーのアイマラ族の集落
　での無形文化遺産の保護
　ペルー／ボリヴィア／チリ　2009年
(2)ヨーロッパにおける大聖堂の建設作業場、
　いわゆるバウヒュッテにおける工芸技術と慣習：
　ノウハウ、伝達、知識の発展およびイノベーション
　ドイツ／オーストリア／フランス／ノルウェー／スイス
　2020年

索引

＜参考文献：URL＞
□Convention for the Safeguarding of the Intangible Cultural Heritage Basic Texts
□http://www.unesco.org/culture/ich/index.

＜資料・写真　提供＞
ギニア共和国大使館、Commission nationale guineenne pour l'UNESCO, Mamoudou Conde /President World Music Productions, Incand Managing Director of Les Percussions de Guinee,Le Ballet National Djoliba, Les Ballets Africains of Guinee, Malawi National Commission for UNESCO, コートジボワール共和国大使館、Commission nationale ivoirienne pour l'UNESCO, Africa Direct, Commission nationale beninoise pour l'UNESCO (CNBU)，中央アフリカ共和国在東京名誉領事館、www.morocco-travel-agency.com, モロッコ文化省文化遺産局、モロッコ王国大使館、モロッコ政府観光局、アルジェリア文化省、エジプト大使館エジプト学・観光局、モーリタニア大使館、モーリタニア文化・青年・スポーツ省文化遺産部、イエメン共和国大使館、オマーン・ユネスコ国内委員会、オマーン大使館、Jordan Tourism Board、maha.kilani@dctabudhabi.ae、サウジアラビア文化情報省／Dr. Mohammed Albeialy、ユネスコ・タシケント事務所、ウズベク国家観光局(ウズベク・ツーリズム)、在日ウズベキスタン大使館、Tourism Iran、Alisher Ikramov/Secretary-General,National Commission of Uzbekistan for UNESCO, The Committee of the Ministry of tourism and sports of the Republic of Kazakhstan, 在日キルギス共和国名誉総領事館、Department of Tourism, BHUTAN, 印度総領事館、インド政府観光局、ラジャスタン州観光局、Department of Tourism Government of Kerala, District Magistrate & District Collector／Purulia District, Manasvi（Heinz J. Paul）'Nalukkettu', カンボジア大使館、カンボジア政府観光局、ヴェトナムスクエア、ヴェトナム・フート省文化・スポーツ・観光部、フィリピン政府観光省、フィリピン政府観光省大阪事務所、Dr. Jesus T. Peralta／Intangible Heritage Committee、Philippines National Commission for Culture and the Arts、日本アセアンセンター、インドネシア大使館、インドネシア政府観光局、ビジットインドネシア ツーリズム オフィス、Ministry of Education and Culture of Indonesia、Adrien Scole、Nomadic Journeys、Mongolia, モンゴルユネスコ国内委員会、モンゴル・無形文化遺産部門文化遺産セクター、Ts.Tsevegsuren （2010）、中国国家観光局東京駐在事務所、中国国家観光局大阪駐在事務所、中国国際旅行社、中国国家旅遊局、中国国際旅行社（CITS JAPAN），マルキト県人民政府、Mr. Wan Jian/Hangzhou, China Agricultural Museum／Zhou, Jianhua, Wintergreen Kunqu Society, Hsi-i Wang/the Society of Kunqu Arts, Inc., Seoul Metropolitan Government, Seoul Culture & Tourism, Seoul Metropolitan Government, 韓国観光公社東京支社・福岡支社、（一社）岐阜県観光連盟、公益社団法人島根県観光連盟、島根県観光振興課、Vanuatsu Tourism、Vanuatsu Cultural Centre、トルコ共和国大使館・文化広報参事官室(トルコ政府観光局)、トルコ文化観光省、キプロス・ユネスコ国内委員会、キプロス・インフォメーションサービス、Julie.Flanagan@chg.gov.ie、イタリア政府観光局(ENIT)、Sicilian Puppet Theatre of the Fratelli Pasqualino、イタリア・カンパニア州政府観光局、スペイン政府観光局、MINISTERIO DE COMERCIO Y TURISMO, Ministerio de Comercio y Turismo, Tourspain, CYBERCLARA, ポルトガル大使館文化部、ポルトガル政府観光局、Secrétaire générale de la Confrérie des Vignerons/Sabine Carruzzo, Courtesy of Na Píobairí Uilleann、クロアチア政府観光局、Tourist Association of City of Sinj, Vitesko alkarsko drustvo Sinj, http://www.dubrovnikpr.com、オランダ政府観光局、ベルギー大使館、ベルギー観光局、ベルギー・フランダース政府観光局、

索引

Luc Rombouts,beiaardier / carillonneur @ KU Leuven & Tienen, cel fotografie Stad Brugge, Toerisme Oostduinkerke, Westtoer www.visitflanders.jp, Stad Aalst, Dienst markten en feestelijkheden,Dienst Lokale economie en evenementen, isabelle.chave@culture.gouv.fr、フランス観光開発機構、www.tourismebretagne-photos.com, Vereinigung der Orgelsachverstandigen Deutschlands (VOD)／Prof. Dr. Michael G. Kaufmann, HAEMUS - Center for scientific research and promotion of culture, オーストリア・ユネスコ国内委員会、Service Communication de la Ville d'Alencon, www.mugham.org, Parliament of Georgia, Julien.Vuilleumier@bak.admin.ch、vietah@yandex.by、アゼルバイジャン文化・観光省、Ministry of Education, Science, Culture and Sport of the Republic of Armenia、ハンガリー政府観光局、ルーマニア政府観光局、モルドヴァ・ユネスコ国内委員会(Prof Varvara BUZILA)／ICOM Moldova(Mrs Valeria), Jana Stassakova Slovak Tourist Board, シュコーフィア・ロカ観光局、エストニア大使館、駐日リトアニア共和国大使館文化部、Lithuanian State Department of Tourism, VILNIUS TOURIST INFORMATION CENTRE, アルメニア大使館、Institute for Folklore "Marko Cepenkov" - Skopje／Mrs Velika Stojkova Serafimovska, 在大阪ロシア総領事館、Centre of Adventure Travel, baikal・eastsibelia/Andrey Suknev, メキシコ大使館観光部、メキシコ政府観光局、Mexico Tourism, ミチョアカン州政府観光局、チャパス州観光局、ハリスコ州文化局、ドミニカ共和国大使館、Yacine Khelladi/Santo Domingo, Dominican Republic, ベリーズ名誉総領事館、ベリーズ政府観光局、Belize Net, BELIZE TOURISM BOARD, キューバ大使館、Cubanacan,S.A., cubasolar.cu, ジャマイカ大使館、ジャマイカ政府観光局、コスタリカ政府観光局、コロンビア大使館、TURISTICA PROEXPORT COLOMBIA, CORPORACION NATCIONAL DE TURISMO COLOMBIA, エクアドル大使館、ANAZPPA、ヴェネズエラ文化多様性センター、ペルー大使館、ボリヴィア大使館、General Coordination of International Cooperation - COGECINT、Department of Cooperation and Development - DECOF、National Institute of Historical and Artistic Heritage | IPHAN、アルゼンチン大使館、シンクタンクせとうち総合研究機構／古田陽久

【表紙写真】

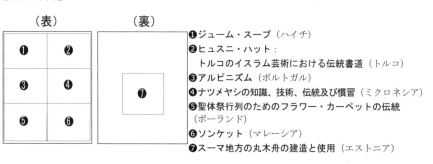

❶ジューム・スープ（ハイチ）
❷ヒュスニ・ハット：
　トルコのイスラム芸術における伝統書道（トルコ）
❸アルピニズム（ポルトガル）
❹ナツメヤシの知識、技術、伝統及び慣習（ミクロネシア）
❺聖体祭行列のためのフラワー・カーペットの伝統（ポーランド）
❻ソンケット（マレーシア）
❼スーマ地方の丸木舟の建造と使用（エストニア）

索引

〈著者プロフィール〉

古田　陽久（ふるた・はるひさ　FURUTA Haruhisa）
世界遺産総合研究所 所長
1951年広島県生まれ。1974年慶応義塾大学経済学部卒業、1990年シンク
タンクせとうち総合研究機構を設立。アジアにおける世界遺産研究の
先覚・先駆者の一人で、「世界遺産学」を提唱し、1998年世界遺産総合
研究所を設置、所長兼務。毎年の世界遺産委員会や無形文化遺産委員会
などにオブザーバー・ステータスで参加、中国杭州市での「首届中国大
運河国際高峰論壇」、クルーズ船「にっぽん丸」、三鷹国際交流協会の国際
理解講座、日本各地の青年会議所（JC）での講演など、その活動を全国
的、国際的に展開している。これまでにイタリア、中国、スペイン、フラン
ス、ドイツ、インド、メキシコ、英国、ロシア連邦、アメリカ合衆国、ブラジル、オーストラリ
ア、ギリシャ、カナダ、トルコ、ポルトガル、ポーランド、スウェーデン、ベルギー、韓国、ス
イス、チェコ、ペルーなど68か国、約300の世界遺産地を訪問している。
HITひろしま観光大使(広島県観光連盟)、防災士(日本防災士機構)現在、広島市佐伯区在住。

【専門分野】世界遺産制度論、世界遺産論、自然遺産論、文化遺産論、危機遺産論、地域遺産論、
日本の世界遺産、世界無形文化遺産、世界の記憶、世界遺産と教育、世界遺産と観光、世界遺産と
地域づくり・まちづくり

【著書】「世界の記憶遺産60」(幻冬舎)、「ユネスコ遺産ガイド－世界編－総合版」、「ユネスコ遺
産ガイド－日本編－総集版」、「世界遺産ガイド－未来への継承編－」、「世界遺産データ・ブ
ック」、「世界無形文化遺産データ・ブック」、「世界の記憶データ・ブック」、「誇れる郷土データ・ブ
ック」、「世界遺産ガイド」シリーズ、「ふるさと」「誇れる郷土」シリーズなど多数。

【執筆】連載「世界遺産への旅」、「世界記憶遺産の旅」、日本政策金融公庫調査月報「連載『データ
で見るお国柄』」、「世界遺産を活用した地域振興－『世界遺産基準』の地域づくり・まちづくり－」
（月刊「地方議会人」）、中日新聞・東京新聞サンデー版「大図解危機遺産」、「現代用語の基礎知識
2009」(自由国民社)世の中ペディア「世界遺産」など多数。

【テレビ出演歴】TBSテレビ「ひるおび」、「NEWS23」、「Nスタニュース」、テレビ朝日「モーニン
グバード」、「やじうまテレビ」、「ANNスーパーJチャンネル」、日本テレビ「スッキリ!!」、フジテ
レビ「めざましテレビ」、「スーパーニュース」、「とくダネ!」、「NHK福岡ロクいち！」など多数。

【ホームページ】「世界遺産と総合学習の杜」http://www.wheritage.net/

世界無形文化遺産データ・ブック ―2022年版―

2022 年（令和4年）3 月 31 日　初版 第1刷

著　　　者	古田 陽久	
企画・編集	世界遺産総合研究所	
発　　　行	シンクタンクせとうち総合研究機構 ⓒ	

〒731-5113
広島市佐伯区美鈴が丘緑三丁目4番3号
TEL＆FAX　082-926-2306
郵 便 振 替　01340-0-30375
電子メール　wheritage@tiara.ocn.ne.jp
インターネット　http://www.wheritage.net
出版社コード　86200

Complied and Printed in Japan, 2022　ISBN978-4-86200-257-0 C1570 Y2727E

発行図書のご案内

世 界 遺 産 シ リ ー ズ

世界遺産データ・ブック 2022年版 〈新刊〉 978-4-86200-253-2 本体 2727円 2021年9月発行
最新のユネスコ世界遺産1154物件の全物件名と登録基準、位置を掲載。ユネスコ世界遺産の概要も充実。世界遺産学習の上での必携の書。

世界遺産事典-1154全物件プロフィール- 〈新刊〉 978-4-86200-254-9 本体 2727円 2021年9月発行
2022改訂版 世界遺産1121物件の全物件プロフィールを収録。 2020改訂版

世界遺産キーワード事典 2020改訂版 〈新刊〉 978-4-86200-241-9 本体 2600円 2020年7月発行
世界遺産に関連する用語の紹介と解説

世界遺産マップス -地図で見るユネスコの世界遺産- 978-4-86200-232-7 本体 2600円 2019年12月発行
2020改訂版 世界遺産1121物件の位置を地域別・国別に整理

世界遺産ガイド-世界遺産条約採択40周年特集- 978-4-86200-172-6 本体 2381円 2012年11月発行
世界遺産の40年の歴史を特集し、持続可能な発展を考える。

世界遺産フォトス -写真で見るユネスコの世界遺産- 4-916208-22-6 本体 1905円 1999年8月発行
第2集-多様な世界遺産- 4-916208-50-1 本体 2000円 2002年1月発行
世界遺産の多様性を写真資料で学ぶ。 第3集-海外と日本の至宝100の記憶- 978-4-86200-148-1 本体 2381円 2010年1月発行

世界遺産入門-平和と安全な社会の構築- 978-4-86200-191-7 本体 2500円 2015年5月発行
世界遺産を通じて「平和」と「安全」な社会の大切さを学ぶ

世界遺産学入門-もっと知りたい世界遺産- 4-916208-52-8 本体 2000円 2002年2月発行
新しい学問としての「世界遺産学」の入門書

世界遺産学のすすめ-世界遺産が地域を拓く- 4-916208-100-9 本体 2000円 2005年4月発行
普遍的価値を顕す世界遺産が、閉塞した地域を拓く

世界遺産概論<上巻><下巻> 世界遺産の基礎的事項 上巻 978-4-86200-116-0 2007年1月発行
をわかりやすく解説 下巻 978-4-86200-117-7 本体 各 2000円

世界遺産ガイド-ユネスコ遺産の基礎知識-2022改訂版 〈新刊〉 978-4-86200-256-3 本体 2727円 2021年9月発行
混同しやすいユネスコ三大遺産の違いを明らかにする

世界遺産ガイド-世界遺産条約編- 4-916208-34-X 本体 2000円 2000年7月発行
世界遺産条約を特集し、条約の趣旨や目的などポイントを解説

世界遺産ガイド -世界遺産条約と 978-4-86200-128-3 本体 2000円 2007年12月発行
オペレーショナル・ガイドラインズ編- 世界遺産条約とその履行の為の作業指針について特集する

世界遺産ガイド-世界遺産の基礎知識編- 2009改訂版 978-4-86200-132-0 本体 2000円 2008年10月発行
世界遺産の基礎知識をQ&A形式で解説

世界遺産ガイド-図表で見るユネスコの世界遺産編- 4-916208-89-7 本体 2000円 2004年12月発行
世界遺産をあらゆる角度からグラフ、図表、地図などで読む

世界遺産ガイド-情報所在源編- 4-916208-84-6 本体 2000円 2004年1月発行
世界遺産に関連する情報所在源を各国別、物件別に整理

世界遺産ガイド-自然遺産編- 2020改訂版 〈新刊〉 978-4-86200-234-1 本体 2600円 2020年4月発行
ユネスコの自然遺産の全容を紹介

世界遺産ガイド-文化遺産編- 2020改訂版 〈新刊〉 978-4-86200-235-8 本体 2600円 2020年4月発行
ユネスコの文化遺産の全容を紹介

世界遺産ガイド-文化遺産編-
1. 遺跡 4-916208-32-3 本体 2000円 2000年8月発行
2. 建造物 4-916208-33-1 本体 2000円 2000年9月発行
3. モニュメント 4-916208-35-8 本体 2000円 2000年10月発行
4. 文化的景観 4-916208-53-6 本体 2000円 2002年1月発行

世界遺産ガイド-複合遺産編- 2020改訂版 〈新刊〉 978-4-86200-236-5 本体 2600円 2020年4月発行
ユネスコの複合遺産の全容を紹介

世界遺産ガイド-危機遺産編- 2020改訂版 〈新刊〉 978-4-86200-237-2 本体 2600円 2020年4月発行
ユネスコの危機遺産の全容を紹介

世界遺産ガイド-文化の道編- 978-4-86200-207-5 本体 2500円 2016年12月発行
世界遺産に登録されている「文化の道」を特集

世界遺産ガイド-文化的景観編- 978-4-86200-150-4 本体 2381円 2010年4月発行
文化的景観のカテゴリーに属する世界遺産を特集

世界遺産ガイド-複数国にまたがる世界遺産編- 978-4-86200-151-1 本体 2381円 2010年6月発行
複数国にまたがる世界遺産を特集

世界遺産ガイド-日本編- 2022改訂版 **新刊**	978-4-86200-252-5 本体2727円 2021年8月発行 日本にある世界遺産、暫定リストを特集	
日本の世界遺産 -東日本編- -西日本編-	978-4-86200-130-6 本体2000円 2008年2月発行 978-4-86200-131-3 本体2000円 2008年2月発行	
世界遺産ガイド-日本の世界遺産登録運動-	4-86200-108-4 本体2000円 2005年12月発行 暫定リスト記載物件はじめ世界遺産登録運動の動きを特集	
世界遺産ガイド-世界遺産登録をめざす富士山編-	978-4-86200-153-5 本体2381円 2010年11月発行 富士山を世界遺産登録する意味と意義を考える	
世界遺産ガイド-北東アジア編-	4-916208-87-0 本体2000円 2004年3月発行 北東アジアにある世界遺産を特集、国の概要も紹介	
世界遺産ガイド-朝鮮半島にある世界遺産-	4-86200-102-5 本体2000円 2005年7月発行 朝鮮半島にある世界遺産、暫定リスト、無形文化遺産を特集	
世界遺産ガイド-中国編- 2010改訂版	978-4-86200-139-9 本体2381円 2009年10月発行 中国にある世界遺産、暫定リストを特集	
世界遺産ガイド-モンゴル編- **新刊**	978-4-86200-233-4 本体2500円 2019年12月発行 モンゴルにあるユネスコ遺産を特集	
世界遺産ガイド-東南アジア編-	978-4-86200-149-8 本体2381円 2010年5月発行 東南アジアにある世界遺産、暫定リストを特集	
世界遺産ガイド-ネパール・インド・スリランカ編- **新刊**	978-4-86200-221-1 本体2500円 2018年11月発行 ネパール・インド・スリランカにある世界遺産を特集	
世界遺産ガイド-オーストラリア編-	4-86200-115-7 本体2000円 2006年5月発行 オーストラリアにある世界遺産を特集、国の概要も紹介	
世界遺産ガイド-中央アジアと周辺諸国編-	4-916208-63-3 本体2000円 2002年8月発行 中央アジアと周辺諸国にある世界遺産を特集	
世界遺産ガイド-中東編-	4-916208-30-7 本体2000円 2000年7月発行 中東にある世界遺産を特集	
世界遺産ガイド-知られざるエジプト編-	978-4-86200-152-8 本体2381円 2010年6月発行 エジプトにある世界遺産、暫定リスト等を特集	
世界遺産ガイド-アフリカ編-	4-916208-27-7 本体2000円 2000年3月発行 アフリカにある世界遺産を特集	
世界遺産ガイド-イタリア編-	4-86200-109-2 本体2000円 2006年1月発行 イタリアにある世界遺産、暫定リストを特集	
世界遺産ガイド-スペイン・ポルトガル編-	978-4-86200-158-0 本体2381円 2011年1月発行 スペインとポルトガルにある世界遺産を特集	
世界遺産ガイド-英国・アイルランド編-	978-4-86200-159-7 本体2381円 2011年3月発行 英国とアイルランドにある世界遺産等を特集	
世界遺産ガイド-フランス編-	978-4-86200-160-3 本体2381円 2011年5月発行 フランスにある世界遺産、暫定リストを特集	
世界遺産ガイド-ドイツ編-	4-86200-101-7 本体2000円 2005年6月発行 ドイツにある世界遺産、暫定リストを特集	
世界遺産ガイド-ロシア編-	978-4-86200-166-5 本体2381円 2012年4月発行 ロシアにある世界遺産等を特集	
世界遺産ガイド-ウクライナ編- **新刊**	978-4-86200-260-0 本体2600円 2022年3月 危機的状況にあるウクライナのユネスコ遺産を特集	
世界遺産ガイド-コーカサス諸国編-	978-4-86200-227-3 本体2500円 2019年6月発行 コーカサス諸国にある世界遺産等を特集	
世界遺産ガイド-バルト三国編-	4-86200-222-8 本体2500円 2018年12月 バルト三国にある世界遺産を特集	
世界遺産ガイド-アメリカ合衆国編-	978-4-86200-214-3 本体2500円 2018年1月発行 アメリカ合衆国にあるユネスコ遺産等を特集	
世界遺産ガイド-メキシコ編-	978-4-86200-202-0 本体2500円 2016年8月発行 メキシコにある世界遺産等を特集	
世界遺産ガイド-カリブ海地域編-	4-86200-226-6 本体2600円 2019年5月発行 カリブ海地域にある主な世界遺産を特集	
世界遺産ガイド-南米編-	4-86200-76-5 本体2000円 2003年9月発行 南米にある主な世界遺産を特集	

シンクタンクせとうち総合研究機構